# STEP BY STEP ART SCHOOL

# 油畫基礎畫法

新形象出版事業有限公司

# STEP BY STEP ART SCHOOL

# 油畫基礎畫法

PATRICIA SELIGMAN

HAMLYN

# 油畫基礎畫法

定價：450元

出 版 者：新形象出版事業有限公司
負 責 人：陳偉賢
地　　址：台北縣中和市中和路322號8Ｆ之1
門　　市：北星圖書事業股份有限公司
　　　　　永和市中正路498號
電　　話：9229000(代表)　ＦＡＸ：9229041

原　　著：Patricia Seligmen
編 譯 者：新形象出版公司編輯部
發 行 人：顏義勇
總 策 劃：陳偉昭
美術設計：林東海、張呂森
美術企劃：張麗琦、林東海

總 代 理：北星圖書事業股份有限公司
地　　址：台北縣永和市中正路391巷2號8樓
電　　話：9229000(代表)　ＦＡＸ：9229041
郵　　撥：0544500-7北星圖書帳戶
印 刷 所：利林印刷股份有限公司

行政院新聞局出版事業登記證／局版台業字第3928號
經濟部公司執／76建三辛字第214743號

國立中央圖書館出版品預行編目資料

油畫基礎畫法／Patricia Seligman編著.－－第
一版.－－北縣中和市：新形象，民83
　　面；　　公分.－－(美術繪畫叢書；3)
　　含索引
　　ISBN 957-8548-69-9(平裝)

1.油畫

948.5　　　　　　　　　　　　83009802

**STEP BY STEP ART SCHOOL:OILS**
**First published 1991**
under the title STEP BY STEP ART SCHOOLS:OILS
by Hamlyn, an imprint of Reed Consumer Books
Limited, Michelin House, 81 Fulham Road, London
SW3 6RB
ⒸReed international Books Limited 1991
All rights reserved
Chinese Language publishing rights arranged with
Reed Consumer Books Limited through big Apple
Tuttle-Mori Literary Agency, Inc.
Chinese language copyrightⒸ 1994新形象出版事業
有限公司

# 目錄

# 第一章

# 緒論

　　除了現代化學的煉金術，再沒有任何發明比油畫藝術更爲卓越的了。一旦你接觸它，就會被它獨特的質感和精緻的色彩深深吸引住；就算有機會見識別種藝術畫風，你還是會渴望再回到油畫的美妙天地。即使是頂尖級大師也常會爲油畫的多變性感動不已，而這種多變性足以豐富我們的一生。

　　今日的油畫和從前比起來簡單、方便多了。現代工藝技術解決了從前材料短缺的問題，讓各懷絕技的畫家能完全發揮其潛力。人們不用再花上大半天的時間磨果子當顏料或拔野豬身上的毛製作畫刷。不僅如此，現代的油彩因大量機械生產的結果使得顏料本身許多的特質逐漸消失一如在衆顏料中佔有極重份量的凝固性與質感。不過，它卻能讓初學者更快進入狀況。

　　每一種繪畫都有屬於它們自己的風格，而這些風格是值得研究探討的。在進行研究探索的過程中如果有一個清楚明確的聲音從旁協助引領，則將使這場藝術之旅生色不少；本書便扮演這個角色，提供完整充足的訊息陪同所有具敏銳感受的畫者創造出自己最滿意的作品。因此，在本書中，所有油畫的基本技巧與訣竅都將毫無保留地呈現在各位面前，並指引，鼓勵初學者提筆作畫。而作畫經驗豐富的高手更能從本書中的各種訊息得到新的啓發，進而拓展他們的專業技術與創作空間。

　　首先，我們要談的是主題的決定與畫面的安排，接下來便是下筆的第一步。整合自各方收集而來的資料，提醒讀者哪些是作畫時需要的，哪些是有益的或哪些又是無關緊要的。最後，便是本書的重點核心：應用各種技法舉例示範油畫的多元性。

# 緒論
## 油畫名作解析

很多人對油畫都有基本的認識與概念。多半是從畫家康斯特布的嘔心力作巨幅油畫或從十七世紀耗費數天、數週甚至數年所構思完成色彩豐富的風景畫中觀摹到的心得。一點也不令人驚訝的是，每個人的反應都一樣〝我一輩子也做不到那樣！〞。

然而，在本頁所舉的畫例，顯示出油畫可以多種風貌呈現。應用直接畫法創造出生動的畫面；或是在稍後會提到的，稀釋油彩使其更具水性，或用一條小布即可在畫布上作畫。相反地，還可以先讓一層畫彩乾了之後再加上一層，以突顯效果，使畫面的色彩質感更形豐富。或塗以透明光釉 或水性顏料減低其厚重的感覺，或用厚顏料產生不透性的油彩浮突感。

除此之外，可以從下面幾頁的畫例中看出使用不同畫法所產生的各種風貌。然而這些技術並非只有訓練有素的專業畫家才能使用的。只要你拿起畫筆，擠點顏料，過不了多久，你也能從中體會出個中奧妙。也許一開始會進行得不盡理想，但只要留意並遵循書中所示範的

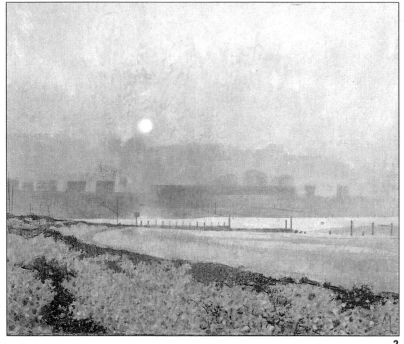

一、這幅深具美感的畫。〝斑橋夕陽餘輝〞(Evening Lrght,Bembridge)德瑞克‧米納作。薄塗透明色使畫面產生霧濛濛的效果。前景中，綴以些許互補性顏色，使整體畫面達到生動協調的效果。

二、Val d´ Entre Congue 弗得列‧高爾作。以大筆揮灑，自由派的手法，加上原色的使用創造搶眼的視覺性。再一次地，互補色彩的並排烘托出整體的效果。

三、靜物與帽子 艾瑞克‧路可作。以明顯的線條表現皺摺紋路。

各種畫法與技巧，你將會驚異地發現自己也能做得很好。

　　每一位畫家都有自創的個人風格就像簽名一樣。那是藉由不斷的嘗試並觀摩他人的作品而衍生出來的。當然，還需要對自我能力與興趣性向的認知。有些畫家偏好大費周章的作畫方式，也就是在完成一幅作品之前得絞盡腦汁設想題材，

或做很精確的準備工作。其他則偏愛簡單的質感美或享受使用各種畫材的挑戰感。大範圍的風格被視為是種短暫性的成功－即我所謂的商業性成功，因為在它的藝術觀察理解中，任何事物皆可為題材。

　　四、樹林倒影　蘇珊·霍克作。調和輕柔色彩創作出一幅清新而自然的風景畫。

　　五、海之寓意　貝利·亞瑟頓。充滿神祕，卻不失真。是一幅非常傑出無線條畫作。

4

5

6
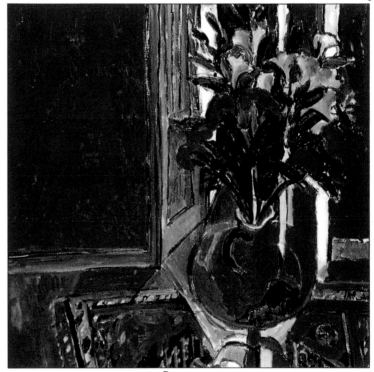

7

　　六、康乃馨與 Asfrom er約翰·華生作。利用強烈的對比色彩及組合方式表現出含糊的空間感。

　　七、靜物·花與鏡　唐納·漢彌頓·富雷瑟作。利用畫刀創造明快，俐落的畫風。

## 繪畫的主題

　　也許你曾有過這種經驗，提起筆來，腦子裡卻一點靈感也沒有。這是非常痛苦的事。尤其面對眼前一片空白畫布，會使人陷入重重苦思。幸好，這些問題都有辦法解決。首先，試著畫你面前的東西，如一盆花，窗外的景致或者學梵谷畫房間角落的椅子。很多藝術家的靈感都是來自周遭環境的事物，不論它是多麼地微不足道。這種方式常常被藝術家們如作家、詩人、音樂家，和畫家所應用。

　　不過，訊息與構思的來源卻不勝枚舉。在後面會提到的，從你的相薄裡也能得到靈感（或從一堆快照）。就很多方面來說，相薄好比是現代版的速描簿。它忠實記錄下我們對不同情況的反應，遊覽過的風景區，所遇之人，甚至形狀奇特的陰影，或有趣的畫面。彩色相片保存栩栩如生的回憶，即使是純粹派畫家看了也會心動。這時，你也許會想再創記憶，而將照片中的一草一木拿來當成作畫的題材。

　　傳統式的速描簿也是另一個資料收集的來源。翻閱舊速描簿或許可以讓你從往昔單調的日子中尋得一絲靈感。不要嫌麻煩，在你記錄過所見所聞一切後，在旁邊附註上心得或日期以補充它的完整性。很多人都覺得這麼做很費事不容易持之以恒，但你不也常在隨手拿到的信封背後或小紙條上塗塗寫寫嗎？速描簿一樣能在日後提供你許多作畫題材的訊息。

　　雜誌也是另一個豐富的視覺資源，尤其是廣告。利用這項資源可以讓思路更寬廣。你用不著照本宣科，而是從它的原始意象得到啓發，進而應用在自己的作品上，絕對不要覺得有抄襲的罪惡感。舉個例子，英國當代畫家　大衛‧霍克尼便大方地承認，他的作品有很多都是從雜誌上的照片，廣告或其他視覺媒體上得到靈感而完成的。他的這種作法，打破以往視此爲〝不當〞的觀念。

　　然而，抽象藝術的靈感便不那麼容易產生。不過畫家都依傳統方式，由詩歌，小說中尋求啓發，再以他們得到的意象從事不同的繪畫創作。

15

## 畫面的組合

一旦選定主題之後，接下來就得決定該如何組織一個畫面。考慮到畫面安排的複雜性，應事先在紙上列出幾個可能性，而這些考量大部份都是發於你的自然反應。

水果、餐具、文具，任何垂手可得的東西都是初步著手作畫的好題材。以最順眼的方式將它們排列組合（如果那是你的目的）。要留意物品的大小尺寸、形狀、質感，當然還有顏色。一旦將物品擺設妥當之後即可開始作畫。當然，還有其他重要的考量可以幫助你創造更好的畫面。

從不同角度觀看所畫的物體，能帶給你不同的感受。本頁舉出三幅從不同角度描繪擺置於桌上的水果靜物畫，分別是斜側角方向，由上往下及由下往上。每一個角度都有不同的理由吸引觀者的注意力並產生不同的感受。雖然三幅畫的內容完全一樣都是餐桌上的一盤水果。由下往下看的結果會讓人覺得這盤水果具有壓迫感。而從斜側角度觀之，則視線會從桌緣慢慢移動到主題上。畫面左邊的大幅留白造成

非常戲劇性的衝擊效果，它並不會讓人覺得空洞浪費畫面，反而說明了沒有必要將畫布的每一吋皆填滿。像這種留白處在強烈畫面組合中提供一個喘息的機會或用來加強主題的明顯性。

因受西方由左至右的閱讀方式影響我們通常也以這種方式欣賞畫作。如果試圖從相反的方向看的話，會讓我們覺得很不舒服。因此，左邊強烈的構圖線條會引領視線進入主畫面。

千萬不要因畫框的限制而不敢裁減部份畫面。裁減掉部份畫面讓觀者不用費腦筋去想像畫面之外的其他部份，同時更能讓視線將物體固定在前景中，產生強烈的視覺效果。

另一個需要考量的因素是畫布的形狀，寬度及材質。通常，長方

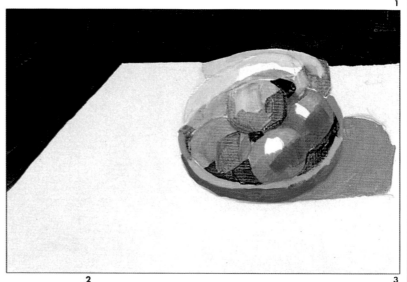

一、在這幅油畫中，作者以斜側角度描繪。在側桌緣是視線最先著眼處，接下來慢慢移往水果。空間的多重效果使畫面生動。另外，從高處往下看，主角便是那些水果而非盤子。

二、由下往上看的結果，主題呈現出沈穩、厚重的意象。利用這種角度能使主題產生莊嚴、威權的感覺。留意到桌面以略斜角方法切隔，顯出對比性。

三、從鳥瞰的角度觀察主題，賦予畫面嶄新的感受。在此，盤子在畫面中成了主題的一部份，雖然它的邊緣與背景顏色相融而變得模糊。以斜角取景方式，使畫面更顯出張力。

形是最常被拿來使用的，不論是垂直式（又稱人像畫式）或水平式（又稱風景畫式）。有些主題本身只適合某些特定形狀的畫布。如一個形狀明顯垂直的高花瓶當然只有人像畫式的畫布適用。換言之，一列水平並排的船則被建議使用風景畫式畫布。

構圖的尺寸大小也是另一個具影響性的要素。試想，在一幅巨畫

布上特寫一盤水果將會造成多大的衝擊性。尺寸同時也會改變我們對物體的領悟與感受。差不多所有形狀或尺寸都討論過了，其中還包括正方形畫布。傳統觀念中，正方形畫布因爲對稱性過強，所以較不對稱性的畫布比較常用。

光線也是畫面構圖的另一個重要因素。明亮，照射角度明顯的光線會產生很明顯的陰影，能激發情

感；而柔和、溫暖的光線則大大提昇色調的範圍並使畫作增加一般沈穩的氣氛。使用陰影連接畫面上的物體可使畫作更令人玩味。

靜物或想像畫的空間擺置可以任你自由發揮。你可以隨意組合，選擇自己最順眼方式搭配線條、形狀，質感與顏色。不過，當主題爲自然風景與人時，這些選擇性便不再。但即使如此，兩種作畫方式所循之理論與原則仍相同不變。

從不同角度作畫，其效果會之改變。平均測試決定法是用來取景於畫框中的重要方法。再一次地，光線扮演極重要的角色，在室外，天候因素也可能對你的畫作產生影響。

4

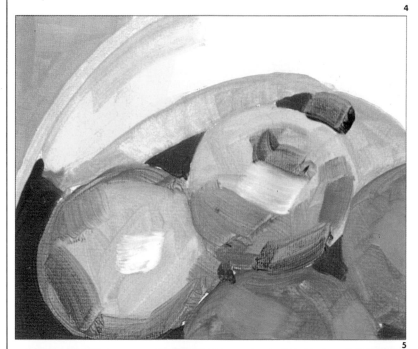

5

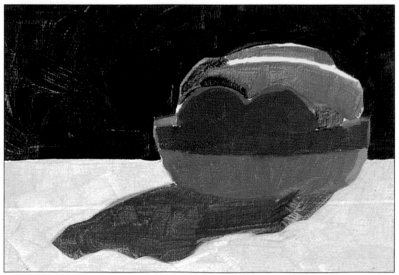

四、以特寫取景亦是另一種傑出的畫面組合。畫面所有注意力都集中在水果的顏色及質感。弧形效果由盤緣與香蕉、橘子、蘋果的形狀相互呼應，使畫面具一致性。而裁削部份水果能產生使其後移的效果。

五、光線在畫面中佔有相當重要的地位。在此例中，光源自物體右後方投射過來，位置略微朝下，有點像夕陽的照射角度，將影子拉長。影子有塑形及接連不同物體的功用。在本圖中，線條強烈的影子緊緊抓住觀者的注意力，並進而將焦點轉到主題上。

## 基礎畫法

現在，主題選定完畢，同時也很清楚地知道要如何表達畫作意境。可以開始動筆了。首先，得準備一塊畫板。畫架是很好的輔助裝備，不過並非必備。你只需平擺在桌面上或找個東西墊高即可。很多世界級大師作畫時都不使用畫架，如皮爾•波納爾、保羅•克雷等。像約翰•康斯得堡都拿速描簿架在畫盒上當成畫板。

將所有需要的裝備工具放在隨手可及的地方，以免作畫時常要停筆找東西。不論你在室內或室外作畫，原則上要使光線直接照射在畫板上，避免讓頭遮住光線或陰影投射在畫板上。從北方照射而來的日光是最傳統的採光，視所處環境而定，也可使用人造光線照明。

初期提筆作畫有很多種情況。有些人事先準備做得極完善，深怕會遺漏某些重點；有些則一拿起筆即隨興盡情揮灑。但是，大部份的畫家都會先在畫布或紙張上，將他們要描繪的景色、靜物或其他主題的初步輪廓草擬底稿。

一般草擬底稿的都用炭筆或粉彩筆，但為了不沾污畫面通常都會在完成之後噴上一層固定劑。利用炭筆構圖時，往往能創造出輕鬆自由的線條。由於炭筆質地脆弱，容易斷裂，因此，只要輕鬆地拿著，即可勾勒出流暢的線條。軟芯鉛筆亦可用來草擬底稿。不過，它的缺點是畫出的線條較不清楚。炭精筆或粗一點的炭精筆畫出的線條便粗厚些。和炭筆比較起來，它們的質地較鬆軟，且較不易沾污畫布，因此被廣泛地使用。必要時可將筆尖削尖或用沙紙磨銳。

有些畫家在描繪風景畫時會先用畫筆將很淡的顏色加水稀釋塗滿畫面當成主要背景色。正因如此，他們通常選擇乾性的顏料，如畫土地的熟褐色。含丙烯酸的顏料，極易乾固，最適合拿來當背景色使用。

另一種更流暢的油畫技法是直接上色，不打底稿；亦即一氣呵成的直接畫法(allaprimp)。它是一筆筆不重疊的相連著畫，其效果清新而明快。只需要一道手續即可輕易

A bold charcoal underdrawing establishes the outline of the composition and lays the foundations of the painting. Charcoal rubs off easily and will need spraying with fixative to stop it muddying the first layers of paint.

順利地完成畫作。

對某些人來說，構圖可能是作畫困難的一部份。一些不太有自信的人便會去買已繪製好底稿的畫布或畫紙來作畫。不過，事先在速描簿上打草稿，再騰上畫紙（布）或許可以解決這個問題。最重要的是，構圖力求精簡；將眼睛所看到的實體外貌，其內在特質簡潔扼要地勾勒出。比方說，如果你想將構圖

上物形比例精準地呈現在畫布上，可以利用大頭針沿條在畫布上釘示出來，再用沾上炭粉的棉花團或削尖的鉛筆沿針洞描連出輪廓。或者你也可以使用148頁到153頁提到的方格描法的打底方式將速描簿、雜誌或照片中的圖案臨摹或放大至畫布上。

無疑地，事先在畫布上繪好構圖對於作畫有很大的幫助，當然你

也不必照本宣科，適度的修改亦可行。總之，如果你對草擬構圖很有信心的話，將使你作畫更得心應手。

用炭筆粗略勾出勒整體大概輪廓。由於炭粉極容易脫落，因此在完成構圖之後需噴些固定劑以固定炭粉。

描繪有生命的物體時，將畫架直立，省得不時伸長脖子觀看被畫物體。左圖中的畫家以鳥瞰方式畫這兩隻螃蟹，因此將之置於下方位置。從畫面可看出他已用石墨棒勾勒出大概輪廓，石墨棒畫出的線條較炭條畫的線條清晰且明快。

左下圖：有些畫家遇到畫題簡單或其色彩明顯的情況時便不事先構圖而直接提筆作畫。他們使用布塊沾些松節油或石油溶劑油將顏色突出的部份擦拭掉。

# 第二章

# 繪畫的工具介紹

　　美術用品店是個令人流連忘返的地方，那裡陳列著許多動人心目的工具及材料，皆是創造諸多神奇的彩繪原動力；如同各種顏料的名稱－熟赭、土黃、翠綠色、法國佛青一般的多彩多姿。

　　流連觀覽於其中，實屬心曠神怡之享受，而且還能在琳瑯滿目的美術品間選擇你所需要的東西。但是如果你聽從廠商的建議買了一堆專業藝術家的用品，不但浪費金錢，而且可能永遠也派不上用場。尤其是買了數百種顏料之後，當一打開蓋子卻發現裡頭的顏料竟然和外面標籤上寫的相差十萬八千里，那種感覺簡直糟透了。因此，在本章中我們將詳細為您介紹顏色譜系，並建設您如何選擇適合的顏料作畫，相信您在讀完本章之後會對各式顏料有更深一層的了解與認識。

　　油畫並非是種奢侈的消遣。對於初起步的人而言，幾管顏料，三、四枝畫筆及一個作畫對象即已足夠。本章將引導並提醒您使用何種用具，需要什麼輔助材料，而且還會建議您不要購買用不上的器具或材料。

　　基本上，我們的目的在提供初學者較經濟實惠的油畫技法。比方說，沒有必要去買已經繃好，而且昂貴的畫布板，一般的紙板就是很好的畫板了。

　　另外，本書還要教您如何妥善保存及再生作畫材料，使其發揮最大的效用。例如，在畫筆的使用過程中可使其品質日漸改善。根據經驗累積下來的建議與技巧皆能讓你從基本的材料發揮最完美的表現。

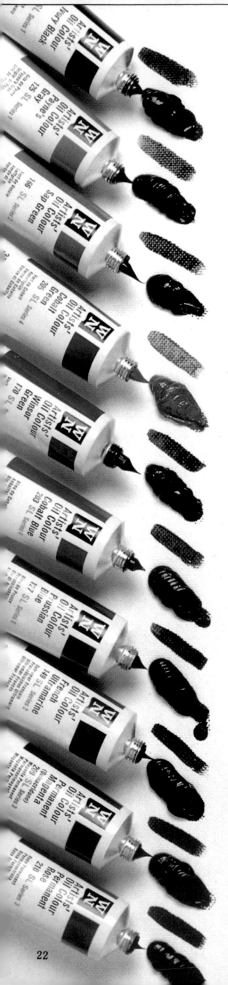

## 油彩

我們有幸生在今日科技、資訊皆十分蓬勃的世界，隨時都可以到美術用品店買幾管我們所需的顏料作畫。不用再像從前，要辛苦地磨製顏料，添油混合，雖然現在仍有畫家依舊崇尚古法。千萬別被那些組合好的顏料畫箱或其他印有名作的畫箱吸引住你的目光，它們或許在你出外寫生時方便攜帶，但它們絕非必需品。幾乎所有大畫家作畫時只使用十種顏色，而且他們通常都用大小剛好的手提袋裝納作畫的工具。這種木畫箱對作畫者並非必需品。

有些油彩的名稱來自它們的製作方式或發源地，因此別具風格：如取自於大地的礦類顏料－熟褐及生褐色，熟赭與生赭色、土黃色。以及自植物或動物提煉出的有機性顏料－暗綠色（用鼠李果實製成的）和普魯士藍。在今日；這些顏料多半由人工技術製造，而大部份都被人工顏料取代了。這種新合成顏料不僅較無毒性，而且更安定，更經濟實惠。

油畫顏料藉由調和油的作用得以揮灑並展延於畫布上，此調合油會在空氣中蒸發掉，在乾了以後會固定顏料。各種顏料的凝乾時間快慢不一，不過現在製造顏料的技術已能控制這種情況，只要在凝固性很慢的油彩中加入一些快乾性強的油即可。

至於顏色的選取上，很多人可能都覺得很麻煩，本書36頁裡便會清楚地列出當用的幾種顏料並且詳細介紹每一種顏色的特質。在此，我們只簡單地約略一提合適的顏色或在購買油彩時應該注意的事項。

將油彩從管子擠到調色板上也是一門大學問。有些油彩很明顯的比較油，有些較適合於用來塗底，有些則較滑順。用薄塗或稀釋的方法可以使小黑點變成清淡的顏料。這些都是衆油彩不同特質發揮的結果，它們並不受限於包裝上所定立的色彩範圍內，反而能創造各種變化。

大部份的顏料製造商在製作某種顏料時都會將之分為兩個等級；一種為專業油畫家使用，一種則屬學生使用。由於後者使用劣質的顏料代替品與摻雜劑，因此在價格上便宜了許多。有些人就因此提出批評說這種油彩畫出的顏色極淡，有礙作畫；並指責那是種經濟上的詐欺。但，不說，很多專業藝術家便拿這種學生用的顏料作畫。不管如何，視個人經濟能力而購買才是最重要的。

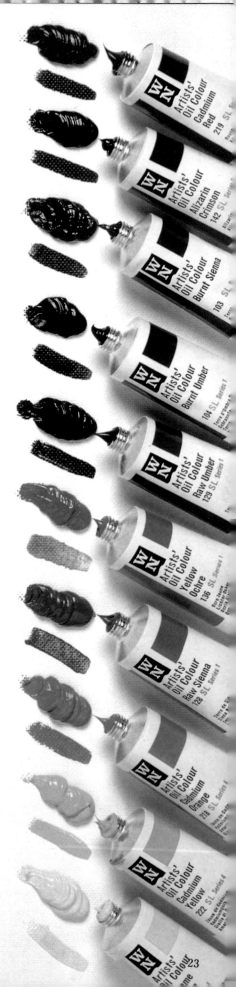

# EQUIPMENT

　　油畫用的油彩通常被裝在21公撮的錫管中或更大些的37公撮。管裝白色油彩通常比較大，容量約56公撮至122 公撮。而那些繪製大範圍畫面的壁畫家或畫家需要消耗很多油彩，基於這種考量，油彩商特別爲他們製做特大號的管裝油彩顏料，約 250公撮。一般而言，初學者使用21公撮裝或大號白色管裝油彩即可。等到日後有自己的專屬調色盤時再換大號油彩使用。

　　不同的顏色也分不同的價格。油彩製造商將專業畫家所使用的顏料，依等級差別而定價格；從最便宜的土黃色到標價驚人的朱紅色，標價如其顏色般層層分明。至於學生用油彩則爲統一價格。有些店員會爲你做詳細的分析比較，因此在做最後決定前得三思而行。在第36頁的顏料介紹中，將不列舉所謂昂貴的油彩。

　　只要經常使用顏料並嘗試混合它們，不久，即可發現出它們的特質與個別差異性。身爲一個初接觸油畫的人，你可以試著擠出幾種顏料，然後拿畫筆（刷）將它們分別塗在紙張或調色盤上。你將會驚訝地發現，原來每種顏色的濃度都不一樣。有些，例如生褐色或土黃色比起較油膩的鎘黃色要來得濃稠多了。同時，你也可以看出這些顏色在不透性與力道上的差別。

　　在顏料錫管外的包裝紙亦會清楚地標明其化學成份。油彩在表現上極富變化性且每一種皆截然不同。有的顏色塗上以後會消失或變色，我們稱這種情形爲〝褪色〞。它可能是因太陽曝曬的結果，或被其他顏料沾污而產生的。溫莎與牛頓將顏料的特性分成下列幾個等級：AA代表持久性極強，A代表持久性強，B代表持久性尚可，C則代表易褪色。另外在顏料管外包裝上亦常見到SL(Selected list)，特選之意；通常被拿來與標有AA或A的顏料相運用。洛尼和其他顏料製造商另外創立一套系統，以星字符號標示。持久性最強者以四個星號代表，以下類推。

　　在繪畫旅程開始之初，建立良好的習慣可爲日後省下許多時間與金錢。養成從底端擠顏料的習慣，每一次都由下往上漸推。等到快用完時，利用鐵尺或手指的力量將剩餘的顏料擠出。還有，在擠出顏料之後，若頂端尚有部份殘留則使用畫筆、布塊或用過的顏料管拭去然後蓋回蓋子並旋緊，不會讓空氣跑進去使得顏料凝固。有時候，顏料可以擺在調色板中二十四小時以上或更久，也不會乾硬。

23

## 稀釋劑、調色油及光油

在美術用品店中，我們常會看到許多裝著液體及膠體的小瓶子，在它包裝紙的廣告詞中強調它能使顏料產生非常傑出的效果。事實上，這些東西有很多都是不必要的，它只會讓初學者更迷惑罷了。或許在你往後的階段裡會需要它讓畫面增色，或許到時候你也會認為沒有這些油劑的幫助，顏料的特質依舊可以發揮得淋漓盡致。

### 稀釋劑

從錫管直接擠出的顏料有時候會太硬，不適合直接塗在畫布上。正如前面提到的，每一種顏色的濃度皆不相同；油脂性顏料較易溢出。在油畫創作中很重要的一點是，當採用鋪陳法時（就是將油彩一層一層地塗於畫面上），新塗的一層油彩必須比先前一層油，這樣效果才會出來。簡言之，就是油的在上，較淡的在下，只要把握住這個原則就可以了。它的理由是，如果最上層的油彩不夠油，那麼它的油脂會容易被下層所吸收，缺少了油脂的上層油彩即會產生龜裂現象，以致於破壞整個畫面。

對初學者而言（事實上，有多位藝術家也常這麼做），在第一層油彩面塗上高濃度的松節油或石油溶劑油比等到最後一層再上，可以簡化整個手續。如要使畫面看起來更具光澤，加上一點亞麻油即可產生很好的效果。

如果光用松節油當稀釋劑，而不加點亞麻混合的話，可能會產生諸多問題。如上所提，松節油會造成龜裂現象，或許短期內不會，但是過了數十年，數百年之後一樣會對畫面造成傷害。另外，松節油有很大的缺點：使顏色變得呆板沒有生氣，並且它還會破壞油彩的光澤性。從另一個角度來看，加入些許亞麻油還能延緩層層油彩間的乾凝速度。

使用松節油稀釋油彩對初學者來說可能比較容易掌握。等過一陣子，再開始加上亞麻油，松節油的代替品或石油溶劑油等混合後當稀釋劑；慢慢地，在作畫的過程中逐漸加重油脂的比例。

經由蒸餾法萃煉出的松節油是專為畫家們設計製造的，它絲毫不摻雜質且不會因使用油彩時間久了而變黃。使用完後應將瓶蓋蓋緊並存放在陰暗處，否則油液會變得濃稠而無法使用。一般的松節油在DIY商店都可買到，價格實惠又好用。

石油溶劑油（或松節油代替品）較松節油便宜多了，同樣的在DIY商店即可購得。雖然它的溶劑濃度不如松節油高，但其在保存上較為方便且不易變質。

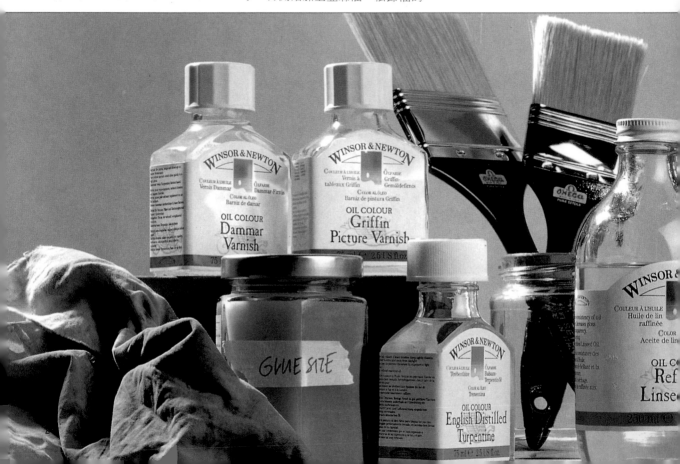

## 調色油

調色油分油液、凡尼士水及膠液三種，它的用途在於改變油彩的濃度及彩性。在買來的顏料中多半已添加了調色劑，通常是亞麻油。不過有時會以紅花油或快乾性強的罌粟油代替。

亞麻油是最常被畫家拿來使用的，不僅用於稀釋油彩，而且它還能使油彩更顯光澤，更具透明感；因此，亞麻油也常用做光澤劑。

專業的醇酸樹脂調色油呈膠液狀，與油彩混合之後能突顯畫彩的效果。用它來稀釋油彩亦可達到光澤的效果，或者將其大量與油彩混合，在畫布上行厚塗法（將厚顏料塗施於畫面，使油彩呈浮凸狀）。

至於傳統的凡尼士水則爲許多畫家視爲獨家秘方的調色劑。而瑪脂、柯巴脂與達馬樹脂合成的凡尼水更被視爲創造特殊效果的最佳調色劑。不過，在使用調色劑上也需要技巧的，因此經驗的累積便更形重要。

## 在完成的畫作上光油

刷上幾層光油（又稱凡尼士水）可保護油畫的畫面。但此步驟並非絕對必要。因爲，當油彩乾了以後即會變硬且具不透性，而且光油也會使畫面在經過一段時間後變黃。它的主要作用在於保護畫面不受污染；此外在稀釋油彩的過程中如果加入太多松節油，塗上幾層光油即可使顏色恢復光澤。

有些光油（凡尼士水）對油彩的保護性只是短暫的，有些甚至只能維持到乾掉蒸發的時候。像這種光油可以用石油溶劑油拭去。長效型光油較不易被拭去，因此在處理上需特別小心。上光油時，所處的環境必需是溫暖且無塵灰飛揚。如果在潮溼的天候裡上光油的話，畫面可能會產生白色的模糊現象。

將畫平置於桌面或地板上，仔細檢查油彩是否完全乾了；有些厚油彩的畫可能要等上一年才會完全乾。接著拿一塊乾淨的布將畫面的灰塵輕輕拭去，再沾點石油溶劑油

擦拭表面每個角落。當它完全乾透之後，拿一枝柔軟，不掉毛的鬃毛畫筆沾過光油塗上畫作表面。薄薄地塗上一層即可，記住不要留下筆觸的痕跡；以直向或橫向筆法，有條理地沿裝釘線塗滿畫面，最後，再仔細檢查是否塗得均勻完整。等第一層光油乾了以後，再上第二層。

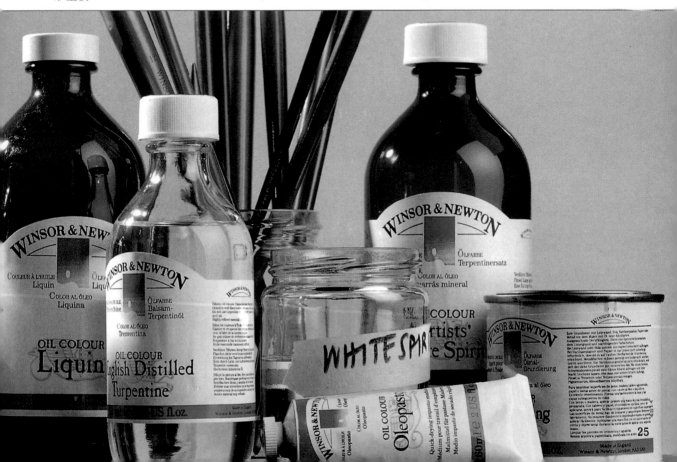

25

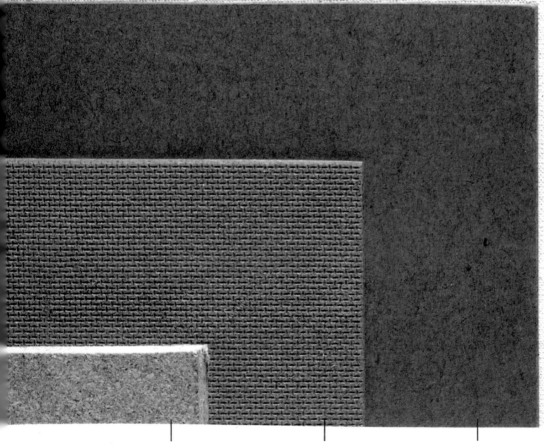

　　粗紙板雖質地粗糙，其優點爲不易翹捲。但由於質地較粗硬，需事先塗上底漆。

　　硬紙板的粗糙面亦是作畫的好材料。用油性底漆或脂肪性底漆均勻塗滿。兩面皆上底漆可防止翹捲。如將畫作懸吊起來的話，要裝上托架。

　　此爲便宜多用途的硬紙板，其平滑而朝上。只要拿張砂紙略爲摩擦幾下，即可使表面稍具粗質感，再擦上一層酒精後，就可在上面盡情揮灑了。

　　這是已經繃好，且上過底漆的畫板。20吋×24吋（50cm×60cm）不需前面所提的打底程序，直接在上面作畫即可。

油彩一旦調配好了以後,便幾乎可用在任何東西表面上作畫。但,若將油彩塗在無凸紋的平滑表面上,則容易造成滑動的現象。而且油彩中的油脂會破壞畫布質地,因此,在上油彩之前應將畫布上底(塗上一層底漆)。

傳統油畫布在設計上以利油彩應用爲主。當然,品質良好的油彩才能與畫布相得益彰。已經繃好的畫布雖然方便,但價格卻較昂貴,且依畫布品質優劣而有各種定價。如最上等的亞麻畫布與棉質畫布間之價格差異便很大。一般而言,棉質細帆畫布或許不是最好的畫布,但它卻常被廣爲利用。

各種畫布在重量、厚度及織紋種類上皆不盡相同。粗麻或黃麻等織紋較明顯者,在作畫的最後一道手續上使之呈現細緻的紋理;類似平滑的亞麻畫布所呈現的效果。前面提到過,畫布在作畫之前應做幾道保護程序,使畫布纖維不受油彩油脂的破壞。你可以直接買已繃好的畫布,或自行嘗試繃畫布及畫布的保護處理。

油畫板雖然便宜,但亦可自行製作。你可以將畫布或帆布用膠水或丙烯酸底漆黏貼在卡紙板或硬紙板上,即成了經濟實惠的畫板。

很多求好心切的畫家會因面對一張空白畫紙而搜索枯腸,不知如何下筆而煩惱。這對於藝術創作者來說,是件非常痛苦的事。不過,類似情形是可以被改善的。先在油紙或卡紙板上作畫,如有錯誤即可隨手丟棄。

剛開始學油畫的人多半會買面積較小的畫布,認爲這樣比較能畫得順手。事實上,除非你偏好畫細微物景,否則大一點的畫布24吋×36吋(60cm×90cm)應該是最適宜的。較大的空間才能讓你盡情地發揮,而且也不用費事地描繪細節部份

。而且,要適當地選擇畫筆尺寸－大號些的畫筆會比較好。

## 木質畫板

木質畫板在初起步的階段並不常派上用場。良好的畫板一般都是桃花心木做的,且厚度約在一吋(25cm)左右。它得經過乾燥、在背面釘板條(置於支架)等處理。當然,像這樣的手續都得大費周章且所費不貲。因此,只要拿一塊尚可的木板,在它的正反兩面至少塗上兩層油性底漆,即是很好的畫板了。以上所提的兩種畫板準備材料皆可從美術用品店中購得。當然,你也可以採用簡單一點的方法;輕鬆地塗上兩三層乳膠釉彩上底(百分之八十的家用乙稀樹脂乳膠加上百分之二十的水),依舊可以封定木條,因此,使用不上膠水了。接著,拿一把家裡的刷子在表面輕刷幾道,使刷過的痕跡在表面上留下凸紋。如果表面仍過於平滑,應在作畫前用砂紙輕輕磨擦幾下。油彩上色前應在畫布上塗一層丙稀酸底漆保護畫布,切勿將這兩道手續顛倒進行,以免造成畫布的損害。

使用三夾板不僅方便,而且其厚度不一,能提供更多選擇。五到七層的三夾板是最理想的畫板厚度。它的準備工作和木質畫板一樣,用膠水或釉藥在畫板兩面塗滿以防翹曲。

## 合成木板

硬紙板與蕊塊膠合板爲油畫的學生最常用的畫板。和木質畫板一樣,它們可以用膠水、油性底漆或乳膠釉彩在兩面塗滿打底。不過,硬紙板有一個更好的缺點,那就是它的一面平滑,另一面粗糙。當你去DIY商店購買時,可依需要請老闆爲你裁割,不過自己動手鋸也不難。如果你想懸立畫板,得將之鞍座。在平滑面上用酒精塗過即可直

接上色。或用砂紙磨出凸紋,亦可拿鋸刀磨刮表面。

粗紙板雖厚重,但不易翹曲。由於表面不利於作畫,因此事前的打底工作是非常重要的。

## 卡紙紙板

卡紙板是一種理想且經濟的畫板。只需在兩面用膠水固定封合即可。如果希望畫作背景顏色爲白色時,在膠水乾了以後多上幾層底漆即可。否則就選用暖棕色的卡紙板。

## 紙張

經過特殊處理的油畫紙不僅大大地提高了作畫的樂趣,而且也非常符合經濟效益。事實上,這種油畫紙非常具有彈性,而且可以保存上好幾年。由於可釘上或黏貼於畫架上,因此使用不著製作支架。

---

這是一片0.5吋(6mm)的松木板(抽屜底層的部份)。爲上等的作畫表面。爲延長保存期限,需仔細地上底漆並鞍座。

這種生亞麻畫布可以包捲式依各種寬度及重量選購。買來之後需上底色並將之攤平。

一套12張油畫速描紙的其中一張。其尺寸大小從8吋×6吋(203 mm×152 mm)到20吋×16吋(508 mm×406mm)都有。

棉質畫布,可隨時上色。它是一種已繃好,且價格便宜的畫布。

# 畫筆

油彩在各種畫具的配合使用下可產生不同的效果,然而一枝好的畫筆才能完全發揮油彩的特性並提供你更寬廣的啓發空間。廉價的次級畫筆雖然在某些場合中可使用,但有時,它也會是阻礙你作畫的主要原因。在接下來幾頁中,你將看見各種畫筆、畫刀等所創造出的特殊筆觸與圖案。當然,你不需每一種都買,應視經濟情況及畫題,選購幾枝實用的畫筆作畫即可。

一般說來,畫筆有三種基本形狀,分別爲圓筆、平筆及榛形筆。其大小尺寸依畫毛長度自00至14編號。蘸過水後形狀未變的畫筆即爲理想畫筆。當然,一分錢一分貨,好一點的畫筆總會比較貴。

最好用的油畫筆是鬃毛筆,多半由野豬毛做的。它的每一根毛末端皆綻開,油彩容易附著其上。此外,豬毛韌性強,可塑性高皆足以掌握油彩的濃度。另一種軟一點的(且較昂貴的)貂毛畫筆通常用於描繪精細部份。不消說,人造毛或合成人造毛與鬃毛製作的畫筆較值得一試。它們比起鬃毛筆柔軟多了,有點類似貂毛卻又不完全一樣。

一、12號長型鬃毛平筆。像這樣大號的平筆亦能聚往大量油彩。適用於大空間或自由派的揮灑。從各種不同的握筆角度可創造出多樣化的筆觸。

二、10號短型纖維/貂毛合成平筆。這種短平筆較鬃毛柔軟,且適合於清淡油彩的使用,筆觸輕柔。

三、2號長型鬃毛平筆。當稍加施力時,較長畫毛會有所感。因此,很輕易創造出各種寬度不一的筆觸。

四、2號短型鬃毛平筆。短型畫毛一般看起來較慧詰。用於多重油彩混合後細緻筆觸的描繪。

五、2號短型纖維/貂毛合成平筆。適用於描繪精細線條或部份使用。

六、10號纖維合成圓筆。像這般尺寸的圓筆,若爲硬鬃毛可能會比較理想。不過此合成筆常應用於構圖,點彩畫法或上光釉等手續。注意它以筆尖點出的圓彩點,形狀皆不盡相同。

以經濟的角度來看，它們不僅價格便宜且容易清洗。不過，純粹派畫家可能會指出，它們不夠敏感，無法聚住油彩亦無法持久。油畫筆的握柄一般都比較長，那是為了讓畫者能以稍遠的距離作畫。

使用的畫筆尺寸依畫面大小或個人風格而定。一般而言，剛開始畫油畫應先用大號點的畫筆，等到開始進行精細描繪時可改用小號一點的畫筆。不過，有些畫家仍用一、兩枝畫筆完成一幅圖畫；有些，則使用大小不同的畫筆進行各種描繪工作。

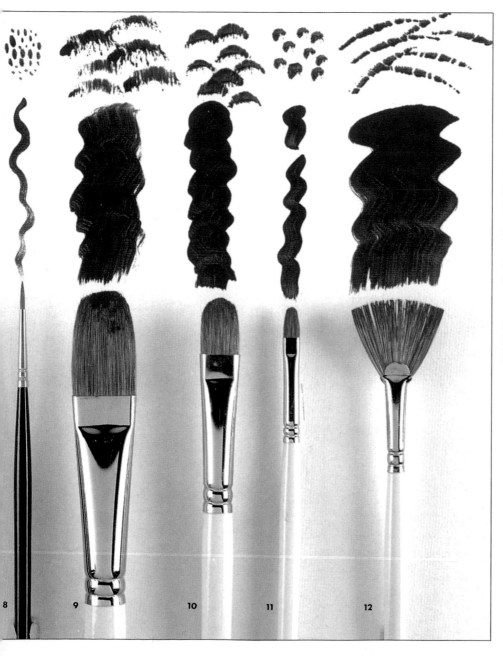

七、5號貂毛筆。這種價廉的貂毛畫筆主要於工筆畫時使用。

八、1號貂毛圓筆，這種極細筆尖最常用來描繪精細線條。

九、12號短型榛狀鬃毛筆，由於形狀就像個榛實果而有此稱。也正因其形狀如此，所繪出的線條效果便介於圓筆與平筆之間。油彩聚住力強，另外，畫毛的形狀亦影響整個畫面的線條。

十、8號短型榛狀鬃毛筆。為一般用途的畫筆。

十一、3號短型榛狀鬃毛筆。可畫出形狀有趣的點彩，亦適用於工筆畫。

十二、4號軟毛扇形筆。它雖非必要之配備，但其應用於平面畫板上。當調色時或打散顏料時是最適用的畫具。

8    9    10    11    12

29

## 畫筆

### 畫筆的處理

　　即使是化學合成的畫筆也需要妥善地照料處理，因爲它也不便宜。在作畫完成一個階段之後，空出點時間清理畫筆是件輕鬆怡人的工作。當畫筆使用後，將之平放於平面上或筆尖朝上擺於筆筒中。千萬不能任由畫筆上的油彩乾燥，那將對畫筆造成十分嚴重的損害。

　　清理畫筆最好使用石油溶劑油（而非松節油）。倒一瓶蓋份的石油溶劑油在瓶子中。首先，將畫毛上剩餘的油彩用報紙或餐巾紙拭掉，再浸入石油溶劑油攪動。然後，浸過溫水後，在一塊純質肥皂（專門用來洗油彩的）上摩拭。於掌心上搓揉筆尖，反覆洗淨後使肥皂泡完全無油彩的顏色。確定連金屬箍

裡的畫毛亦洗淨才算清洗完畢。用大姆撥開筆毛尾端檢查是否已乾淨。在清洗完畢後，將多餘的水份甩乾，並將筆毛順回原來的形狀，倒置於筆筒或錫筒中風乾。旋緊石油溶劑油的蓋子，約莫一天的光景，裡面的顏料便會沈澱至瓶底，溶劑又再度清澈如昔。接著，再將上面乾淨的石油溶劑油倒入新瓶中即可

　　一、１６號梨形畫刀。畫刀由具彈性的鋼片做成，主要用於厚層油彩或厚塗法上。它們有不同的形狀與大小尺寸。刀片的形狀會影響畫出的痕跡。

　　二、２２號鑽石型畫刀。邊緣可用來畫較細之線條。這種畫刀彎曲的把柄讓作畫者在調配或塗上顏料時不會碰觸畫布表面。

　　三、４吋（102mm）彎柄式扁平調色刀。這種調色刀多半用於混調顏料或刮除畫刀及畫板上的多餘油彩。除此之外，它還能創造出有趣的線條。

　　四、天然海綿。可用於點畫法或沾顏料於畫布上，並能在平滑的畫布上當大型畫筆使用。

　　五、多用途的布塊。只要是乾淨無毛絮的布皆可。其並可創造出鬆散紋理的痕跡。以手指或畫筆末端稍加控制。（詳見５５頁介紹）。

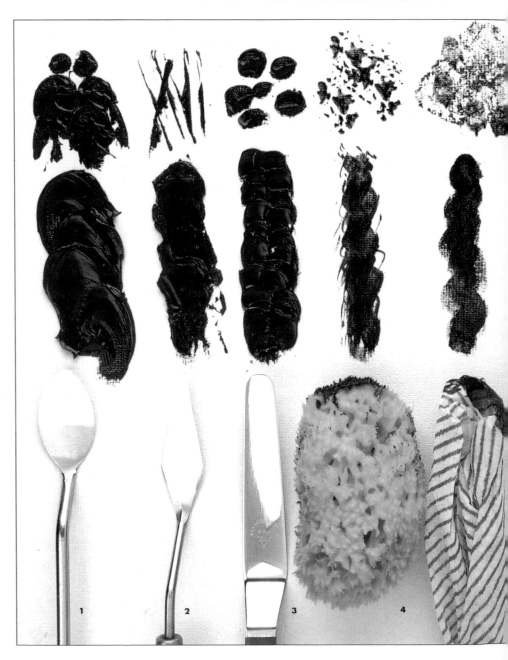

再行利用。

貂毛畫筆一向被蠹蟲視爲佳餚美食，因此，如要長久保存於防蟲蛀的盒子時，畫筆一定要保持乾燥且乾淨。

如果畫筆上的油彩未妥善處理而變硬變乾，雖不致於筆枝作廢，但不可否認的，其效用必大打折扣。將之置於油彩去漬液中，戴上手套，仔細地將畫筆上的油彩拭去，如前述之清洗法洗淨即可。

**畫刀**

新式的畫刀及調色刀皆上過一層蠟保護表面，因此清洗時需藉助石油溶劑油或檸檬汁的幫助。使用過後的畫刀與調色刀，只要用一塊沾石油溶劑油的布擦拭，即可恢復乾淨的表面。

六、1吋(2.5cm)軟質鬃毛畫筆。它是上光釉最適用的畫筆。它同時可用於大範圍的塗色工作或畫初稿時。

七、1吋(2.5cm)粗質鬃毛畫筆。這種畫筆在DIY商店即可買到。它是大範圍上色或塗底漆等最基本的畫筆。

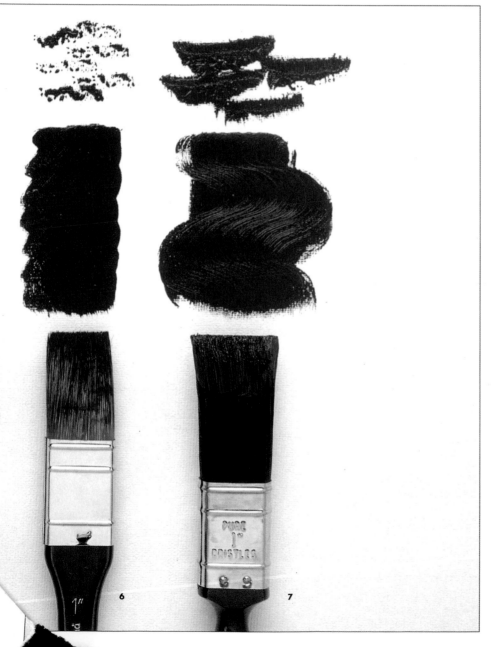

## 其他裝備

### 調色板

　　傳統的桃花心木調色板是件非常昂貴的油畫配備，然而它卻不甚實用。很多人都覺得它太重了，攜帶不方便；而且它本身的顏色太深，會影響顏料的調配。本書中舉兩個畫家自製調色板的例子。一位使用嵌白色麗光板的板子36吋×24吋（90cm×60cm），置於畫架旁的活動式架子上。它有足夠的空間放置顏料、筆洗、布塊及其它所需裝備。而且，他不用一直拿著畫筆及布塊。另一位畫家則偏好使用用完即丟的廉價錫箔盤。由於質輕、容易拿取，而且不會曲解調色，最重要的是，用後不必清洗，隨手一丟即可。這位作風獨特的畫家為了省去手拿調色板的麻煩，而將油彩塗在白色工作褲上清理畫筆。

### 油壺

　　油畫家通常都拿油壺盛裝稀釋液，如松節油及亞麻油。油壺是由兩件邊緣不溢流的小盤子組合而成的，通常嵌置於調色板上的小洞裡。有些為置於畫架桌旁的小瓶子；至於使用小型的陶盤則不易被翻倒。

### 畫架

　　畫架是油畫配備中最昂貴，而且可說是最不實用的裝備。最好是由畫者本身就地取材自製，因為如此，你有更寬廣的想像空間去選擇自己需要的部份。同時，配合著嵌上畫布，不管是平置於桌面或疊畫籍靠著，用你靈巧的雙手和巧思設計屬於自己的畫架。油彩需先擠好在調色板上，置於手邊。上過光油

1

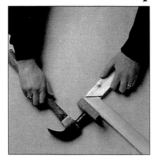

2

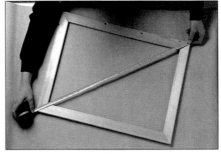

3

　　一、製作畫布板並不需要特殊用具，只要一些簡單、便宜的半成品即可。自左上方起：畫框條、剪刀、皮尺、釘鎗、鎚子、木塊。

　　二、買已繃好的畫布比起一張張捲筒式畫紙要來得便宜多了。你也可以買個工具箱，利用裡面的工具讓你輕鬆完成框畫布。首先，將畫框條四角接合，藉由木塊與鎚子的協助，使其釘牢得更緊。

　　三、當四角都釘牢對齊後，對角線長度皆一樣。拿條皮尺或細線測量。接著，裁剪四邊比畫框多出1 3／4吋（4cm）的部份，平放於乾淨的桌面上，布面朝上。

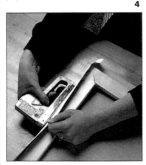

4

5

6

7

　　四、將畫布一邊摺起蓋住木條，在木條正中央釘入釘子。將畫布盡量拉緊，在相對的木條中央用相同方法處理，使畫布被釘子固定在四條木條的中央。

　　五、在中央釘子的兩邊間隔3吋（8cm）的地方各釘上一枚釘子，釘的時候盡量將畫布依對角方向緊拉。

　　六、盡量將畫布緊密拉好，然後結實地釘上兩枚釘子。另外三個角落如法炮製。

　　七、最後，將細小的木條畫框嵌入繃好的畫布外，使其更形繃緊。這些個小木條枉框亦可調整畫布釘後的角度位置。

底的紙張釘於木板上，將畫板置於膝上靠著牆壁或椅子保持平衡。利用各種巧思設計，讓你不需要畫架也能順利作畫。

如果決定要買畫架亦是另一種可行的方法。不過，要選擇組合拆卸容易的，而且必需夠堅固，耐得住作畫時的施力不致倒塌。最理想的辦法是選擇厚實的木材畫架。但是，如果你常到戶外從事寫生，這種厚重畫架便派不上用場；此時，

你可選擇質輕且攜帶方便的鋁管寫生畫架。如果你偏好在桌前作畫，則桌上型畫架便是很適當的選擇。

**個人工作室的裝備**

現在我們要來討論開始著手作畫所需的主要材料。或許在往後的日子裡你會漸漸需要更多裝備，但目前為止，最基本的裝備便是幾條不掉毛脫線的布或多用途的廚房用抹布、餐巾紙、廣口瓶、剪刀、圖釘、橡皮擦、遮蔽膠帶、尺。這些配備是永遠都用得上的。

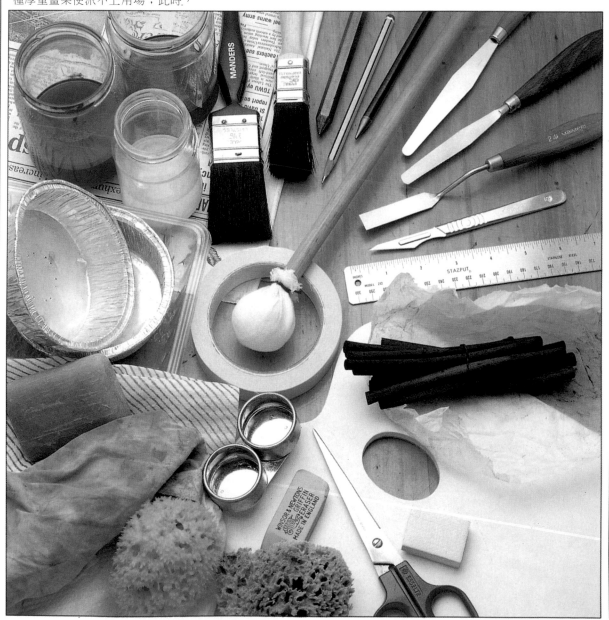

# 第三章

# 油彩顏料的運用

　　顏料的調配與使用是每一位畫家都得面臨的一門高深學問。它不但是門學問，同時它也是一項藝術的表現。無疑地，顏色的混合與傳達可由經驗中得到許多啓發，此外，根據色彩原理花點時間實驗應用更能使你在色彩感的探求中日益精進。當你每一次使用油彩，就算你已經驗老道，你還是會從各種顏色的混合反應中得到許多新的體驗與發現。不僅是單純地混色效果，而且，從不同顏色的組合排列方式，與顏料厚薄所呈現的具體感將使你發現顏料間的互動關係竟會如此地微妙。

　　懂得如何調和某些特定色彩，有一部份是出自於人的直覺，一部份亦是因為我們了解各種顏色的特質。我們都知道，藍色加上黃色會變成綠色，那是經過不斷的試驗後才證實這兩種顏色混合之後可產生適用於陰影顏色的淡黃、藍、棕、綠等各色。這些結果皆依據原色的使用比例及原始的藍色是傾向藍紫或藍綠，抑或黃色是傾向橘黃或黃綠，等種種因素所考量而得的。擅用這些精巧的差異性能讓你的畫作更多姿多彩。

　　顏色是整體構圖上非常重要的一環。懂得善用顏色的藝術家好比手上比別人多了一件優秀的輔助工具般，進而使畫作更形出色。舉例而言，較深的顏色能突顯畫面上的重要物景。色彩經過藝術性的安排應用之後，還能讓觀者〝讀出〞畫者的創作動機與意象。觀者視線會不由自主的從某一色彩強烈的線條躍進另一個，進而擴展至整體畫面。

　　長久以來，人們都相信，色彩會影響人的情緒變化，而這說明了，我們對某些特定的顏色會產生特殊的反應。因此，繪畫創作亦可算是另一種情感的表達方式。朦朧的、溫暖的粉紅色代表著寧謐柔靜；而冷色系的藍，有著超現實的感覺；至於明亮、氣勢高亢的原色則大刺刺地直射入觀者雙眼，造成極端強烈的視覺感受。

黄赭色

勻黄

35

當開始著手動
滿目的顏料常使人
好。本頁的調色板
調，在這限定範圍
費力地利用它們接
要的顏色。

但並非建議你
用這些顏色。事†
下，會因個人用†
發現合成色彩的
例如，當你需要
，按照配色原理
鎘橙，但是以經
如直接去買鎘橙

令人驚異的
鎘紅、鈷藍及ş
混合調配後，ٍ
色；善加利用ş
想不到的結果
，初期使用這
顏色的特質與
色板上多增加
彩的發揮與應
提煉彩油的賦
但，要記住的
同，它們的桁
的。而且，ş

**羣青色**
色深目
明感的藍紫
，能滲透其
紅色相混貝
色。或與蒼
果畫適用貝
化學成份†
代昂貴的†
乾燥速度

**普魯士藍**
**溫莎藍或**
色感
藍綠色，
滲透力）
不穩定†
的Phalo
溫莎藍貝
ue所取

**鈷藍色**
明
合用作

## 油彩的特性

拿著一切都準備好的調色板（見第36頁），燦欄的色彩正等著你大筆揮灑。顏色的混合需依據對各種顏色的充份認知及它們之間的互動性，不過，直覺與個人風格的派色原則亦扮演了舉足輕重的角色。

在我們最初介紹油彩時，我們知道了三原色是紅、藍、黃，另外，我們還學到，當這三種原色相混之後會產生一系列的次色，即藍紫、綠及橙色。你可以從這幅色輪（或稱色花）中看出，當次色與其原色鄰近的顏色相混後，會產生第三色。在我們的調色板上，鈷藍色是唯一最接近原色的近似色。原色中黃色可由檸檬黃混合鎘黃而產生。而原色中的紅色則可由鎘紅與西洋紅兩者相混而製造出來。

### 暖色系與冷色系

這幅色輪可清楚地解釋各種顏色的特殊性質。一半是與火產生聯想的暖色系，另一半則是與雪產生聯想的冷色系。使用並混合種種顏色以創造畫作的整體感受，反應出畫作的主題。雖然如此，這種區隔顏色的定立方式稍微主觀了些，而且並不是每個人對同一顏色的觀感皆雷同。每一種顏色都有它的暖、冷度。你或許會認為群青色是很溫暖的藍紫色，而普魯士藍是帶點冷調的藍綠色。

即使應用於抽象畫上，暖系色彩與白色混合之後亦不會產生太過於突兀的感覺。如果有的話，也是令人感到舒適且諧調的感覺。

紅的原色與次色，黃色及橙色皆可造成聳動的效果。不過根據商業廣告畫家的認知，這些顏色通常代表著歡娛的情感或是太陽。

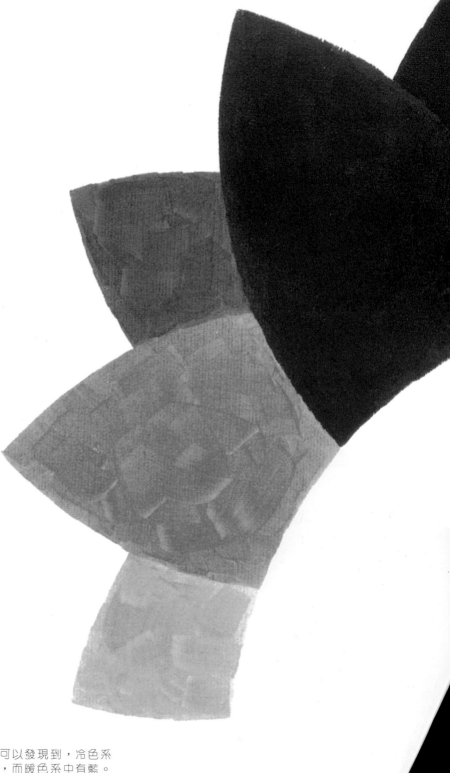

色輪（又稱花輪）是由三原色－紅、黃、藍所組成的。當其與鄰色均勻混合之後即可產生次色－橙、藍紫和綠色。更進一步地，當這些次色與鄰隔的原色相混，即可產生第三色。在這個例子中，暖系色彩皆集中於左半邊，冷系色彩則於右，不過，你可以發現到，冷色系中有黃，而暖色系中有藍。從這朵彩色花瓣中，我們可以看出，互補色組都位於相對的位置上，例如，紅色與綠色。

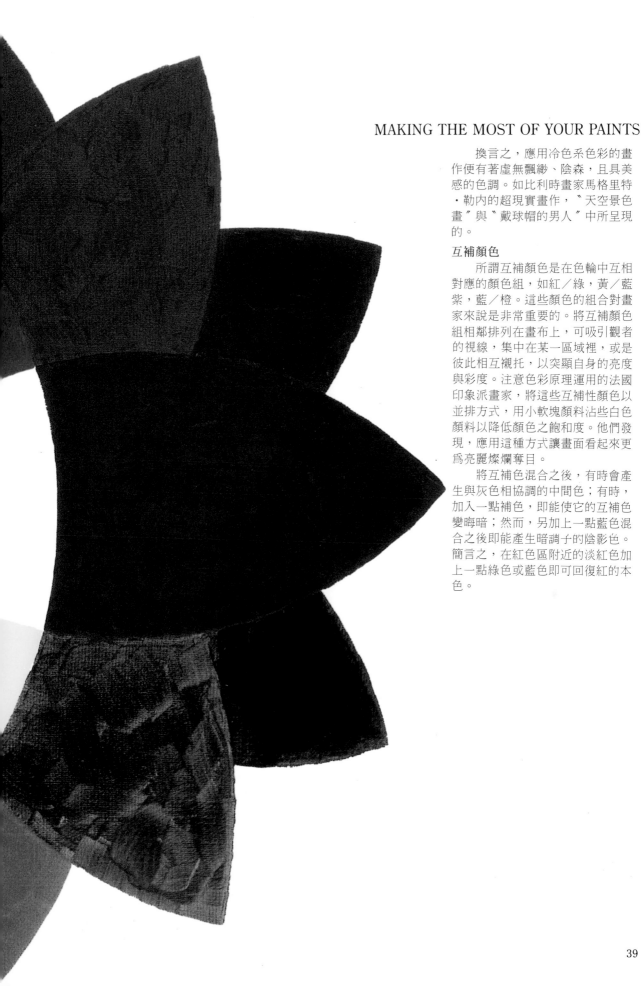

## MAKING THE MOST OF YOUR PAINTS

換言之，應用冷色系色彩的畫
作便有著虛無飄緲、陰森，且具美
感的色調。如比利時畫家馬格里特
・勒內的超現實畫作，〝天空景色
畫〞與〝戴球帽的男人〞中所呈現
的。

### 互補顏色

所謂互補顏色是在色輪中互相
對應的顏色組，如紅／綠，黃／藍
紫，藍／橙。這些顏色的組合對畫
家來說是非常重要的。將互補顏色
組相鄰排列在畫布上，可吸引觀者
的視線，集中在某一區域裡，或是
彼此相互襯托，以突顯自身的亮度
與彩度。注意色彩原理運用的法國
印象派畫家，將這些互補性顏色以
並排方式，用小軟塊顏料沾些白色
顏料以降低顏色之飽和度。他們發
現，應用這種方式讓畫面看起來更
為亮麗燦爛奪目。

將互補色混合之後，有時會產
生與灰色相協調的中間色；有時，
加入一點補色，即能使它的互補色
變晦暗；然而，另加上一點藍色混
合之後即能產生暗調子的陰影色。
簡言之，在紅色區附近的淡紅色加
上一點綠色或藍色即可回復紅的本
色。

## 油彩的調色法

認識油彩並了解它們的特性是調色的一大秘訣，但儘管如此，我們有時還是會因直覺判斷而忽略調色的理論論調。前面曾經提過，唯有親自動手調配色彩，才能使你發現到顏色的存在。

畫家們通常以特殊的排列方式將油彩置於調色板上，暖系色彩集中一處，冷系色彩則在另一處。如果你一直維持固定的模式使用調色板，將使你日後調起色來更得心應手。

原色及兩種原色的混合色，這兩種顏色相混後即可產生純色，不過一旦加入第三種色彩，則顏色會變得深且渾濁。為了保持色彩鮮明、亮麗，儘量以最少劑量進行調色。如果你一再反覆地加入顏料調色，只會調出更晦暗、更渾濁的顏色。有時，你甚至得放棄；重新調色。

除了在調色板上應用的調色法，畫家們尚有多種調色的技巧。法國印象派畫家認為，以視覺性調色法在畫布上進行調色，讓顏色更顯鮮明。它是將各色油彩以並排方式擠在某個小區域裡或紋路上。從遠處看，顏色便會融合在一起，因此，紅色畫紋與黃色畫紋便會交錯結合成橙色。這種視覺性調色法是由那些隨意在調色板上混調顏色的畫家所發明的。在完成的筆觸上依舊殘留肉眼可見的各色顏料成份。不論遠看或近看觀賞畫作都能產生饒富趣味的視覺感受。

有些油彩本身即有調色的功能，但並不是建議你把畫布當調色板使用，那樣只會使顏色更混濁而已。基本上，畫家通常以趁溼畫法或混色法讓鄰近的顏料彼此融合，進而彼此襯托出嶄新的色調。

另一項油畫技巧為上光釉。只要薄塗上幾層透明顏料，即可使彩度與色度的輪廓更形清楚。

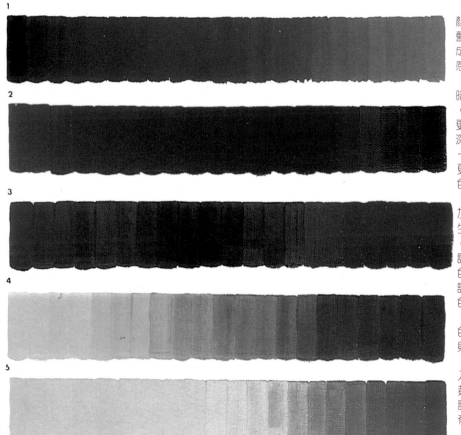

一、白色被用來使其他顏色變亮或變淡。在此，於藍色中漸層加入鈦白的顏料成份，產生柔和的色調漸層感。

二、通常，使某顏色變暗或加深彩度並不應用黑色，加入黑色只會讓色度變得更渾濁罷了。左圖中，要加深鎘紅色的彩度，首先加入一點西洋紅；如欲使其彩度更深暗，可再加入一點鈷藍色。

三、將兩種顏色以逐漸加重比例的方式混合，會產生許多令人意想不到的結果。兩種色調因相鄰排列而諧地地互融。在本例中，鈷藍色逐漸加入鎘紅色，使其色調範圍由深藍紫色，到灰黑色，一直演變成深棕色。

四、在鉻黃中加入鎘紅色即形成非常耀眼的金黃色與鮮橙色。

五、在鉻黃色中漸進加入溫莎綠，產生冷系色的淡黃色及明亮的綠色。此組色調會因添加少量的顏料而略有改變。

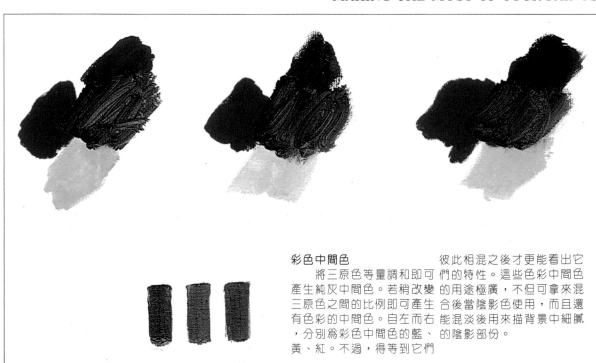

**彩色中間色**

將三原色等量調和即可產生純灰中間色。若稍改變三原色之間的比例即可產生有色彩的中間色。自左而右，分別為彩色中間色的藍、黃、紅。不過，得等到它們彼此相混之後才更能看出它們的特性。這些色彩中間色的用途極廣，不但可拿來混合後當陰影色使用，而且還能混淡後用來描背景中細膩的陰影部份。

## 顏色的濃淡

當顏色彩度最強烈時，即所謂的飽和狀態。它指的不是濃度而是純度。顏色可變或深或淺，也就是加入深點的顏料或白色顏料。

在以下所提例子中，你將會看到以漸進方式在藍顏料中滲加白色顏料使之終成純藍色，亦即是逐漸降低顏色的飽和度。畫家使用白色顏料的次數相當頻繁，不管量的多寡。通常作畫時不使用顏料原本的顏色，除非有特別的需要或用途。

在顏色深淺層次的漸變表上，會發現到很重要的一點，那就是，如果在顏料中加入黑色使之變暗，則混色過的色彩會變得晦暗而死板。因此，許多畫家的調色板上都看不到黑色顏料，但是，黑色畢竟有其用途。從經驗中去學習不同顏色相混後的漸變效果。最明顯的渲染漸變例子是，將明亮的冷系色檸檬黃加上暖系的鎘黃色後，再加點紅，接著加一些熟赭色。通常，在進行渲染漸變步驟時，你會在調色板中尋找所需的顏色，因此這些顏料得事先分別混合好。

## 兩種顏色的混合

在看過顏色的透性與明暗漸變的示範說明之後，在此，我們所要提出的是色彩的層次（即色調）之變化，將兩種顏料相混之後可大為擴展其色度之範圍。選出三種顏色，紅、黃、藍（非原色，如黃赭色、天藍色、西洋紅等），將較暗的顏色以漸進方式添加於較亮顏色中，其所創造出一系列的色彩，甚至連經驗豐富的老手也會大感神奇。此外，它們還能彼此調出協和的色彩，而且同時塗繪於畫布上也不同擔心會彼此接色、滲透。這種三色混合的方式並沒有明確的規則可循：兩色交集的混合色通常都較其色澤明顯，有青出於藍的效果。因此，如需使用時，只需用畫筆沾出或直接全面混調即可。

## 彩色中間色與灰色

當你將數種顏色混合之後，會發現其最終顏色一定是具晦暗性的灰色。其原因是，當兩種原色相混後會產生無色彩的中間色。而三原色以相同比例混合後即可產生純灰色，而非傾向三原色其中之的顏色。可是，如果其中一個顏色佔的份量較多時，則可能產生有色彩的中間色。另外，彩色中色與灰色亦可經由某色與其互補色的混合而產生。如藍色與橙色，黃色與藍紫色等。

中間色在繪畫顏料用佔有極重要的地位，它常被拿來當襯托退遠色的背景色。使用彩色中間色與前景顏色調和可達到相當理想的和諧效果。不過，未飽和的色彩若置於其中間互補之背景前，將使其看來變得醒目而強烈。十八世紀的法國畫家柯勒便曾利用這種方法在一個綠色中間色的眼睛點上一抹紅。

41

## 色彩的表達

我們有時會拘泥於所看到，或聽到的理論觀點。一味地認定所有樹幹一定是棕色，所有葉子一定是綠色；也不管在夕陽餘暉的映照下，樹幹有可能產生藍紫色的陰影，而綠葉也會因光線的反射而成黃色。如果一名畫家想使他的畫作看起來生動有趣，那麼他必需仔細地觀察所繪的對象或景物，並且將每樣物體的色彩做明顯的區隔。如今這

種手法已被廣為接受。不過，當法國印象派畫家利用色彩的真實性傳達對某事非難的吶喊時，此舉更激勵了許多畫家。經過理解，認知並記錄之後情感便訴諸於油彩，在畫作完成之後，必需經由客觀的視覺評估對其作一番檢視的工作。為了達到這個目的，有些畫家會從鏡中的反射，以較客觀的角度端詳自己的作品。

然而，也不必將眼裡所見的一切都照本畫下來。油彩的使用只是一種表達方式而已，也就是傳達面前事物所代表的意義或意象。色彩的表達方式與音樂頗為類似。樂曲的和弦是由數個音符組合而成的；有時和諧悅耳，有時則極不協調、刺耳。音感靈敏的人甚至能聽出和弦中每個不同的音符。作曲家運用音符的手法正如畫家應用多彩多姿

1

一、色彩在整個構圖畫面上扮演極重要的角色。有些顏色，如：紅與黃具有貼近性；它們通常會突顯於退遠色之前。所謂的退遠色如綠色系、藍色系。在本例圖中，綠色與藍色混合交錯而成背景色，而鮮明耀眼的紅色自然突出於前二者之上。因此，我們的視線會很自然地從左下角被帶到右上方去。因受西方文體排列與閱讀

方向性使然，畫家和觀者習慣從左至右作畫或觀畫，由此例亦可看出構圖的巧妙處。

二、同樣的貼近色原理亦被使用於這一排水果上。圖中的青蘋果與橘子大小，線條皆相差不多，但是觀者的注意力卻集中在橘子上，而且會覺得它離我們比較近，看起來也比較大。但，這只是利用鮮豔的橘子其貼近色的特性與其和綠色產生對比效果而製造出的視覺幻覺罷了。

三、這是一幅依循古老傳統的繪畫原則所繪製的風景畫。前景塗以棕色，中景為黃綠色，而背景則為染淡的藍色。然而，只使用一種顏色，也能在畫面上製造出空間感。

的顏色一般。

## 色彩的組合

　　色彩在整個構圖畫面扮演相當吃重的角色。你會發現有些色彩在畫面上佔主要地位,容易吸引觀者的注意力;而有些色彩則自然地溶入背景色中。那些有往前傾向的顏色統稱貼近色,通常是色輪盤上的暖色區屬之。相對的,冷系色則稱為退遠色。同時,這兩種範圍的界定需視顏色並列之後所產的的彩度效果。舉個例子,冷系的純藍色會隱藏在相鄰的暖系紅色背後,可是如果將之與海洋的中間色並排時,它又會往前躍出。

　　顏色在經過藝術性手法的巧妙安排之後,將帶領觀者的視線悠遊於畫面之上。

　　例如,尼德蘭畫家老彼得‧布魯根以充滿創意的紅色線條所繪的農村生活畫,便帶領我們進入一個曲折且富想像的空間裡,不論是帽子或圍裙,都深深激盪著觀者之情感。視線會不由自主地隨著色彩的引領而移動,進而擴展至整個畫面。若顯得雜亂無組織的話,也是因畫面結構安排所致。

## 色彩的透視

　　在了解色彩對於觀者可能帶來的種種影響之後,畫家才能夠利用色彩在畫面上創造出距離感。不必使用複雜的數學公式計算,只要簡單地將眼裡所見的忠實地畫下來－平行線會在遠處的水平面上合為一點,物體的重疊部份,以及從遠處看一物體,則土地的顏色會滲透部份於物體內,使物體帶點淡淡的藍色調。前景的色彩強烈且充滿活力,同時物體輪廓清晰明顯。而同樣的物體擺在背景時,其色彩變得較淡,偏藍而且輪廓不那麼清楚。

　　十七世紀的畫家應用一套舊的畫法風景畫上:即前景塗以棕色,中景則以綠色或黃色為主,而背景為藍色。

　　然而作畫並非死守某一原則或作法而行,在某些情況下,讓你的直覺與本能引領你盡情發揮。如果你畫一個穿著紅大衣的人站在背景處,如此一來,背景的感覺便會消失;因為大紅色太過明顯以致於會有往前進的趨向。如欲改善這個問題,應將大衣顏色調淡或乾脆換更適合背景的藍色。不過,話又說回來,如果你有意製造歧義的意象,讓看你畫作的人產生模稜兩可的感覺,那麼你大可使用這種不按牌理出牌的作畫方式。

**2**

**3**

# 第四章

# 基礎技法

　　終於，是該開始提筆作畫了。在接下來的幾頁裡，我們將會學到如何從基礎的油畫技巧開始，由簡至繁的各項步驟中獲得最大的進步。本書的主要目的在於鼓勵你勇於提起筆來作畫。一旦下筆之後，相信你一定會為油畫之美深深吸引，而著迷不已。

　　在每個章節開始之初，都會先介紹幾種特殊技法。配合圖片的詳加附註每一個步驟，而沒有一般構圖的混雜感。藉由這些說明，讓讀者在下筆作畫之前更清楚地了解這些特殊的技法，並充分地做好事前練習。

　　你會需要很多紙張做筆觸的練習，因此，準備一些不用的紙、壁紙、襯紙或甚至報紙都可以，且不管報紙上的油墨會弄污顏料。因為只是練習而已，因此顏料是否會被弄髒並不重要。這麼做主要的目的在於讓你熟悉筆觸與顏料的技巧及運用；而且，經過反覆的練習之後，你會發現並找出自己最習慣的作畫方式。當你對這些

技巧有充份的了解且自信能應用於畫布上後，接著，在畫例示範的章節中即會看到應用此技巧的畫法，並將之當成日後練習作畫的指標。

　　在接下來幾頁中，這兩位示範畫家分別以個人特有風格，詳實地介紹，展現油畫的多樣風貌。從一系列的基礎油畫技法中，領會個中巧妙並應用於你的畫作裡。當然，你用不著完全照示範畫的方法進行，得加入個人的情感及風格創作。從示範圖上精選最能啟發靈感的部份作畫，才是最佳途徑。

　　當然，在這些示範圖的設計原理中並不能將每一種畫法筆觸一一呈現，那樣可能帶給各位許多負擔。因此，在每一個示範中，會儘可能將細節部份提出並討論評估其對整個畫面運作上的各種影響。目前，最重要的是鼓起勇氣，全力投入於作畫。相信這麼做將使你獲益不少。

# 繪畫技巧
## 萬事俱備，開始作畫

　　現在，相信你已將第二章、第三章中所建議的畫具準備齊全，也已佈置好作業的環境。幾塊棉布，數枝畫筆，清澈的松節油與石油溶劑油；分別為稀釋顏料用與畫筆的清洗。在結束一整天的作畫程序之後，將這兩種油劑瓶蓋蓋緊。等到第二天，裡面的顏料顏色會自動沈澱至瓶底，然後將上面乾淨的部份

倒入新瓶中即可再行利用。盛裝油劑的容器最好使用大一點的（如，果醬罐即非常合適），而且不易改變油劑品質的為最佳。使用松節油時只需倒出一點即可，因為它一接觸到空氣就會立刻變質或變黃。有一種小小的金屬容器，俗稱油壺，因其能嵌置於調色板上，是盛裝松節油最理想的容器。

　　在介紹稀釋劑的章節中曾經提過，在剛開始作畫的階段中最好分別使用松節油或廉價的石油溶劑稀釋油彩。不過，在接下來的示範中，卻可發現畫家將這兩種溶劑混合使用，只是油脂成份較低。這麼做是為了讓初學者化步驟。

**1**

　　一、自顏料管底端施力擠出油彩於調色板上。如顏料管口有殘留顏料，務必擦拭乾淨後再行蓋上蓋子。這樣下回再使用時便比較好打開。多數畫家將顏料擠置於調色板時，都將暖系色與冷系色分別集中在一起。

**2**

　　二、調色是一門藝術，如欲掌握它，就得勤於練習顏色的調配。想要顏色看起來鮮明自然，切記勿使用過量油彩或多重調色。另外要注意的是，避免用力重壓畫筆，否則油彩容易滲入金屬箍，將造成畫筆清洗時的不方便。

　　現在，自油軟管輕輕擠出顏料。這位畫家使用白色麗光板合成的三夾板當做調色盤。它可平置於桌面上或用活動腳架支撐住。暖系色與冷系色分別在兩邊排置。在前幾個章節裡都只是在理論上討論顏色的混合；現在，你終於能夠學以致用地將這些理論做實際的發揮。先滴幾滴松節油在調色板上，將你所需要的顏料沾出，以畫圓方式混合

量散。記往不要沾太多顏料以免破壞色彩鮮明度。另外，避免過份施力，使油彩浸入畫毛尾端的金屬籮中，造成乾裂的現象。如果不小心油彩浸入金屬籮，將畫毛上剩餘的顏料拭於調色板上，再用乾淨的布擦拭後重新開始。

　　如欲混合不同顏色，在沾色之前，應先將畫筆清理乾淨。首先，儘量沾出多一點顏料在盤色板上（

或畫布上），然後在洗筆筒內洗淨，並於邊緣處略壓筆毛瀝乾，再用塊布擦拭乾淨。如圖所示，這名畫像已將調色板上的顏料相互混合後，調出或濃或淡的顏色，如此一來，便省去不少擠製顏料的麻煩了。

　　三、當某些顏色相混之後會產生極鮮豔亮麗的色彩；然而一般畫家習慣用染淡或加深的顏色作畫。因為某些顏色若染淡或加深後使用，會形成極和諧的畫風感受。

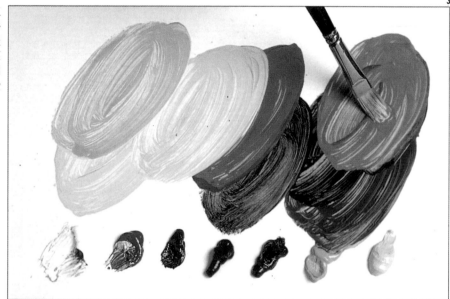

　　四、在調配混合另一組油彩之前，要先確定畫筆上的顏料是否已用石油溶油清洗乾淨。瀝乾畫筆上殘留的石油溶劑之後，拿塊布將畫毛壓張拭乾。

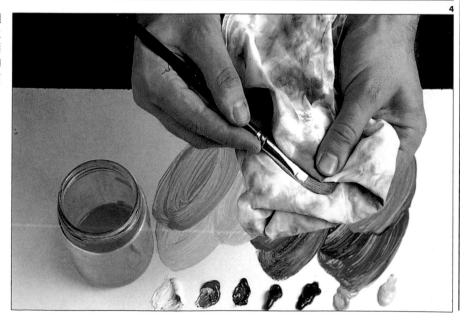

# 用色技巧
## 油畫著色的運用

### 筆觸

　　油畫家作畫時的重點之一在於使畫面整體看起來生動、有趣。為達到這個效果，全視筆觸的運用是否獨到。

　　從顏料管擠出的油彩之所以能固定保持形狀，全靠油彩本身穠稠度的作用。因為如此，當使用鬃毛筆作畫時，其畫痕筆觸會留在油彩上，使其表面呈凹凸狀藉以捕捉光線，讓整個畫面看起來更燦眼耀目。在最初的作畫階段並不會有所謂的畫痕筆觸出現，因為剛開始畫油畫通常會利用稀釋劑稀釋油彩，或油彩被層層蓋過；因此，這些筆觸在初期作畫中是看不到的。得等到習畫到某一階段時，才能看出這些筆觸與其重要性。

　　在一開始幾個的示範圖中，皆建設初學者先以平面畫法來表現各種不同的效果。

　　一、在本圖中所採用的顏色為天藍色。輕沾一些顏料，不必將畫毛完全沾滿。先塗上一層顯出畫布紋理，再上幾層。其旨在使畫痕筆觸全面展現在畫布上。

　　二、如欲創造平滑的，水面似的畫面時，油彩亦能達到此目的。和一般顏料不同的是，油彩因加入油脂，所以更具亮度且更滑順；因此更適合應用於平滑畫面的展現。如果畫面範圍廣大，則所需顏料要事先準備充足。專門用來畫風景畫的軟性長毛畫筆讓上起色來得心應手且留下平滑的表面。結果當然十分令人滿意：平順的表面，顏色非但不透明，而且非常均勻一致。

　　三、使用相同畫筆及濃度一樣的顏料。本圖中展現一片平滑的鉻黃色表面。筆觸由不同方向進行，產生饒富趣味的畫痕。

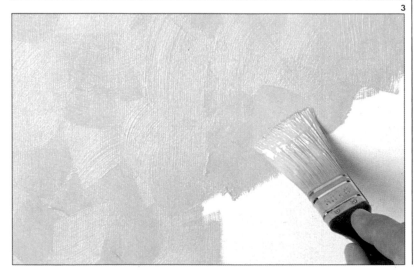

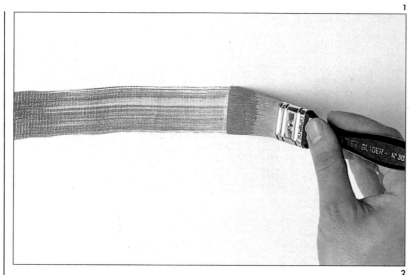

**畫筆的控制**

　　不同的畫筆與其運筆方式皆可產生變化萬千的筆觸。其中包括與紙的接觸角度與運筆的施力程度；當然，顏料的濃度也是非常重要的一部份。一般來說，握畫筆的手勢和平常握筆相差不多，只不過爲了讓手能輕鬆作畫，通常握筆處會稍微離筆毛遠一些。然而，當進行精細部份的描繪時，則會習慣降低握筆位置並施更多力氣操控畫筆。

　　一、首先，試著用畫筆刷出一條長長的直線。改變施力的輕重即可產生多種效果，而這種效果亦可經稀釋顏料而達成。切記握筆一定要輕鬆自然，否則畫出的筆觸會顯得沈重、呆板。

　　二、藉由量尺或物體平直面的協助可畫出更精確的線條。將量尺置於畫布上，以畫筆的金屬箍與尺保持一定距離，即可畫出一道又直又平整的直線。

　　三、本圖示範畫家使用1/4吋(6mm)的平筆，藉由指尖的施力與手腕的力量畫出直線。

　　四、同上的方法亦可畫出拱形線條。爲了使畫出的線條更爲精確，握筆位置降低於金屬箍箍上。

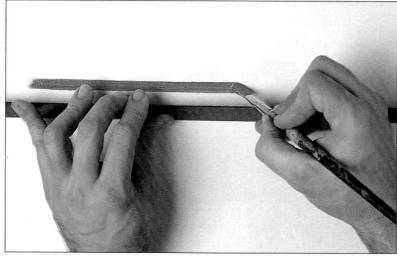

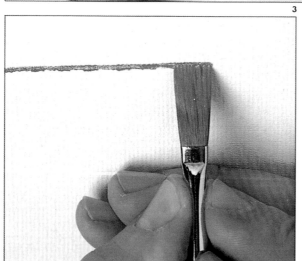

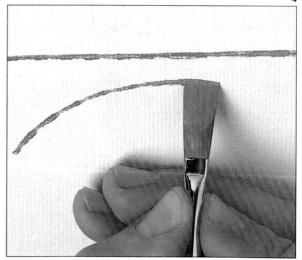

# 朦朧山景畫
## 基礎技法

　　首先提出的畫例，乃是結合了前面所提到的顏料調色方法與筆觸的運用法。它清楚地引導你如何將遠景的畫法應用在你的創作裡。當我們從遠處眺望廣闊景像時，心中的那股激盪情感便會反映在畫作色彩上。這股情感驅使下，見著微紅的晨光穿過重重山嶺時，在我們心中立即轉換成多姿多采的顏色。這便是我們所說的空間透視法或空氣透視法。層層山巒漸進地加入白色顏料（雖然，那不光只是〝加入〞而已），讓山色逐漸隱沒於畫面背景中。

　　在這幅畫例中，顏色的混合佔有極生動的地位。首先映入眼簾的山色是一片單彩，也就是黑與白的混合色調。不過，正由於這一片灰黑，才能成功地表現山在虛無飄緲間的意象。

　　這位畫家選擇由畫板底部的前景開始往後發展的作畫方式。其原因為在塗淡色層時可避免暈染到濃色層的邊緣。因此，當濃色層油彩未完全乾透之前，要注意手不要去碰觸。

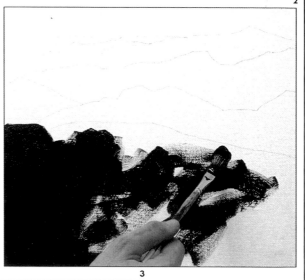

　　一、這是一幅中國大陸某處山景的照片，亦即本畫案的圖例。當然，畫家並不會完全照圖片的一切臨摹；預計畫作完成時所呈現的色彩是柔淡色調，而山形亦較平順。畫家從照片的影象中得到許多作畫的靈感與想像。

　　**準備材料**：油畫板２０吋×１５吋（50cm×37.5cm）；畫筆：1/4吋（6mm）與1/2（12mm）尼龍平筆各一枝；鑲白色麗光板的調色盤；石墨鉛筆；兩瓶石油溶劑油；布數條。

　　二、首先，畫家用石墨鉛筆畫出整個山景的大致輪廓。他由前景開始佈局。使用佩恩灰加上一點點暗綠色和鎘紅色，然後再加點白色使色彩不具透明性。當進行油彩調色時，滲入些石油溶劑油稀釋會使油彩容易相混，不過當塗油彩於畫布上時則需採厚塗法。在此，油彩幾乎將畫布紋理皆填滿，多上幾層油彩，讓表面看起來密實。

　　三、前景畫好了之後，往後站，對整個畫面作了一番評估。留意到，畫家為了不使畫面自起來層次不分而有意使筆觸保持生動的感覺。

4

四、接著,上更淡彩層的山景。在顏色的使用上,加重白色的份量並以些許暗綠色修飾,另外並加入鈷藍色與鎘紅色。如圖所示,柔軟的尼龍畫筆小心翼翼地沿山巒起伏邊前進。注意到畫毛上所沾的顏料份量要控制得當,如果太多的話,容易滴落到下一層的山色上。如果發生這種情況的話,只要拿塊布將滴落部份拭去,再用乾淨的筆稍作補綴即可。最好還是在下筆之前多在紙張上練習幾次。如果下層油彩未乾,作畫時得小心不要讓手沾到油彩。

5

五、畫作進行到一半,已可明顯感覺出退後性的產生。畫家讓層層山色之間皆留下一線距離,那是在上色時,非常仔細地描繪使深淡兩層色彩不致相互交接。

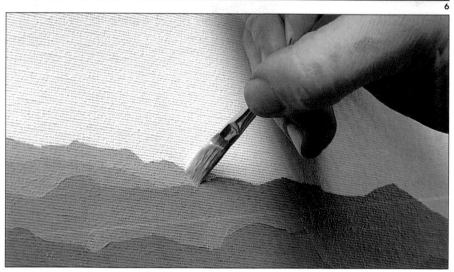

6

六、這位畫家使用各種不同的方式將油彩塗繪於畫布上。在此,畫筆從上方角度切入畫面,利用平筆畫毛邊角沿著起伏線條描繪。愈往後的山層間隙愈小,因此需用到1/4吋(6mm)的平筆。由於畫面需要非常細膩的感覺,因此畫家十分謹慎地操握著畫筆,而且握筆位置較低。

## 基礎技法／朦朧的山景畫

七、上最後一層山色時，筆觸與握筆力量均以輕鬆運用為原則。注意看油彩在山巒間邊緣加強的效果，特別在前面幾層的邊，油彩均用得比較厚。這些厚油彩鑲成的邊不但能捕捉光線，同時對於整個構圖的塑造亦有極大的幫助。

八、現在，畫家所使用的調色板上顏料已調和得差不多了。如圖所示，只要沾點不同的油彩與已調配過的混色相合，即可產生更多的色彩。為調配天空顏色，便加入少許檸檬黃混合。（大概是來自照片上顏色的靈感）

7
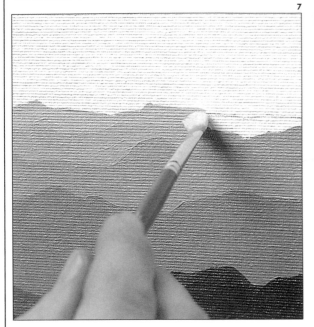

8
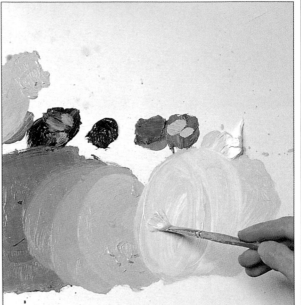

9
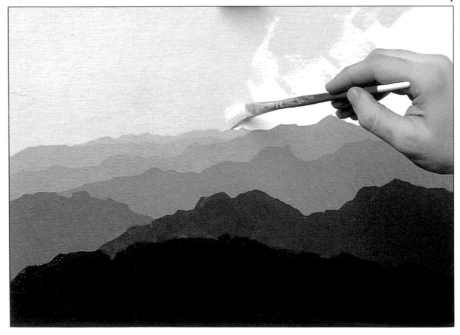

九、使用大號些的1.2吋（12mm）畫筆塗繪天空，從每個方向進行，大筆涵蓋畫布；要注意的是，畫面看起來必需平整。

十、在完成的畫作會顯得具有光澤，是因為油彩經過稀釋的效果。這些具彩度的中間色，同時也具備了互補色的特性。如前景偏綠，而背景偏紅。本畫例中的筆觸並不複雜，但即使如此，漸層消淡的山色亦不使用單色作畫。點上幾點顏色並從各個方向運筆，使畫面看起來生動而自然。不過，愈近背景，顏料稀釋的比例愈重，且畫料上色的情形也愈見順手。這種在前景運用厚塗油料法，進而層層稀釋至背景的應用，成功地塑造出遠距離的點感。你或許會覺得看起來好像很簡單的畫，實際演練之後才了解個中玄妙。然而，一件優秀作品的誕生，完全仰賴經驗的不斷累積與技巧的琢磨發揮。

鈦白色

佩恩灰

暗綠色

鎘紅色

檸檬黃

鈷藍色

10

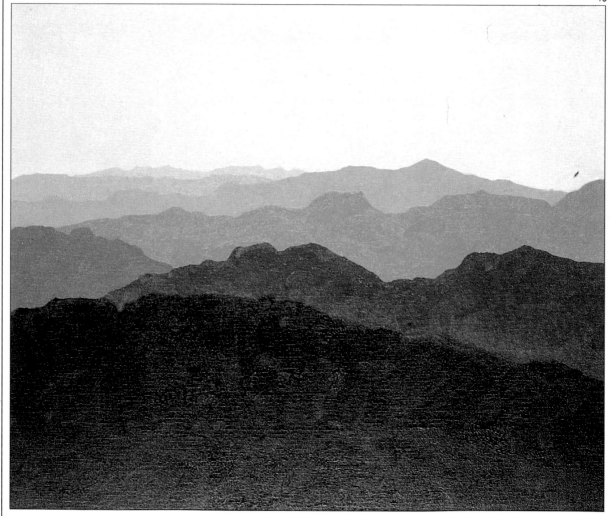

# 黃色鬱金香
基礎技法

　　這瓶春意盎然的黃色鬱金香嬌媚的模樣令畫家忍不住想將它留住於永恆。花朵繪畫本身即是種藝術－鮮豔，純淨的色彩，楚楚動人的姿態，無一不是美。而鬱金香便是很好的一個題材。無論其花瓣或枝葉均顯露出簡潔而優雅的線條，使各個身懷絕技的畫家，甚至初學者都會有股衝動想將它的倩影用畫筆永留下來。

　　示範畫家在花瓶上方用強烈的人工燈光代替陽光。投射在白牆壁上的花影對於整個畫面的構圖有非常重要的影響。另外，強烈的燈光有漂白色調的效果，使某一範圍色度變亮，或變暗。或許某些作畫場合並不需要這種效果的襯托，不過在本畫案裡，它卻具有紅花綠葉的點綴功用呢。

　　這瓶鬱金香的擺置方式與畫家所選擇的表現手法再再提醒各位千萬別讓所謂的繪畫定理限制你的發展空間。畫家決定不循傳統方法，將鬱金香擺在畫布的正中央，並以對稱式排列花朵的位置。他甚至還量出中央軸心位置以利作畫（主要在花瓶的圖形中）。而對稱性則多處可見，如朵朵自然垂洩的鬱金香和投射在白牆上的花影。同時，為了避免背景一大片空白會令花朵的存在顯得突兀，畫家特別挑選較不明顯的人像形（垂直型）構圖方式。作畫要點是，先用稀釋過的中調色粗略地畫出主要的花形，然後再細細地補繪。畫家的運筆方式以流暢、輕鬆為主，旨在輕描淡寫地勾勒花朵圖案而非仔細、精確地作畫。

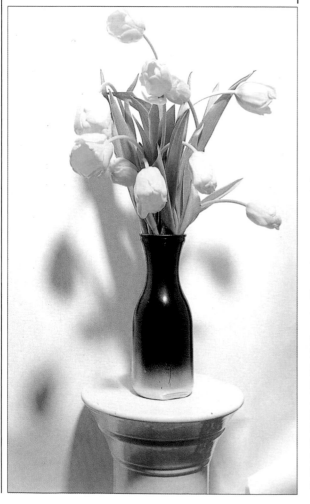

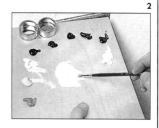

　　一、黃色鬱金香以自然垂洩而產生對稱感。投影在白牆上的陰影更加突顯其對稱性。另外，花瓶靠牆擺置的方式不但可增加其在構圖中的範圍，而且能限制空間感不致於過份延伸。

　　**準備材料**：上過丙稀為底的粗質畫布２０吋×２５吋（50cm×62.5cm）；畫筆－５號圓、平筆各一枝，２號圓筆、石墨鉛筆、軟質橡皮擦、方形木質調色板、嵌入型油壺組、松節油、一罐清洗畫筆用的石油溶劑油、布。

　　二、油彩以弧形排列擠置於調色板上。使用鎘黃色、檸檬黃加白色調配出中色調的鬱金香顏色，再用松節油稀釋。

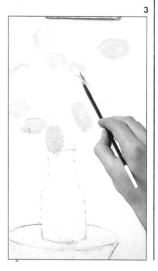

　　三、用石墨鉛筆將主要構圖畫面粗略勾勒出。以透視畫法約略繪出一朵朵橢圓形花朵。先以畫圓的手法畫出一個個小圓形，再慢慢修正，直到花朵呈橢圓為止。最後，用橡皮擦輕輕拭去多餘部份。接著，使用５號圓筆沾些稀釋過的顏料描畫鬱金香花朵的大致輪廓。鉛筆痕跡由於只是底稿，因此會被黃顏料所覆蓋。

四、接下來該葉子的輪廓描繪。使用５號平筆沾些由暗綠色、檸檬黃和白色相混並稀釋過的顏料作畫。從例圖可看出此階段都是快筆帶過的上色方式，那是因為要簡單地確定整個構圖的形狀與顏色。

五、進行到這個階段以後，畫者對畫面接下來的發展已漸漸胸有成竹。現在，他立起畫架作畫，即可不用一再地從畫布後伸長脖子觀察這瓶鬱金香。同時，上方的燈光亦能直接照射在畫布上面不致造成反射或產生陰影的困擾。這位畫家偏好以坐姿作畫，他所坐的椅子可調整高度以利觀察所繪物體。他身上穿的工作服可供他拭乾畫筆，因為他另外一隻手得拿著調色板。

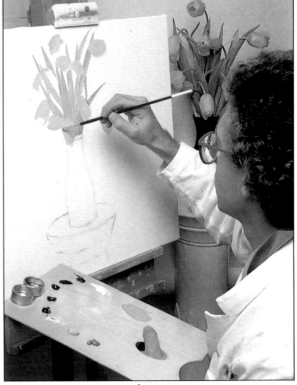

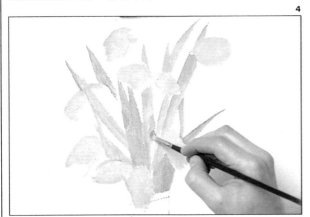

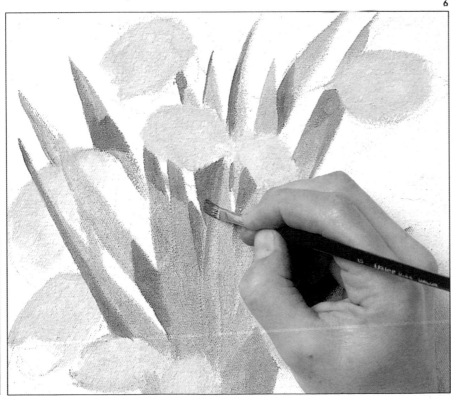

六、現在，畫家要添加上暗色調油彩了。從葉子先開始處理，加上一些具暗色調的普魯士藍於部份綠葉上，是為陰影。鬱金香花對畫者而言只是參考工具罷了，他不完全照它的樣子畫。因為第一層油彩加入過稀釋劑，所以已差不多乾燥了。而油彩皆經過松節油的稀釋。

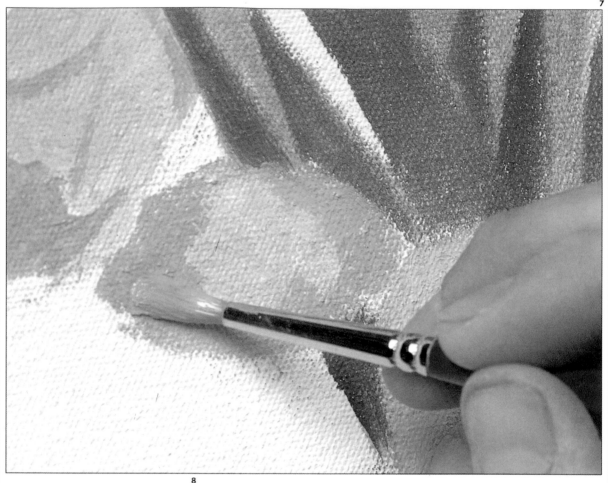

8

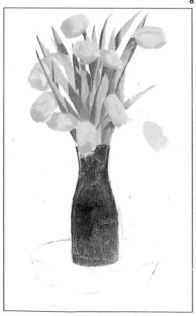

七、同樣地，鬱金香亦要加上陰影。原來的混合色再加入鎘黃與土黃色。畫家仔細觀察哪些部份需加陰影及適合的色調，再大膽地應用。最重要的是，筆觸一定要保持輕淡。如此一來，才能清楚地看到畫布的粗質紋路。這種粗質紋理能讓稀釋過的油彩粗拭於上，因為如此才能使顏料滲入紋理中，否則到頭來你還得用力將油彩刷入畫布紋理。在上過幾層油彩之後，畫布表面變得比較平滑，即可在上作精細部份的描繪。

八、往後站觀察畫面，此時鬱金香獨自孤立於畫布中央。當然，還會有別些個東西要襯托它。不過雖然目前為止，花的顏色只有兩種色調，但卻予人以三度空間的感受。花瓶的顏色由佩恩灰和少量普魯士藍混合並稀釋。注意畫者如何在花瓶線條上加重顏色以期與實物相符。

九、畫者現在要處理花
瓶與底座的部份了。首先，
趁花瓶底層色未乾之前塗上
一層由佩恩灰混合普魯士藍
的油彩。然後，將這混合色
加入一些白顏料以降低飽和
度，塗繪在瓶底較白部份。
至於底座的油彩更是集多彩
之大成；將花瓶的調和色加
些白色與檸檬黃即是。

十、現在要畫最亮的部
份了，亦即花瓶上的一點白
。當花瓶顏色乾盡之後，用
未稀釋的顏料，以明確的筆
觸一筆成形。如果只是輕塗
或輕點的方式，則容易與暗
色相混而失去它的作用。

十一、另外，在底座邊
緣和瓶底處也要做加光處理
。使用2號的小鬃毛圓筆塗
繪。由於畫亮處的顏料都是
不經過稀釋的，因此塗上後
會產生稍稍浮突的感覺。更
容易吸引觀者的注意力。

**9**

**10**

**11**

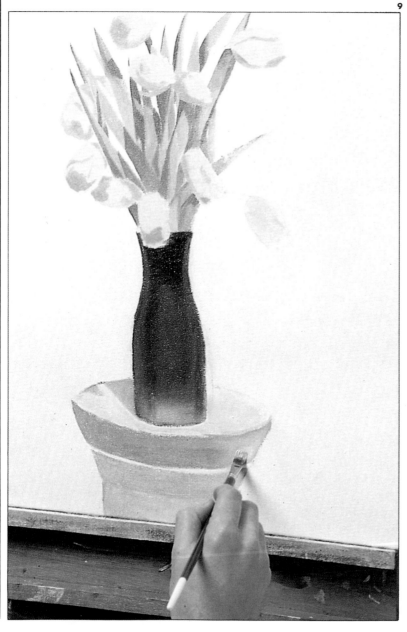

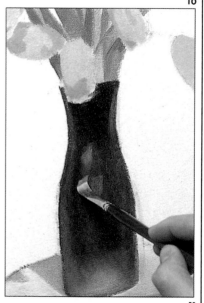

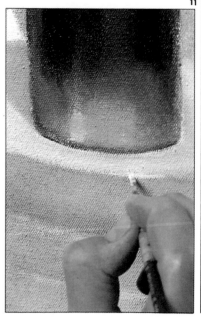

## 基礎技法／黃色鬱金香

十二、接下來的任務是處理花瓶與底座映照在白牆上的陰影部份。其顏料由佩恩灰、鈷藍色及白色相混且稀釋之後用鬃毛筆進行塗繪。切勿過於渲染，只要淡淡畫出一個矇矓的輪廓即可。陰影的邊緣部份用布輕輕沿邊擦拭，造成模糊的感覺。

十三、進行到此，不妨低下頭來觀看調色板上已調了多少種顏色。如，在調色板中央，綠葉的高光顏色是由陰影綠加上鬱金香的高光顏色兩者相混調出的。

十四、更淡的綠色調應用於葉子上更突顯了原來的油彩。由鍋黃與檸檬黃調出的淡黃色應用於鬱金香上，使它變得更栩栩如生。最後，花莖部份用2號圓筆仔細而簡潔地描繪出。

**12**

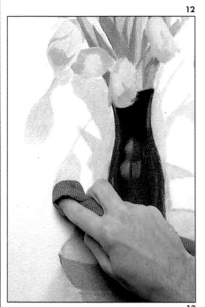

**13**

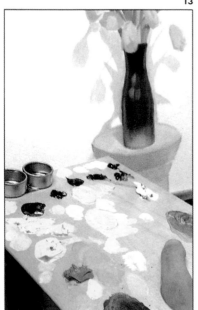

**14**

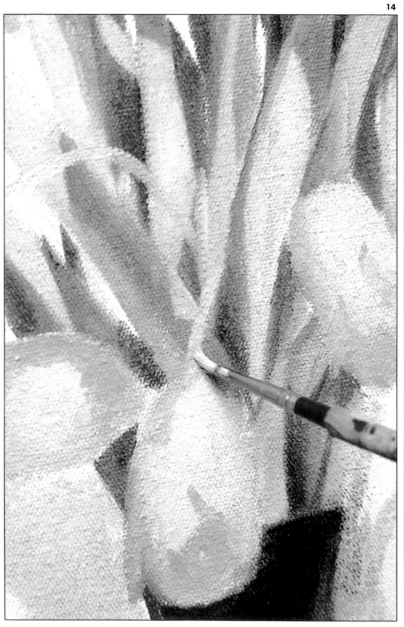

十五、畫者一面觀察身旁的實物，一面爲畫作做最後的修飾工作。注意到他握筆的位置－在畫筆的尾端，其用意在於讓他能以稍退後的方式作畫並檢視。

十六、完成的畫作果然將鬱金香鮮明而自然的美感完全捕捉到。畫作的部份成功因素源自於前面提到的燈光效果。它塑造出明顯而突出的景像。不過，此法可不適用於呆板的塑膠花。留意到畫家以交錯纏繞的莖枝中和長葉與花瓶略微僵直的線條，達到十分調和的感覺。

15

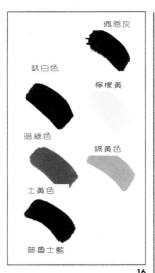

佩恩灰

鈦白色

檸檬黃

暗綠色

鍋黃色

土黃色

普魯士藍

16

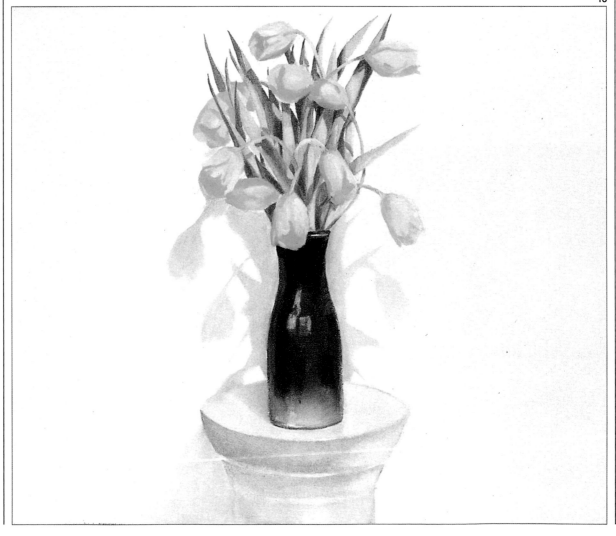

# 辣椒與檸檬
## 基礎技法

由於辣椒與檸檬線條簡單且屬原色，因此，常被畫家拿來當作畫題材。將它們置於一塊紅布上，再添上另一原色的藍色布，爲整體構圖帶來相當戲劇性的效果。而物體的擺設定位則不必操之過急。畫家在嘗試過各種組合後，直到看起來最順眼時爲最佳擺置。不過，即使在他開始作畫之後，仍有可能隨時變動它們的位置。

即使整體構圖是以實用法則而組合成，但仍跳脫不開傳統靜物擺設的大原則。這些原則並非全靠天生的直覺，而是經過不斷的學習，斟酌之後而形成的。

青、黃椒以重疊方式擺置互相連接。置於後方的黃椒所處位置較其他爲高（畫家以略微誇的手法表現此點）。而兩個檸檬則分別獨立於畫面一角，不過，在兩色襯布的串連之下，青、黃椒與檸檬在構圖中產生了連貫的一體感。在紅、藍兩色布沿上的紅辣椒與左邊的檸檬，將視線很自然地分隔出左右兩部份。這種方式比直接用箭頭標示兩邊來得清楚明白。

這位畫家以優美的線條完成構圖，而你大可以另一種意象手法表達在你的畫面上，在19頁中已曾詳細介紹過。比方說，用拍立得相機將組合好的物體拍攝下來，出來的照片即爲構圖的基準，並應用於畫布上，此法在第148頁上有詳細的說明。

畫家先以謹慎的筆觸將物體輪廓粗略描繪成形。當然，仔細端詳被畫物是非常重要的。在觀察中，你或許會發現到原本未注意的細節，如辣椒表面受光反射的色顏變化。英國畫家湯姆·菲力普就曾經有過類似的發現，而有感而發：〝在繪畫世界裡，靜物好比大自然一般。就在那一刻，作畫者彷彿變得渺小，徘徊在巨大的蘋果間，攀爬於高低起伏的布紋中；桌上所有的擺設組合成一個令人想一探究竟的冒險世界。〞

一、靜物畫實體的選擇以線條簡單，屬原色系爲原則，旨在加強練習調色的運用。這些辣椒與檸檬的擺設位置，得經過一番推敲後方可定案。這位畫家便試過多種擺法，直到整體看來賞心悅目且利於作畫爲止。如果想讓畫面更簡單，可以將兩個檸檬單獨挑出畫即可。

**準備材料：**用丙稀酸上過底且已繃好的細質畫布２０吋×２４吋(50cm×60cm)；5號鬃毛平筆，1／4吋(6mm)尼龍平筆，1／2吋(38cm)軟質鬃毛平筆各一枝；鑲白色麗光板的調色板；石墨鉛筆；軟橡皮擦；兩瓶石油溶劑油；布塊。

二、首先，畫出物體大概輪廓。此舉不但可確定整個構圖畫面，更是第一層油彩的上色指標。畫家使用石墨鉛筆進行這項工作；石墨鉛筆的好處是，它不像炭筆容易沾污畫面，而且較軟心鉛筆來得堅韌耐用。但僅管如此，石墨鉛筆應用在粗質畫布上比較不容易顯色。如遇畫布質地較粗的情況，可以多用點力描畫。畫家稍微調整物體的構圖方式，使其畫面達到完美的境地，他決定不按物體尺寸作畫，反而放大它們的比例，使畫面更具衝擊性。

三、先從黃辣椒開始上色。使用5號鬃毛平筆混合鎘紅與鎘黃兩色，如需陰影色調只要再添加些鈷藍即可。確保色彩的純淨度，並以相同濃度混合。加入少許油溶劑油以利調和油彩，但不可加入過多。

四、直至目前為止，筆觸以大筆混合色彩為主。油彩層層排列或重疊。在一面塗勻色彩之後，再行調色仔細地塗上。當某一部份初步完成上色之後，往後站，觀察哪些部位需要修正以進行補綴的工作。

畫家以先上暗色為原則，然後再加上淡彩的顏色，最後再進行高光及陰影部份

。由於黃辣椒緊鄰紅辣椒，再加上背景顏色亦為紅色，因此接觸而會產生反光影響。畫家以略微誇張的手法處理這些部位。

在清洗畫筆之前，檢視構圖中是否還有哪些部份需要用上這種顏色。有了這種用色概念，才能提高作畫效率，並統一畫面的色感。

五、接下來是檸檬的份—檸檬黃加上一點鎘黃色混合即為檸檬的基色。依據實體的形狀，從不同角度上色。這種方式能使筆觸輕易地捕捉到光線，更增添些許趣味性。

六、在紅布與藍布的襯托下，陰影的顏色亦受這兩者的影響而有所不同。

七、接著，退後觀看畫面，將瑕疵部份作番修正。你會發現到有些檸檬黃被應用於黃辣椒較亮的部位，而青辣椒較亮的色週則應用於檸檬的陰影部位。

4

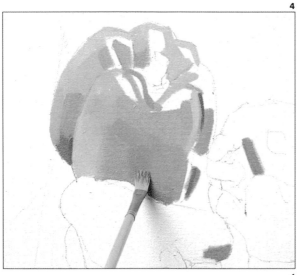

5

6

7

## 基礎技法／辣椒與檸檬

八、紅辣椒顏色的處理亦是從上暗底開始。由於鎘紅與西洋紅兩色後度過於強烈，因此加入一些黃辣椒的混合色可稍微降低其色度。而原先塗上的黃色高光部份則被暗色調遮掩帶過，但依然隱約可見，仍具效果。

九、用平筆畫出青椒大致輪廓。檸檬混色加上一點鈷藍，形成暗調色可應用於青椒；若加入些許紅色混合，即成陰影的色調。畫家善加利用顏色組合的多變性，如紅辣椒較亮的地方即是用純鎘紅色製造出的效果，而陰影部份，則加入些許群青色相混而成的。

十、往後站，此時畫家覺得應再給這幾樣蔬果更多的發揮空間。紅布上的幾條摺痕還有其產生線條陰影，更彰顯了物體的存在感。同時，辣椒的基枝亦成形了。不過，直至目前為止，畫家還是維持大塊色感與簡練筆法而不做細微的補繪。

8

9

10

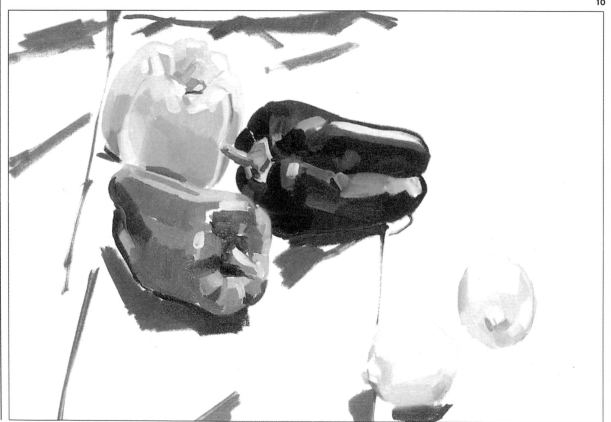

十一、在此階段,調色
板上已有多種色調呈現,藉
由各個顏色相互調和,才能
發展出巧妙而細緻的各種色
調。圖中,黃、紅、綠三個
大區域顏色相互漸進溶合,
形成具協調性的色彩。

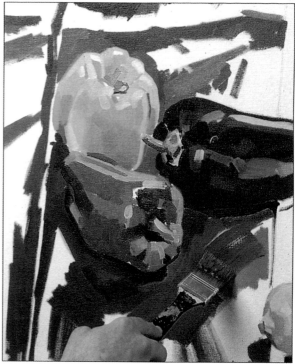

十二、在處理過陰影部
份後,畫家現在著手進行桌
布面較亮部份。使用大號的
1.5吋(38cm)軟鬃毛筆上中
調色。注意油彩調配的份量
需充足,以大筆揮灑至畫面
上,特別是陰影與高光位置
。利用此畫筆大筆揮灑結果
使前景與後景很明顯地區隔
開來,同時亦可修飾物體的
形狀。用的色彩是純粹鎘紅
色加上一點白色。

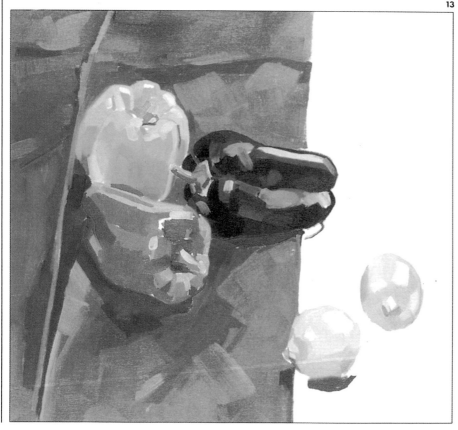

十三、鎘紅色感覺過於
搶眼,為了要削弱它的強勢
,加上一點白色與群青色混
合之後再上一層。在摺層頂
沿線描出高光部份。

## 基礎技法／辣椒與檸檬

十四、藍桌布的處理方式與前一頁紅桌布方式如出一徹。首先陰影部份使用小號的畫筆調出鈷藍與群青的混合色。再加上白色與少許象牙灰黑降低色調。沿著體形輪廓塗滿畫面，若有遺漏處要立即補上。

十五、再一次地，大範圍塗色就得需要大號些的畫筆。在藍陰影混合色中加入一些白色調和。和紅桌布一樣，色調要保持均勻，協調。當塗飾過檸檬及辣椒的輪廓後，便更突顯出它們的線條。

十六、最後，在辣椒上高光使其呈鮮亮之感。沾點白顏料在下方油彩未乾之前畫上，這是因為不致使過亮的白色與陰影產生強烈而突兀的對比。畫家仍使用5號平筆大面作畫，精細的飾繪尚未開始進行。

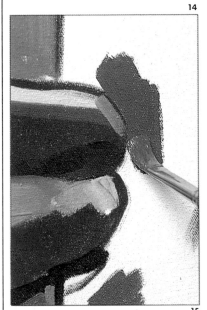

14

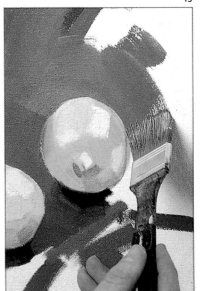

15

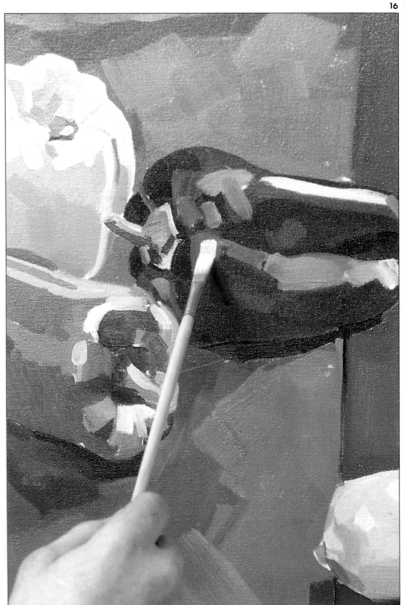

16

十七、完成後的畫面呈現明快而富色彩的風貌。由於原色都經過加色處理所以不會使物體過於突出。另外，辣椒與檸檬的排列組合相當完美。注意到這兩類蔬果在色度配置上的不同；明暗對比強烈辣椒和色調較柔和的檸檬與桌布，三者間微妙的互動感為畫面平添一股諧和的風格。

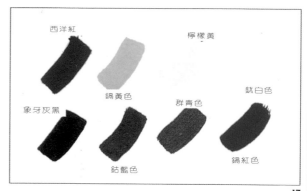

西洋紅　　　　　　檸檬黃

鎘黃色　　　　　　　　　鈦白色

象牙灰黑　　　　　　群青色

鈷藍色　　　　　　鎘紅色

**17**

# 第五章

# 光線與陰影

光線對畫家而言是作畫時最難以捉摸的一部份。事實上，一位畫家懂得如何捕捉變幻莫測的光線，即可在畫作上留下永恒的刹那。這也就是英國大畫家透納的作品如此吸引眾人目光的主要因素。他對於光線在大氣中所產生的各種效果皆能巧妙捕捉，並淋漓盡致地發揮在畫作中，爲達到特殊效果，他常應用水的暈染性。

光線的描繪，其實是包括了光與影兩種的描繪。聽起來好像是人人皆知的道理，然而卻常常被忽略。當一道陽光經由另一道陰暗的黑影襯托後，才更能顯出它的光亮燦爛。但由於光線乃屬大自然的一部份，不易爲人所操控；因此在描繪時，欲完美地表達出其特色屬不易。不過，有個很好的例證，便是觀察黑白照片上物體間明暗色調不一的感覺，從中得到啓發與靈感。另外，利用單色調的石鉛筆或普通鉛筆素描構圖亦可。再不然，如70至73頁中的多彩構圖方式也可讓畫面色度達到協調效果。層層畫彩彼此配合，襯托，形成調和的畫面。

光源的性質（天然或人工光線，亮或暗，清晰或朦朧等等）及其投射位置（由上或由下）均對你的畫面有極大的影響，無論是色調、彩度，畫風甚至整個構圖。

印象派畫家曾詳實記載一天當中光線的所有變化及其於不同天候中的變化。法國藝術大師莫内就曾在二十世紀初，以畫筆留下滑鐵盧橋的萬種風貌。如：1901年晨霧裡的滑鐵盧橋；1903年浸淫霧光的滑鐵盧橋；1903年蕭瑟天候中的滑鐵盧橋；1903年煙霧映光的滑鐵盧橋，等等。每幅畫作的對象雖然相同，但其因霧光反映作用而衍生的效果卻大異其趣。

有些畫家會因光線在物體上產生變幻的效果感到愉悅。在漸層凝重的色調中，藝術性無遺地表露，如黃昏裡的夕陽。同樣地，炙陽灼光所造成明光與暗影兩種極端對比亦具有強烈的效果。這些畫家積極尋求各種方法表達物體的三度立體空間感。對他們而言，明光與暗影，以及介於它們之間的眾色度就是繪畫世界的全部。然而另一些的畫家則著重繪畫的其他特質，即形成，色彩，色調等。但大體說來，要完成一幅理想的畫作，這幾項可是缺一不可呢。

# 繪畫技法
## 混色技巧

　　所謂混色是將兩種顏色或色調互相結合成而第3種顏色。在接下來的示範裡，你將可學到多種混色技巧。油彩的本質，亦即它們的混色性是可以掌握，控制的在某些情形下，用不著讓兩種顏色相互混色過便可明確地塗繪於畫布上。亦即是，利用溼畫法在未乾的色面上加入新層色彩，即可產生非常自然的混色效果。這種技巧應用在畫作上，能創造出鮮亮的感覺，最常使用於一筆成形的繪畫方式。所混合的兩種顏色皆能保有原來的特性，非但不會相互暈染，甚至還可以達到彼此潤飾的效果。在這種情形下，讓視覺幫你完成混色的工作。

　　有些畫家將不同油彩並置於畫布上，以期能產生柔和的互混效果。通常這種作法需花上好幾個小時，甚至幾天的功夫，方能完成，因此，將細微差異色調並列之後，再拿枝軟質的扇形鬃筆，輕輕刷過這些色調接合部份，製造混色。畫家魯本斯(1577－1640)的畫作〝豐腴的裸體〞即利用此法，創造鮮明色調。

## 混色法

　　不同的色面相依並排，它們仍各自保有原色相。或將相鄰處彼此混色，以創造柔和的漸進效果，讓視線隨層層色彩而移動。

　　一、在此圖中，畫家將層層色面分立排列。由鉻黃色開始，逐漸加重，接下來加入少許天藍色，直到最後色彩變成純藍色為止。

　　二、拿一枝軟質鬃毛扇筆，將每一部份油彩以來回掃動方式混合色彩，有時筆畫會採用8字形。

　　三、像這樣，由黃至藍漸進式的混色調便出來了。一般作畫時很少使用到扇形筆，不過如遇油彩混色時，它可是最佳工具。

**1**

**2**

**3**

四、和圖1一樣,將油彩分置排列。然而在此的混色技巧卻是塗上油彩使其相混。在此使用軟質尼龍筆,因其筆觸較平滑柔順。

五、其結果和用扇形筆畫出的效果相差不多,只是沒有後者來得順。不過,此法倒常為畫家所使用,因不必常常換筆,省去不少麻煩。

六、傳統上畫家,喜好用手指混色以達到自己想要的效果。在此,你可看出指染出的效果平順自然,不輸給畫筆。手指左右來回擦拭,把兩邊顏料相混於一起。

七、這樣的混色效果或許不夠平順,但卻可產生很不一樣的畫面感。指染混色通常用於降低過亮的色彩或消淡明顯的線條。

4

6

5

7

## 溼畫法

### 溼畫法

　　當油彩塗施於另一層未乾的油彩上時，會產生很自然的混色效果。而原來的色彩都能完整地保留下來，不會相互混雜。結合後的色相不但更具深度，同時亦創造新鮮感覺。

　　一、在鉻黃色面上以大筆畫法塗上鎘紅色彩。稍微加強筆壓，讓筆毛伸展，進而使兩色相互混合。

　　二、在這幅橘色系彩圖中，紅、黃兩色依稀可見。一筆成形的畫法，其特有的鮮明感亦藉由此技法而表露無遺。

　　三、接著，沾些西洋紅色綴塗於畫面上，以期創造出三度空間感。

　　四、最後產生的畫面呈現生動的彩度。即使重疊加上兩種顏色，黃色底依舊清晰可見，成功地塑造出顏色的深度與空間感。

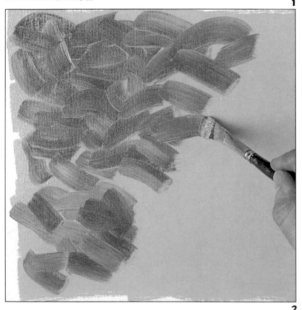

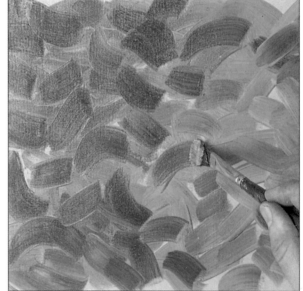

### 利用視覺混色

以片、塗、點等方式將油彩佈施於畫面上,從遠處觀看時會產生視覺混色的效果。

一、利用溼畫法中所示範的顏色,趁溼時應用,則可創造出另一種風貌。首先,以不規則的片塗方式將黃顏色塗滿畫面。

二、以輕鬆筆調加上紅色片塗。注意筆壓勿過強,避免使兩色過於相溶。由於上層油彩較乾,故能有效率地覆蓋下方的油彩。

三、再加入深暗調的西洋紅,三種色彩穿雜交錯,造成豐富的視覺效應。

四、最後,退遠成半閉眼觀察圖畫,你將發現由視覺造成的混色結果會和前頁的結果類似。

**1**

**3**

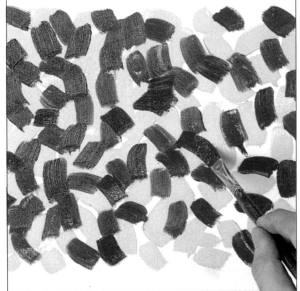

**2**

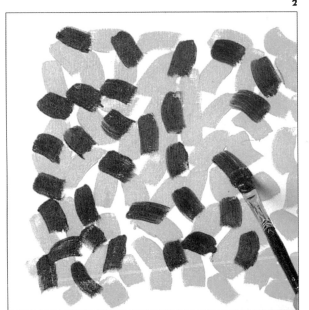

**4**

# 茶壺

## 光線與陰影的運用

老一輩的畫家在作畫之前,必定會用稀釋過的熟褐色當單底色,它是一種類似土黃色且乾燥性強的顏料,非常適合上底。上底色使作畫時色彩的運用有個依據,並大致將明區與暗區表現出來以利接下來顏色調配的運用。

像這種色調組織發展亦可由石墨鉛筆或普通鉛筆素描表現。事實上,在開始作畫之前,實行草圖色調的練習對於作畫技巧的增進,是很有幫助的。

將所繪物體用黑白相機拍攝下來為一法,而使用拍立得相機更能立即完整傳達物體的形象與色彩。照片上物體的顏色不會有漸層的感覺,因此可以幫助你簡化畫面。然而有些畫家認為這種方式會讓畫面失真並降低品質,因此他們多半排斥此法。

在此畫案中,黃銅茶壺壺身以單一色調上底。接著,再用黑、白兩色經稀釋後應用於上。但,畫家對這樣出奇好的效果仍不滿足,並接著示範如何運用色彩使茶壺栩栩如生。

這位畫家大可循傳統繪畫方式選擇土黃色上底,高光處留白不塗。不過,他卻決定多花點時間用單色調創造茶壺的三度空間感。而黃銅的反光性及茶壺陳舊且凹凸不平的表面皆是畫家在作畫時應盡力克服之處。

二、用石墨鉛筆描繪出壺身大致輪廓。雖然油畫板質地較硬且構圖、上色較不順手,但因其價廉且能隨意應用;因此亦常被選用。

三、將佩恩灰與鈦白色稀釋調和後,用8號尼龍平筆塗繪壺身。不需精細描繪,只要粗略且快速地塗色塗色即可。

根據這位畫家的畫法,他使用較小的2號畫筆沾些明亮的白顏料,以點塗方式表現壺身的凹凸面。此時的油彩尚大量稀釋過。漸層色調充份呈現壺身表面形狀,並於色調間彼此混色溶合。**2**

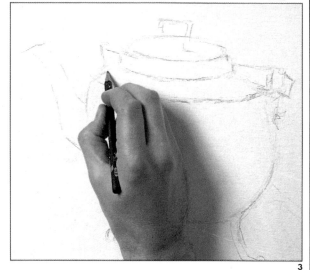

**1**

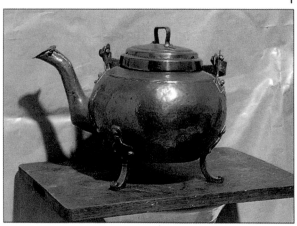

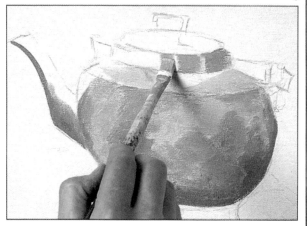

**3**

一、這個具光澤且體積圓胖的黃銅壺,其凹凸不平的表面成了最佳聚光處。除此之外,其泛亮的黃光亦適切地表達出經歷歲月洗禮之後的風貌。另外,除了壺身有反光現象,壺嘴與壺蓋亦有反光。明暗區隔地相當明顯。

準備材料:油畫板20吋×15吋(50cm×37.5cm);石墨鉛筆;軟橡皮擦;2號、5號、8號、14號尼龍平筆各一枝;2號貂毛圓筆一枝、錫箔調色盤、石油溶劑油、多用途布塊。

四、為了帶出對比效果，加入暗色陰影。同時，這些陰影色調與附近的白色高光部份，這兩種對比能達到協調的效果。

五、畫家使用8號平筆在背景襯布上塗繪茶壺的影子。此舉不僅固定壺身的形狀，而且背景襯布上的摺痕與陰影的交錯亦能產生另一種趣味感。

4
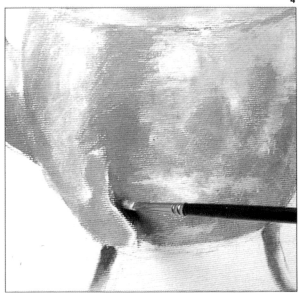

5

六、茶壺所立之處的木板及背景襯布均用同色塗過，即完成上底色的工作。背景的灰色乃是經過大量稀釋的結果，使壺身更形突出。作畫至此，先停筆等底色乾了以後再行下一階段的上色工作。

6
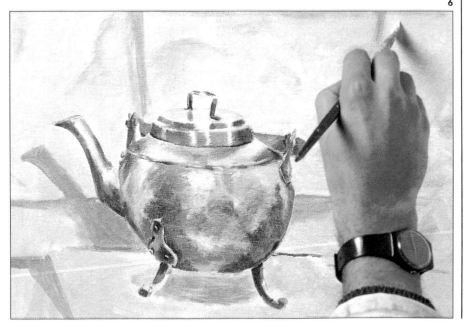

## 光線與陰影的運用／茶壺

七、接下來由色彩展現它神奇的一面。調和生赭，熟赭及鉻黃，稀釋後塗繪於茶壺上。由於範圍較大，應使用１４號平筆。在上最後一層油彩時，通常以亞麻油稀釋，因其能使油彩變得光澤亮麗。

八、底下的木板處理亦相同，至此畫面色彩更為生動了。但，你可以注意到茶壺顯得呆板了。它的高光部份皆盡消失，只有陰影部份還留著，顯得色調不甚平衡。而且，黃銅上特有的紅、金及其他顏色全未顯示出來。

九、背景襯布以稀釋過的鈷藍色塗繪。當沿壺蓋描繪時，未經稀釋的鈷藍油彩會留在壺蓋外緣。此時只要拿枝乾淨的畫筆稍稍抹去一些即可。油畫上的油彩可用乾淨的畫筆或布輕易地擦拭掉。

十、此時，修復黃銅壺身的質感與高光處。應用溼畫法，將白色顏料塗繪於黃銅壺上，以呈現其光澤感與柔順度。再一次地，白顏料以輕塗方式，模擬出壺身表面的凹凸質感。

7

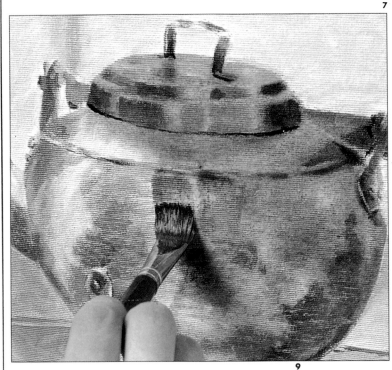

8

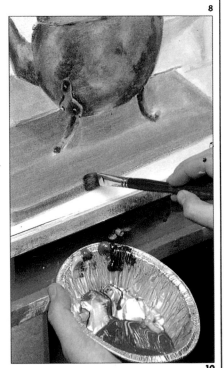

9

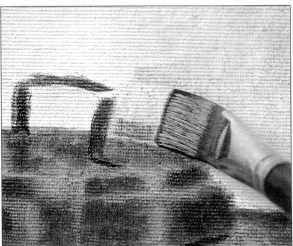

10

十一、經過畫家的巧筆安排之後，茶壺的形體與色彩已大致顯現。使用小的2號圓筆點出壺嘴處的反光處。

十二、完成圖。或許看起來物體的位置有點後縮，然而每一種物體的處理方式皆不盡相同，有此體認，便不會大驚小怪地這麼想了。唯有許多經驗的累積之後才能使畫者在一開始作畫便能預知畫面完成的模樣。即便是曠世名家，也可以在完畫之後發現疏漏處。然而，只要永保一顆迎接挑戰的心並懂得從中得取知識與愉悅的人方能創作最完美的作品。

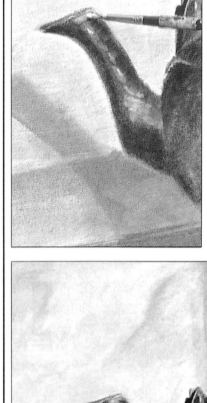

佩恩灰

鈦白色

熟赭色

鈷藍色

鉻黃色

生赭色

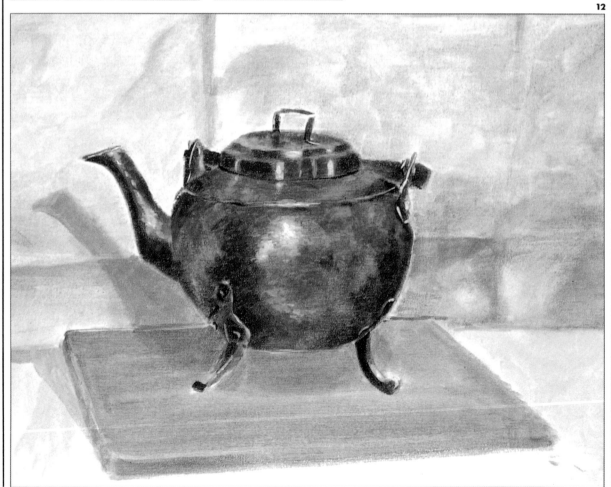

# 帽子與夾克

## 光線與陰影

當一位畫家在處理某件事物的描繪時，需經過好幾道手續。首先，物體的輪廓非常重要，因其能讓作畫者對物體形狀有很好的概念。如果物體的形狀是為我們所熟知的一如舉例中的夾克和帽子。那麼，作畫者一見到它們，就立刻會在心底湧現各種作畫靈感或預想；如細節部份的描繪、質感的表現手法以及適用的色彩，甚至草稿的線條安排。

其次，對於物體色階的呈現與其在整個構圖中的互動關係，都必需在心裡演練過數回。因此，如果將返兩件物品掛於帽釣上，則或許能更增加深刻的體會；或許在它們旁邊還掛著一袋沙灘用品。由於其他物品的聯想，讓我們產生一種想法；也許我們現在看到的，正是一套夏日用品。

第三點，藉由觀察投射於物體上的光線，可大玫規劃出明與暗的區域，然後更進一步地觀察出物體在畫面上的形像，立體感、質感及位置。接著，觀察物體的整體漸層色調，由陰影至高光處；我們將會發現也許那是一頂柔軟的棉質帽。但夾克呢？藍顏色告訴我們它是粗棉布製，而且是種厚質而平順的質料。此外，從衣帽後的陰影很明顯地看出它們是被吊掛在牆壁上的。

本畫案的畫家為了簡化帽子與夾克的色調範圍，因此在陰影與亮處之間的漸層色調上不多作發揮。視線將填補缺失的部份，並觀察出色面上色彩的原始性與個別

性。當然，若近觀則另當別論。

在本例中使用的另一種描繪帽子與夾克的技法為筆觸的運用方向。布料的摺痕處理在前面的畫例中已有詳細的介紹。於摺痕邊，色調一一排列出。而夾克上的起伏紋路，則由畫筆的筆觸呈現。不同的色調被蓄意地渲染，除了色調較不明顯的帽頂部份。近觀完成後的畫作，賦予畫面豐富質感的細微筆觸清晰可見。

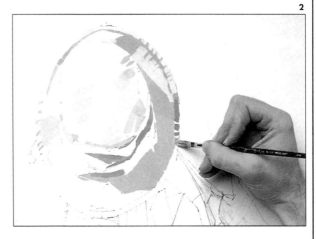

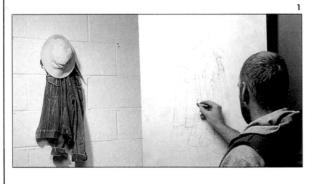

二、首先，畫家進行帽子的描繪。主要的混合色為白色、生褐及土黃色；然後加入些許鈷藍色；鎘橘及生赭色當作陰影的色調。亮色調與暗色調兩種混合色分別至於調色板兩端。作畫的方式是，將明暗兩種色調並置排列，進而創造出色調筆觸的立體感。

三、仔細觀察帽子，可以發現微淡的亮暗差異。注意到油彩層為輕淡薄敷上的（有時是透明的）。而色調間的邊緣會相互暈染。以溼畫法塗上亮光處。

一、一旦將衣帽以最佳的形式擺置後，上方的燈光會將陰影部份投射於牆壁上。畫家用石墨鉛筆將物體草繪於畫布上，經過一再修改之後，完成定案。牆壁上的陰影略作勾勒，不致與夾克線條交雜不清。

**準備材料**：為了能固定直立，選擇硬紙板（２４吋×３４吋，６０ｃｍ×８５ｃｍ），在平滑面以砂紙輕刷過，然後塗上２至３層乳膠底漆（無光乙稀乳膠加百分之三十的水稀釋）。石墨棒、軟橡皮擦、４號及５號長形鬃毛平筆各一枝，１／４吋（６ｍｍ）及１／２吋（12mm）長形尼龍平筆各一枝，２吋（5cm）修飾性鬃毛畫筆、布塊。

四、接著是夾克的部份。所使用的色彩為鈷藍、佩恩灰、土黃色及鈦白色的混合。首先將注意力集中在較小的區域,以中色調處理。在陡直的摺痕旁,以橫向筆觸延伸至口袋的右上方。注意畫筆的控制,用畫筆一側沾油彩作畫。當一側油彩用盡時,換另一側繼續。

五、往退後,觀察到夾克的部份線條已勾勒出。注意到畫家使用相同的中調色彩。另外,帽子已大至呈現出立體的感覺了。利用大筆觸使先前在帽頂塗上的色彩變得更為柔和,並突顯帽子上的皺摺與漸進色調。

**4**

**5**

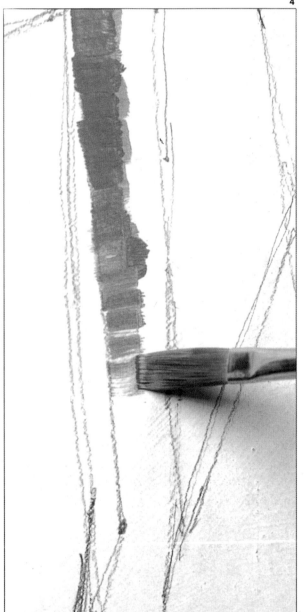

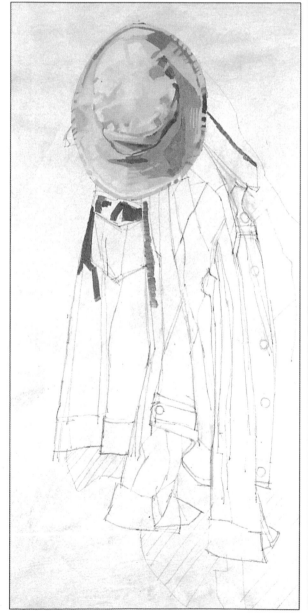

## 光線與陰影／帽子與夾克

六、在中色調上及周圍應用亮色調。接下來，畫家使用暗色調在帽子及夾克上製造出陰影。

七、應用進階式色調完成夾克整體。保持油彩的可塑性，以便於隨時加以修飾。如果筆觸的方向有差誤的話，只要利用筆刷改變一下即可。

八、現在，於夾克上做些潤飾的工作。使用純鎘橘色在袖子底部塗上一道縫線。這個細節部份，用肉眼是很難觀察出來的，但畫家以較誇張的方式使其呈現。同樣的顏色應用於衣服口袋旁的小標籤，接著與衣服顏色的色彩相混合，用於黃銅釦子的描繪。

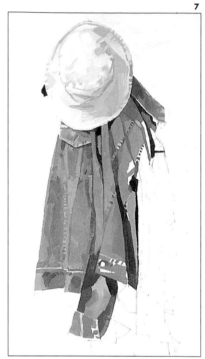

九、當帽子與夾克皆大功告成之後，接下來該處理投射在牆上的陰影部份。此處應用的顏色為佩恩灰、鈷藍、西洋紅及鈦白的混合。因涵蓋面較廣，所以使用1／2吋（12mm)的長形平筆以不規則筆觸進行作畫。

然後為背景色調的處理，所使用的畫筆同上。不規則的筆觸使牆壁看起來不致過於平坦。背景顏色為一點點陰影色彩再加上白色的混合。

十、完成後的畫作完整呈現三度空間的立體感。然而，我們可以看出畫家為了簡化意象，特地以大筆觸作畫，儘量減少細微部份的描寫。視覺效應果然補足了這些缺陷，自動將畫家未呈現的部份作了適當的填補。

9

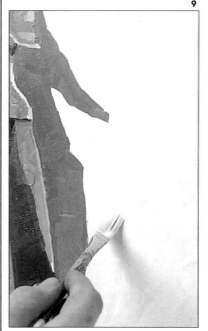

10

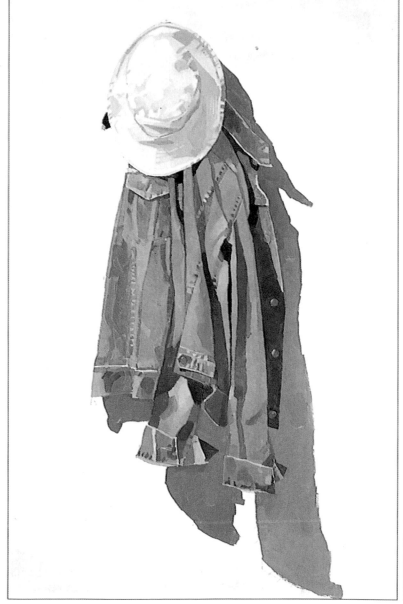

佩恩灰

鈦白色

土黃色

鈷藍色

生褐色

西洋紅

鎘橘色

生赭色

79

# 泳池畔的房子
## 光線與陰影的應用

畫家從雜誌上的廣告剪下這張照片做為畫案。由於房子外觀極富幾何圖形之美,且開放空間裡明處亮處區隔地相當明顯,因此為作畫的好題材。因強烈的太陽光線,產生明暗兩種極端;如白牆上的陰影,庭院上的點點陽光等。在前景中的游泳池,其冷藍色池水將幾何形圖樣的房子重覆映照出現。因此,就整體而言,這幅畫所要表達的並非空間感的創造,而是物體形態的表達。

另外一個值得注意的重點是,這幅畫是以層層油彩堆砌而成的,從最稀淡的底層色到最厚彩層的完成層,如此層層相疊出來的。在油彩層層相疊的過程中乃應用溼畫法的技巧,而不是等一層乾了以後再上另一層。陰影區部份即是最好的例證。的確,淡淡地薄敷幾層油彩之後所創造出的深度感是單層厚彩所無法達到的。因此,陰影區的油彩層不會顯得過厚,而白牆部份則以留白畫面處理。

留意畫家如何將部份景觀以簡化的手法表現。如百葉窗,只單用一筆乾彩帶過。反而下更多的功夫在泳池中的倒影與庭院裡的藤椅。並不需要應用高度精細的描繪手法,因為如果真的這麼做的話,只會使畫面看起來呆板而單調。

二、畫家用鉛筆將整個構圖粗略地勾勒出來。主要部份用稀釋過的油彩薄塗上。這個步驟只要約略,快速地完成即可,因只提供個大致輪廓。

三、接著,畫家將注意力集中於泳池上。首先,他在尚溼的油彩層上塗敷陰影部份。由於未上底色,因此下層油彩會與第二層油彩相互修飾。

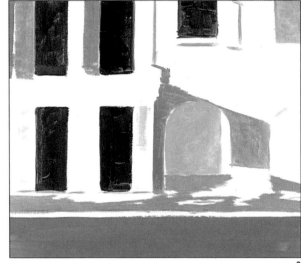

2

3

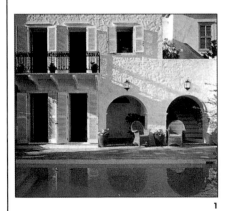

1

一、這張照片是在雜誌廣告中發現的,它令人聯想到悠閒寧靜的夏日午后。房子的幾何形外觀及其牆壁表面的凹凸紋皆為整體構圖最重要的焦點。第一眼看它,房子的結構並非十分明顯清楚。需要一些想像力的協助,讓觀者〝視線〞繼續往兩旁延伸,例如天空的景色,房子左邊的植物及右邊庭院的延伸;多樣的想像能力,對於畫面的發揮會有很大的幫助。

準備材料:繃好的畫布20吋×16吋(50cm×40cm);10號尼龍平筆;2號及5號貂毛圓筆HB鉛筆;軟橡皮擦;錫箔調色盤;布塊。

四、台階的顏色必須較淡，因此在藍色層上加點白色相混。

五、加上一些清澈的淡藍色調及白色在倒影於水裡的反光。則水中倒影即差不多完成了。

六、接下來，畫家回頭處理房子外的庭院部份。再一次地，他必需仔細觀察照片中的實物。他將照片釘在畫架上，讓他在作畫時方便於對照參考。他會偶爾抬眼看它一眼再作畫，但並不完全照本宣料。

4

6

5

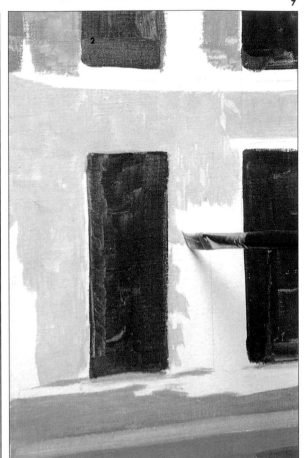

**7**

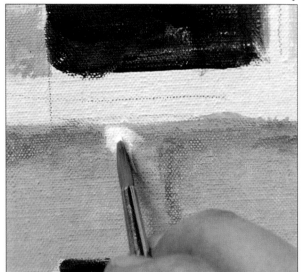

**8**

七、接下來是房子上的陰影部份。底層色為熟褐加上白色的混合，塗之於上的則是鈷藍、熟褐及白色的混合。現在第二層的色彩已漸與第一層相混，塗繪於窗櫺上，創造出陰影的效果。保持筆觸的生動力，避免使陰影看起來過於平坦，僵硬。最好利用色調的多樣變化增加陰影的真實感。

八、至於露台部份，由於明暗差異甚大，陰影與梁托上的高光，讓視覺產生極大的衝擊。如欲簡化此一區域的色調，可以半瞇眼睛觀看。在此，用5號圓筆沾白色顏料描繪高光部份。

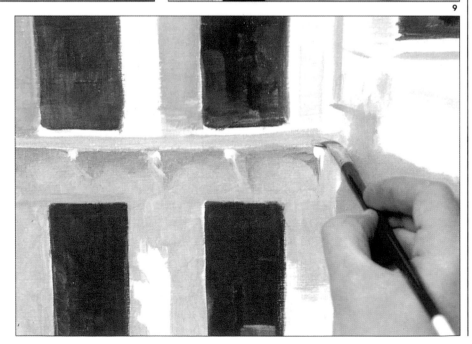

**9**

九、一條精細的水平線勾勒出露台平台處。這裡正是鐵欄杆安裝處，不過欄杆的描繪於後面才會介紹到。

十、底層色顯得較僵硬的藍色用於勾勒大部份陰影處。不過它將被重新調混過的陰影色調修飾。用畫筆描繪出一條自左上角向右下角延伸的陰影。記住畫筆與顏料要保持乾燥，避免上陰影邊緣與白牆顏色相混合產開。

十一、開始描繪較精細的部份，如平台上的藤椅。首先，用油彩大概塗繪椅子輪廓。

十二、作畫至此，房子的外觀已略具雛型。利用普魯士藍加上白色混合之後描繪敞開的百葉窗內部，並隱約畫出房間裡的傢俱。另一個細節部份是那些陶瓦罐。

十三、百葉窗部份，用平筆輕沾些熟褐及白色的混合色，精簡地幾筆畫出即可。在其上將陰影部份表現出來，突顯板條的線條。

10

11

12

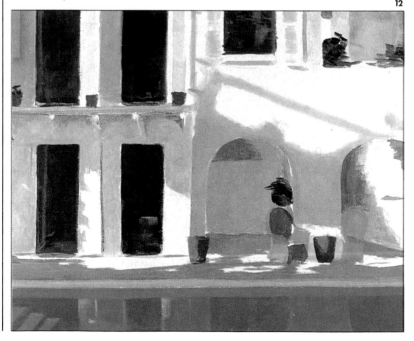

13

83

## 光線與陰影的應用／泳池畔的房子

十四、接下來為綠色植物的描繪。底層色為普魯士藍與檸檬黃的混合色。在其未乾前加上一點一點的白色，使兩種色調相混合。然後，使用小型圓筆塗繪深色部份。注意，陶瓦罐裡的植物亦以相同手法處理。

十五、最後，使用相同的圓筆，趁油彩未乾之前沾些檸檬黃以不規則的筆法塗上。結果，很成功地展現出三度空間之立體感。

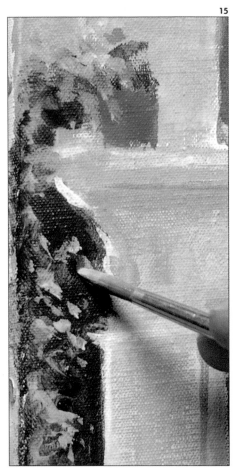

十六、當這個部份油彩乾了之後，用圓筆沾些稀釋過的象牙灰黑色塗繪鐵欄杆。下筆要準確且迅速，因此在畫之前先在白紙上多做練習。

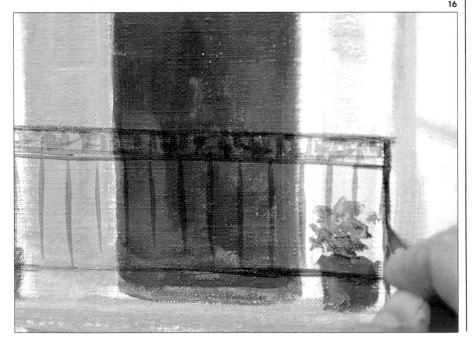

十七、現在將注意力轉移至平台附近。藤椅及兩拱門間的景物皆已描繪完畢。現在，畫家對白牆上的陰影做最後的潤飾工作，用熟褐色加白色混合後，當成最後一層的顏色。

十八、使用生褚色在乾了的色面上塗過一層，使平台中的斑駁陰影看起來更具深度且具暖度。

十九、在拱門上添加了壁燈之後，此圖即大功告成。層層漸進效果中所顯現不同色調的陰影，在本畫面中扮演著相當吃重的角色。總而言之，畫家的主要用意在於捕捉燦爛日光所產生的效果與感覺。

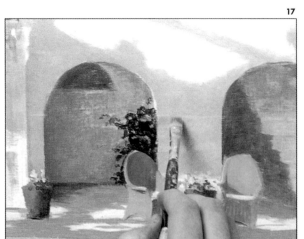

17

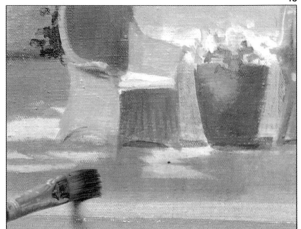

18

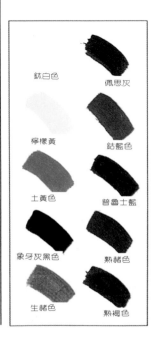

鈦白色　　佩恩灰

檸檬黃　　鈷藍色

土黃色　　普魯士藍

象牙灰黑色　熟褚色

生褚色　　熟褐色

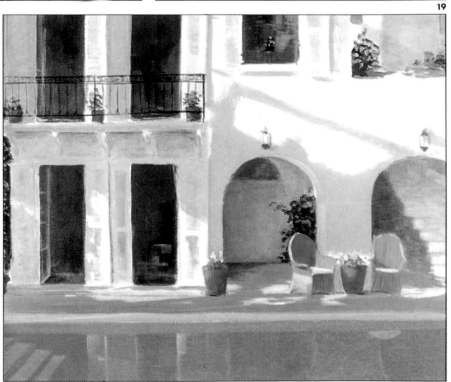

19

85

# 第六章

# 繪畫技法的處理

在這階段中，你將更加了解油彩之所以變化多端的原因。由於它的應用方式極多，因此能衍生出各種美妙的風貌。亦即是，學習各種應用技巧，讓畫家將眼裡所看到的或心裡蘊生的靈感完整而豐富地呈現於畫面上。

當然，畫家並不只著眼於細微處的描繪，而是以各多元化的方式（或更能激發靈感的方式）表達物體意象。因此，廣泛應用不同技巧或技法，才能創造出更具生命力的不朽畫作。

本章所提出的技法，如薄擦法與點彩法皆是以薄塗並帶點片斷畫法的筆觸，使下層油彩顯亮而出的特殊畫法。此類的筆觸能創造出朦朧氣氛，並顯現三度空間感，同時更具有豐富的色調與色彩。

當底層色乾了之後，應用此法則效果會更為顯著。此時，便可藉以訓練畫者的耐心。然而，他大可以在等油彩乾的同時利用這段的時間做些別的事，如進食、睡眠。然而幸運的是，由於底層色通常都經過稀釋的程序，因此會乾得快些。另外，如欲使其乾得更快，可應用醇酸樹脂等快乾媒介。不過，你會發現到，愈厚的油彩、油脂成份愈多，相對的愈不容易乾燥。有些畫家因不耐冗長的乾燥期，便同時進行二至三種畫作。然而，同時進行不同畫作，只會使畫者產生更多的混淆感，而無任何助益。

為了解決這個問題，在上底層色時，可應用丙烯酸或蛋黃等快乾性媒介物，提高油彩乾燥速度。接著就可以在上面直接塗上油彩作畫了。不過，要注意的是：油彩只能置於此層上，若次序顛倒則無任何效果產生。

## 薄擦法

　　所謂薄擦法是用透明或半透明的油彩覆於別一層乾彩色面上,藉以修飾的一種畫法。油彩的覆塗方式有很多種,不過為了讓下層色澤能顯現出來,通常都使用矇矓筆或不規則的片斷畫法表現。

　　薄擦法能創造出豐富的質感與色澤,是一般直接畫法所不能及的。即使是平坦的畫彩,利用薄擦法依舊能呈現出動物毛皮紋理結構。它並能使沈鬱色調產生一般特有的風味。另外,應用薄擦法將兩色重疊,可使視覺產生混色感且不會互相污雜。如果背景顏色太亮的話,可以使它們往前移;例如,淡淡地敷施薄擦法降低它的色調即可。此外,從下面的幾個例子中亦可看出應用薄擦法之後可產生如雲似霧般的矇矓美感。

## 乾擦法

　　乾擦法是另一種修飾底色並使其浮現於上的技法,亦是利用片斷筆觸進行。進一步說,薄擦法即是:底層敷塗以未稀釋過的厚油彩,然後在這層乾彩上輕塗上油彩。筆毛伸展的結果,使下層色彩隱約浮現。乾擦法下筆時應準確而迅速,避免停留過久使顏料相互混合。另外,畫布的紋理有助於暈散油彩,進而使畫面變得更為生動。另外,筆毛的伸展亦可達到這種效果,不需耗費太多力氣,只要握筆於金屬管上利用姆指的指壓控制畫毛即可。

　　一、使用佩恩灰沾於畫筆上,以旋轉方式薄擦於畫布上即可產生矇矓的霧景畫面。

　　二、在灰色層上,用西洋紅薄擦覆蓋。淡淡的美感因運而生。

　　一、乾擦法技巧。利用手指控制筆毛的伸展。

　　二、這種畫法創造出模糊的網狀結構筆觸。當從遠處觀看時,能顯現出特殊的質感。

1

1

2

2

點彩法是種多元化的技法。它不但可以應用於小局部範圍內做精密的繪飾;並能應用在廣闊的情景中,以裝飾筆法富畫面。

點彩法是應用垂直的筆尖沾上油彩進行綴點的工作,它能創造出整面生動的色調。而點彩畫法的效果主要來自畫筆的形式。利用小型圓筆仔細精確地點繪即可局部創造出特殊的色彩與質感,如90頁中的畫例示範。至於較大範圍,如背景色,則使用大型圓筆或裝飾筆點繪,讓畫面看起來更為生動有趣。而指甲刷及海綿可產生饒富趣味的點彩效果。

經過重疊處理的點彩色層會產生躍動性的層色彩與質感。在暗色底層上應用淡色點彩法更能產生視覺的三度空間感。

色點的密度與大小會對色調有所影響。色點愈靠近,其色調愈濃。因此,藉由不同的分布密度,可創造出不同的漸進或漸退色調。

一、利用大型裝飾筆進行點彩法,產生粗粒質的色點。

二、色調的深度可藉由筆壓或油彩的稀釋程度創造出來。

三、利用天然海綿創造出密集卻規律的點彩紋理。

四、利用各種點彩法創造出質地細緻的畫面。

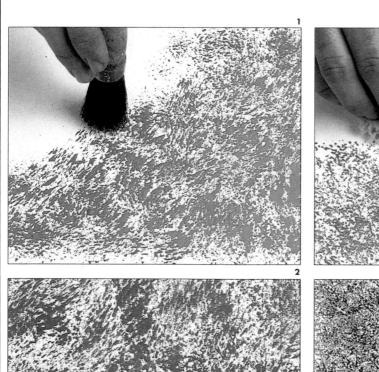

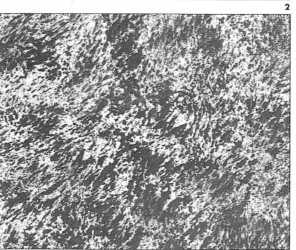

# 螃蟹的畫法
## 繪畫技法的應用

　　這兩隻色澤不一的螃蟹為不協調的藝術性做了很好的詮釋。經過大自然的洗禮，稍稍沖淡些許它們身上的色調。而那正是吸引畫家的主要原因。蟹殼的迷人色彩與質地提供畫家很好的題材。它們雖沒有精緻的色調變化或漸層感或複雜結構組織；然而螃蟹本身的簡練線條即提供畫家一個非常廣寬的創作空間。

　　首先，油彩經過大量稀釋後做第一層油彩的塗施，很快即能乾燥。然而，若加入醇酸樹脂類的乾燥催化劑，則油彩的乾燥速度會更快。或者是加入丙烯酸及蛋黃等催化劑亦能達到同樣的效果。而接下來的色層則維持它的油脂性，如此一來所創造出的畫面才能顯現油彩的豐富特徵性。

　　從畫家所使用的顏色，我可以看到螃蟹的真實形體完整地呈現。有些畫家特別著重物體的色彩，有些則注重於其他部份描繪。當這位畫家在觀察螃蟹時，從中體會出色的心得與構想並斟酌如何去應用，例如，蟹螯可以用微暗的紫紅色。

　　然而，仔細一看完成的畫作中蟹螯的顏色雖非火豔的紫紅色，卻因薄擦法的利用變成較淡的紅色調，效果猶然醒目。因此，放大膽地運用色彩。就算是不小心畫壞了。還是有辦法做修正，或加深，或減淡。然而，沒有必要將之拭去，相反的，它還能使你的畫作顯得更具活躍力。

　　二、至於底層顏色的安排，畫家建議從螃蟹的觀察得到體會。他強調，這些顏色的選取完全是出自於直覺。不過，最主要的還是懂得大膽用色。畢竟，如果你選的顏色不夠好，總是能將之遮掩過，或作修改，或甚至用布拭去。蟹螯上醒目的紫紅色亦為陰影的顏色，不過當最後畫作完成了，如果不仔細觀察還真分辨不出。背景顏色紮實地塗繪於畫布上以呈現石瓦板的質地。同樣的，在接下來的程序裡為再作修飾的。

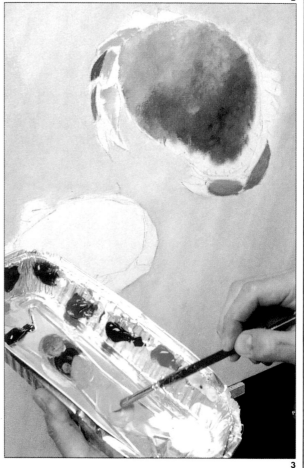

1

　　一、螃蟹所呈現的美感發自於本身的色彩與其線條優美的蟹殼。它們被放置在這塊厚重的石板瓦上。

　　**準備材料**：細緻紋理的亞麻畫布30吋×24吋（75cm×60cm）；5號、8號、14號尼龍平筆各一枝，2號貂毛圓筆；石墨鉛筆；錫箔調色盤；細質砂紙。

2

3

　　三、使用5號平筆以溼畫法塗繪左蟹螯的大幅暗色調。留意到石墨筆痕與油彩相混雜。如果在構草圖時仔細處理的話，即能避免這種情況。然而這樣並不會對畫面有太大的影響，因為在往後塗上的幾層油彩會慢慢將之遮蓋。

　　四、下方螃蟹的底層色處理方式如上，等上好色之後讓油彩風乾。油彩相混，在畫布上產生色調漸進的效果。留意到原先十分醒目的紫紅色已稍被修飾過了。

　　五、畫家在螃蟹與石瓦板接交接處上陰影色。沿著螃蟹的部份身子畫出陰影，不但創造了立體感，而且更彰顯它的真實感。同時，此舉並修整了螃蟹的輪廓線條。使用2號貂毛圓筆進行陰影的描繪。

　　六、現在，在底層色上修飾背景顏色並使其更具深度感。使用較大的平筆沾油彩大幅點綴。這兩層色調不一的油彩，使畫面變得更生動。

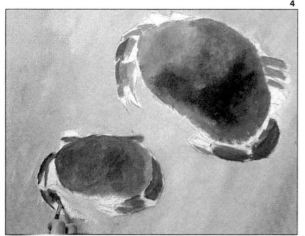

4

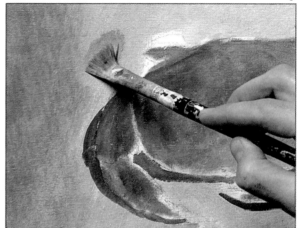

6

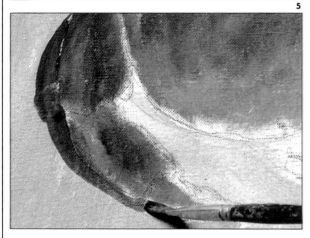

5

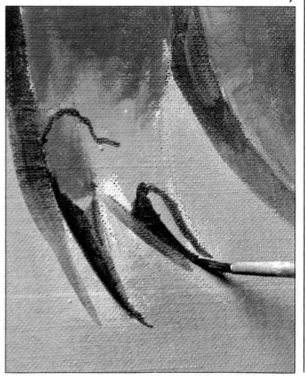

7

　　七、回到右上方的螃蟹作處理。用2號細圓筆沾稀釋過的象牙灰黑色細繪蟹螯前端尖尖的部份，還有蟹螯關節處的陰影也一併畫出。這些細微處對螃蟹整體外觀是非常重要的。另外，留意到蟹螯又加上一層橘紅色彩。

## 繪畫技法的應用／螃蟹的畫法

八、再一次地，油彩得先乾透了才能再上另一層。還是處理右上方的螃蟹，薄擦上最後一層油彩，以前後來回方式進行，漸至擴展整個殼面。很重要的一點是，每次所沾的油彩份量勿過多。以不均勻的方式進行薄擦創造出不均勻的柔和色面，同時底層色依稀可見。畫布的紋理亦有助於油彩的擴散並創造質感上的深度。

九、右蟹螯亦以相同色彩進行薄擦，並在蟹螯殼加上藍色的高光。留意到畫布的紋理因蟹殼上應用薄擦法而顯現出來。

十、左邊的蟹螯殼上以淡紫的高色塗飾。油彩先以畫筆塗繪於畫面上，再用予指塗飾。蟹殼邊緣的齒狀紋亦以相同暗色調做精巧的處理。

十一、現在處理較細的蟹腳部份。仍然使用小型圓筆，畫家利用短而粗的畫毛以點彩方式上兩層油彩。這一小部份必需與其他部份稍作區分。在整體畫面的視覺中，它佔有精緻的綴飾效果。

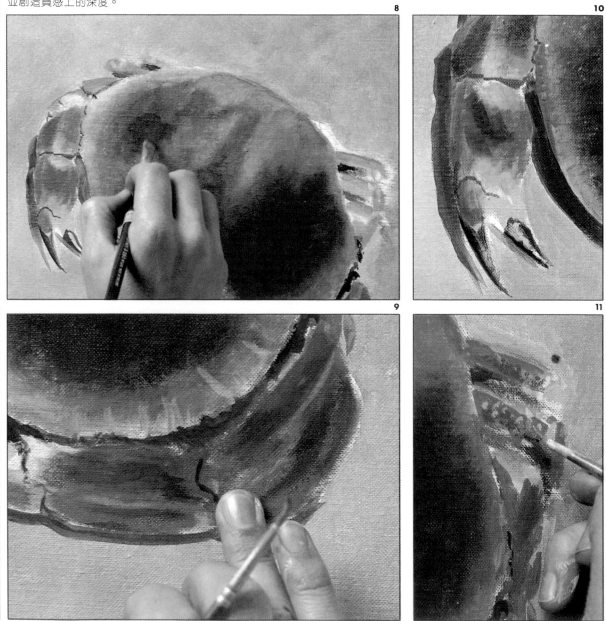

8

10

9

11

十二、接下來,該為下方的螃蟹做最後的整理了。和上一隻的處理原則一樣。蟹殼上泛白的部份,以畫筆乾沾白色油彩塗繪。在使用畫筆之前用布拭乾以確保它的乾度,然後才行沾色塗繪。

十三、最後的神來之筆:使用2號圓筆精細描出螃蟹的兩根鬍鬚。

十四、為了更突顯背景色的質感,使用細質紙砂輕拭過一遍。在進行這道手續前,先確定油彩是否已完全乾燥;同時,在擦拭的過程中,切勿將畫彩拭去。但假若不小心拭去部份背景畫彩,則斑剝處會顯出白色畫布及其紋理,如此一來,亦可產生另一種質感效果。

**12**

**13**

**14**

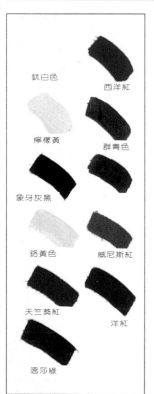

鈦白色

西洋紅

檸檬黃

群青色

象牙灰黑

鉻黃色

威尼斯紅

天竺葵紅

洋紅

溫莎綠

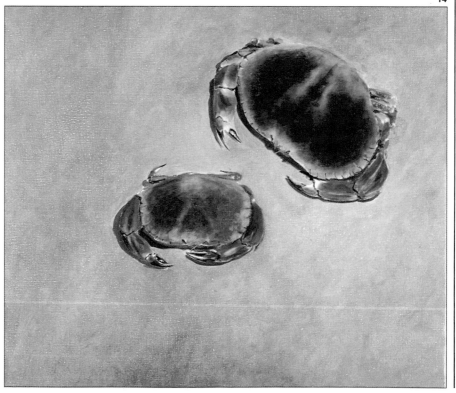

# 模仿名作的畫題
## 繪畫技法

　　英國著名畫家約翰・康斯特布爾最膾炙人口的一幅畫作，名為〝乾草色〞，其構圖畫面取材自於英國鄉間為潺潺溪水環繞的弗拉福特磨坊，與其背後屋舍。這幅名作是典型英國鄉村景色－茂密的樹林，清澈的溪旁鬱鬱蔥蔥的植物及置身於後的小屋舍。

　　藉由觀察照片，再度詮釋名作的題材，乃是一件極富挑戰性的工作。但是，所應用的手法卻不盡相同；康斯特布爾足足花了五個月的時間，才完成這幅畫作；他的朋友還為他的作畫速度大表讚揚呢。如果你看過原作，覺得它的構圖過份複雜，可以參考本圖例畫家如何以簡潔的手法詮釋。他省去許多自然景物的精細描繪，而將重點擺在自然景致美感的捕捉。

　　觀察完成後的畫作，各種形狀，顏色，大小皆異的樹群，如檜樹、山楂、山梨等；但卻無法辨視它們的單一形體。溪河岸邊的植物，情況亦同。有些小型植物則都以基礎葉形簡化區別，但如舊尾花草、鳳仙花及其他傍水而生的植物則總歸在一起。

　　將主要畫面一一定形之後，畫家將重心移至樹叢及水邊植物。以點彩畫法將或點，或片、或面的點彩相互重疊，如此一來，使能在靜如明鏡的水域周遭產生對比而生動的感覺。在進行點彩工作時，畫家以迅速的手法運用油彩，使兩岸樹叢看起來茂盛蒼鬱。相對地，天空與水面則以軟調的擦畫法應用之。不過，這兩層均得留至最後階段再進處理，因為要讓底色層的油彩有充裕的時間乾燥。

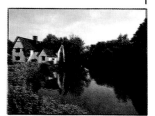

**準備材料**：畫布２２吋×１６吋（55cm×40cm）；５號、６號、１０號平筆各一枝，５號圓筆一枝；錫箔調色盤；石油溶劑油。

　　一、是英國畫家約翰・康斯特布爾於１８２１年完成的〝乾草車〞原作所描繪之地，不過這張照片並未將原畫作中的另外部份照出，只是部份縮影。今日，大師作畫之地依舊保有原來的風貌；樹林、小屋舍及環繞其間的斯陶爾河，使人不禁發起一股幽思之情。對於選擇此一勝地作畫的畫家而言，過程將充滿挑戰。

　　二、首先，過上幾層打底用的油彩。即使在初開始的這個階段，油畫表面效果亦為生動而不完整的。使用稀釋過的油彩在邊緣處以擦畫方式表現出朦朧的感覺。注意到溪岸上的樹叢已漸漸成形。這一片綠色植物的色彩是由土黃、鎘黃、鈷藍及白色混合而成的。畫家在作畫前並未畫上底稿，而是直接將油彩應用於畫布上，隨興之所至而作發揮。在沈鬱陰影區裡，即樹叢與水面交接的地方有一條暗綠色的直線。這條線即區隔開樹叢與水平兩個在質感上強烈對比的部份。

　　三、畫家開始處理背景物的描繪工作，並往前景推進。利用圓筆沾些佩恩灰、群青色及白色相混之後的顏料，以擦畫法刷出遠處的地平線，讓底色層的白彩顯耀而出。至於小屋舍，則因結構線條明顯，所以用經大量稀釋的顏料大略勾勒出輪廓。在此階段，畫家仍憑感覺作畫。例如，屋頂的用色是帶點粉紅的，此舉有助於畫家構成畫面，只是這種顏色並不太適合當底層色用。

四、現在，畫家要開始個別描繪樹木了。使用１０號平筆，以或淡（象牙灰黑加鎘黃、鈷藍及白色）或深（同上，去掉白色）的色調應用點彩畫筆觸表現樅樹的形狀。油彩應須具水性，才易暈染，形成樹叢濃密的效果。

五、在樅樹底下，以同樣的畫筆描繪出另一色澤較淡的觀葉植物，記住要利用筆尖才能產生細緻的線條。用色為檸檬黃，沾色之前確定畫筆是否為乾燥的。讓檸檬黃的顏色在綠樅樹上產生特殊的效果。筆尖與畫面垂直，稍微施力，快速地點繪於上。

4

5

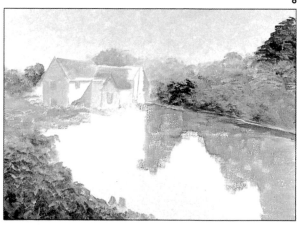

6

六、枝幹完成後，退後觀看。此時，你可以看到大部份的畫面皆已上過一層生動的油彩。將佩恩灰、群青色及白色相混合後以不規則的筆觸描繪天空的景色。另外還有水面上的倒影（土黃、鈷藍與白色三色混合）。至此階段應稍作休息讓油彩乾燥。

## 模仿名作的畫題／繪畫技法

七、天空的混合色再加上一點綠，即成水的顏色。由於水面映照天空，因此在水面平靜無漪處，要盡量以延伸筆法表現天色。而在水流動處，則以小範圍的筆觸處理。然而，再多點綠色混合之後塗繪在水面倒影上，並可填滿原先不完整的彩面。現在，則可清楚地看出倒影面下的深度。

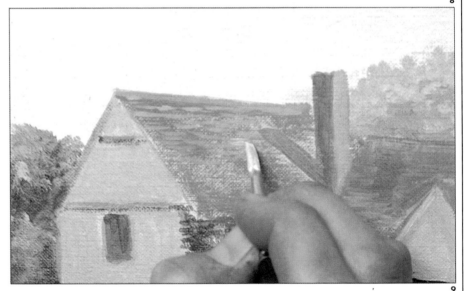

八、接著處理小屋舍的畫面。由於它處背景位置，因此不必過於細節描繪。油彩以淺淡色為豐，筆觸盡量鬆輕。牆上的陰影色由佩恩灰、群青與白色三色調成，以擦畫筆法應用。至於屋頂部份，在粉紅色底上以乾筆畫出幾道不完整的直線，以表現出屋瓦的感覺。

九、沾些淡色油彩，以點繪方式表現出屋頂旁的樹葉。這些淡彩點好似會隨時從綠色底躍跳而出，使樹叢產生令人驚異的三度空間感。愈遠處的彩點則愈小。

## STEP BY STEP

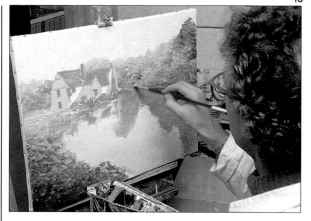

十、畫家在溪河沒入屋舍邊緣處以暗色彩表現。作畫至此，差不多每一樣物體皆已成形，顏色也已固定。留意到畫家不時以畫彩點綴左岸的部份。

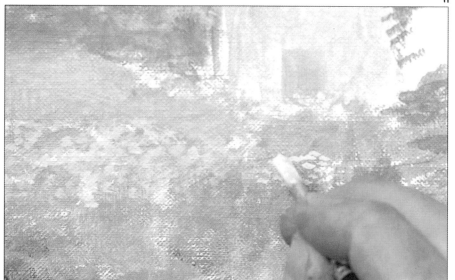

十一、現在，注意力集中於左岸。這位畫家將樹叢及樹葉（亦包括了花朵）的畫法做了相當程度的精簡。在經過擦畫法修飾過的層層漸深處，畫家以微小而模糊的點彩裝飾。

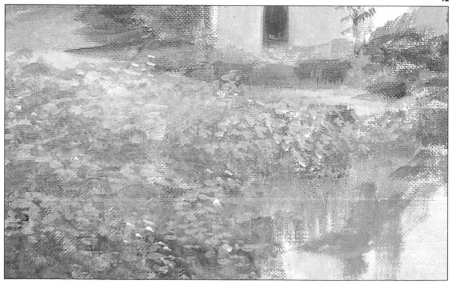

十二、在這片樹叢中綴以這些綠色彩點，使前景顏色加深，而淡亮後景。最後，用極細的圓筆，以筆尖沾白色油彩隨意地在畫面上作點飾。

## 模仿名作的畫題／繪畫技法

十三、用較大的平筆，以垂直面方式在前景處畫出低矮的小草。利用畫毛的形狀一筆畫出每片葉子。有些小葉子以中調綠彩塗繪，有些則以較淡的綠彩。在此，前景所用的油彩較厚，旨在使其產生後退的感覺。

**13**

十五、最後，爲右岸做最後的潤筆。建議使用二種色調的棕色，以乾筆尖仔細地畫出樹枝與樹幹的形狀。數筆的描繪即可顯現出的效果。

十四、樹叢與河岸邊的小葉，線條明顯而突出。留意到這些葉子的顏色及形狀皆大不相同。而畫布底色的油彩依舊會透出亮光。

**14**

**15**

十六、爲這片蓊鬱的樹叢畫上樹幹。愈近背景處的樹幹則愈模糊難辨。

**16**

十七、最後，畫家在藍天中加上些許柔柔的白雲。藍天的顏色為白、群青、佩恩灰三色之混合。藍色天際塗繪完成之後，於其上綴飾白色顏料。以畫圓式擦畫法塗繪白顏料，形成如濛似的悠悠白雲。

十八、重重相疊的色層造成生動有趣的畫面，與本身靜謐的景色形成對比。此外，在色彩上亦有對比效果出現，如色度濃密的樹林區和恬淡平靜的水域。無疑地小屋舍，是觀畫者眼中的焦點，自它開始，視線隨著溪河流而下，最後消匿於一片水光倒影中。實景充滿詳和與安寧，但，正如我們所看見的，其範圍並不大，但卻能帶給畫家諸多靈感啟發，同時亦感動了觀畫的人。

**17**

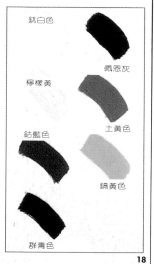

鈦白色

佩恩灰

檸檬黃

土黃色

鈷藍色

錫黃色

群青色

**18**

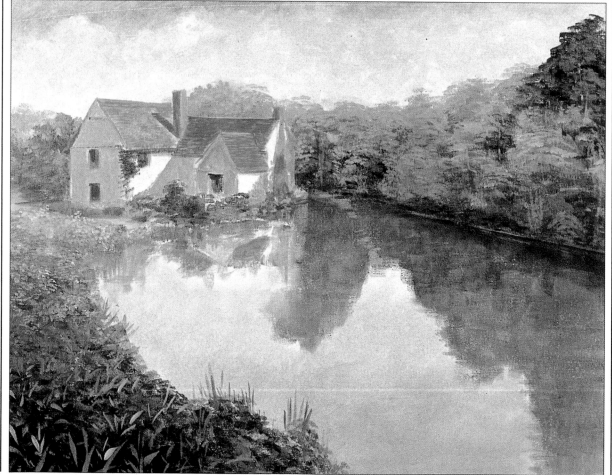

# 第七章

# 畫面的質感

　　至目前為止，我們已經學會多項油畫技法，並懂得如何應用它們於畫作上以產生各種不同的效果與風格。然而，直至目前，油彩所呈現出來的感覺都只限於平面效果。畫面色彩的質感得藉助筆觸的運用。然而，油畫創作的另一種樂趣即來自於油彩本身的特效－凹凸的油彩團塊能使原來的只有點、線效果的畫面進而擴伸為點、線、面的立體空間。

　　當油彩未經稀釋即塗置於畫布上，其形狀容易固定維持，是為其特色之一。此外，若應用畫筆沾厚油彩以厚塗法繪圖時，筆觸會或深或淡印留於油彩中，創造另一種視覺感受。從遠處看，它是整體構圖意象的一部份，近觀則足以代表藝術家與觀賞者兩方之間的溝通橋梁。

　　本章，我們即要介紹從上述油畫特性中所衍生出的幾項作畫技法。畫力的使用為本章之重點之一。油彩就像奶油一樣用畫刀刮起塗於畫布上，形成參差不齊的表面。像這漾經過厚塗法應用的油彩多半能自形陰影，並自取高光；同時更能產生美妙的立體感。

　　另外，畫面質感的呈現，可經由摩擦畫布或在油彩中加入突粒物，如砂子等達到效果。當代英國畫家法蘭西斯。貝肯就曾經拿家中吸塵器裡的灰塵灑在畫作某些部份上，以期使畫面產生毛絨絨的感覺。因此，只要發揮你的巧思，生活中有許多東西都可以幫助你作起畫來更得心應手。

　　雖然有些畫家非常擅長這些創造豐富質感的畫作方式，但大部份畫家還是習慣在畫作完成之後塗以一層或數層油彩以創造其質感。不管如何，親自實地操作幾次之後，你將會從中體驗出樂趣並更大膽地使用油彩。例如，用畫刀作畫時，細節處並不用刻意描繪，因為那樣只會破壞整體意象，並污亂油彩畫面。

　　因此，鼓起勇氣，提筆作畫吧。

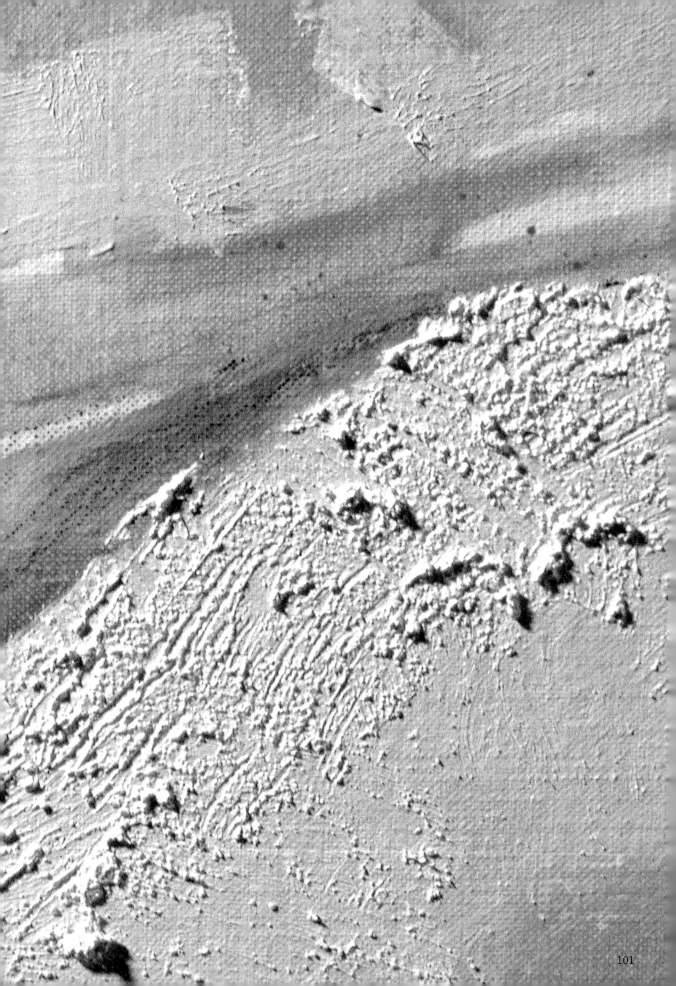

## 潑濺法、刮色法及吸色法

### 潑濺法

　　所謂潑濺法是利用畫刷甩動的力量使油彩噴濺於畫布上形成一片細微點彩的畫面。潑濺法的效果有些類似點彩畫法只不過它看起來較不那麼人工化，而且應用此法時得非常小心仔細。在114頁鱒魚的示範畫法中魚背的呈現即應用此一技法。

　　你將會發現，潑濺出的點彩大小與畫筆和畫面之間隔距離有相當大的關係。同時，畫筆的選擇和油彩的濃度亦能產生影響。牙刷是應用潑濺法最適當的工具。將刷毛沾過油彩後，在距離畫布3-6吋(7.5-10cm)處用大姆指撥動刷毛（見圖1）。如果你只要想應用在某個特定範圍時，可用報紙遮住其他部份應用此法，在114頁會有詳細介紹。另外，使用裝飾畫筆沾稀釋過的油彩進行潑濺畫法，不僅操作方便，而且所顯現的點彩班紋亦較大。（見圖2）。不管是用姆指刷畫毛還是用手拍擊畫筆，這兩種方式創造出的彩點都別具風格且各有特色。另外，你還會發現，將畫布水平放置會更容易進行潑濺畫法。

　　一、用姆指往後刷動毛刷會產生細小的彩點。

　　二、手持沾上稀釋過的裝飾畫筆，輕輕敲擊別一隻手，油彩就會被甩落至畫布上。

　　三、刮色法示範。用畫刀尖處刮除表層色，使下層的黃底層色顯現而出。

　　四、吸色法示範。在尚溼的油彩面上覆蓋一張報紙並輕壓之。

　　五、當油彩覆印於報紙後，輕輕將之掀開。畫面即呈現出非凡的質感效果。

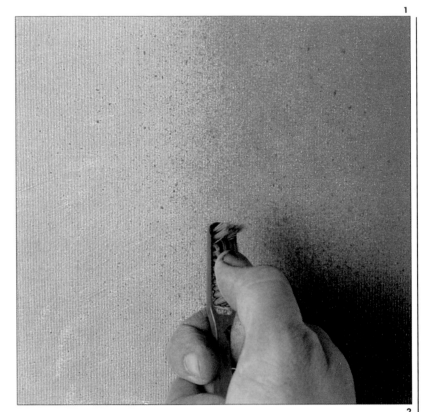

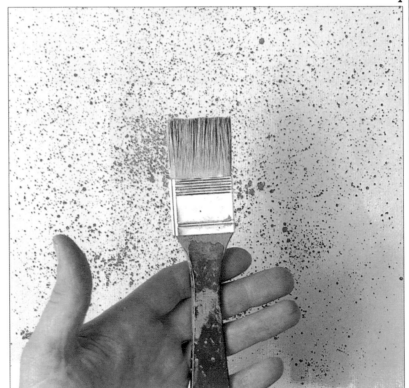

## 刮色法

所謂刮色法，是將上層顏料刮去部份以線條圖形顯現下層顏色或光底。這項技法是由法國畫家珍‧都柏貴特（生於1901年）推廣而風行的。他通常以西洋紅為底，上覆一層濃厚油彩。砂與煤灰的混合，再行刮色法。

任何不同性質的作畫工具皆可用於刻鏤油彩層，只不過使用畫筆尾端處與畫刀（見圖3）其效果會更好。為了達到質感的特殊效果，上層油彩需以厚塗。要趁油彩色澤仍光澤亮麗時進行刮色法。

## 吸色法

吸色法原名(Tonking)是以藝術家兼教師的亨利‧湯克而命名的。其方式為取一張具吸收性的紙，將畫面上濃密的油彩吸收並除去部份。這項技法能產生很有意思的質感效果，或應用於油彩層過厚的畫面（也許不只一次），它能將最上一層的油畫除去。

在未乾的油彩層上覆蓋一張報紙，以手掌輕輕撫平（見圖4）。讓報紙充份吸收油彩之後，再小心地將報紙拿開（見圖5）。

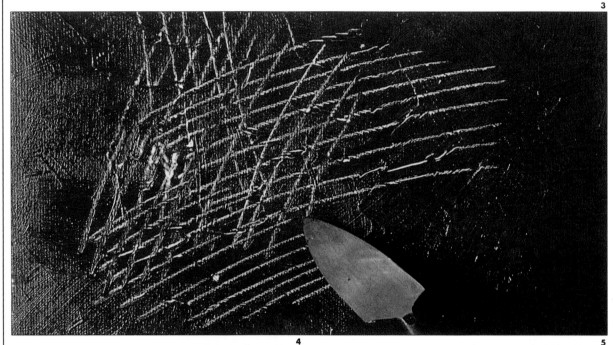

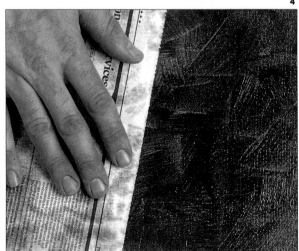

## 質感／香瓜與石榴

七、香瓜的金黃色果肉是應用扁圓形畫刀直接在畫面混調顏料而形成的。其所使用的顏料爲鎘黃、土黃、白三色再加上些許前面提過的綠色混合顏料調配而成。愈往後面，油彩顏色愈淡，所應用的油彩也愈薄，直至香瓜的底層色顯露之處爲止。接著處理與周圍質感呈對比的中空果籽部份。在這裡，用畫刀尖部沾厚油彩以垂直面方式，迅速地於兩端點出幾道短而有力的彩點，並使其部份隆起。在完成種籽的描繪之後，用微帶綠色顏料塗繪中空陰影部份。

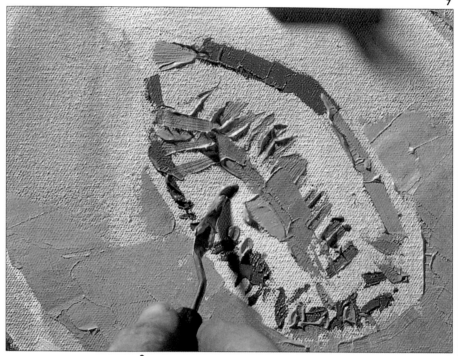

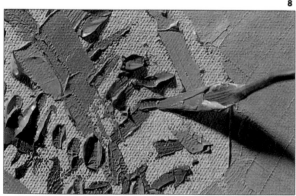

八、在這中心部份，由於畫刀的特殊效果使油彩豐富地點綴其間。留意到立體的油彩與平坦的畫布兩者間微妙的對比。

九、至此，香瓜的描繪已經差不多完成了。留意到畫家在黃色果肉部份又加上一層淡色調；以謹慎而小心的筆觸填滿這一部份的畫面，引領觀者視線由一邊延伸至另一邊。種籽間中空部份的暗影因其本身由上至下的水平線條而逐一產生。此時畫家往後一站，評估整體的情況，稍作修正之後。接著便開始著手處理石榴。

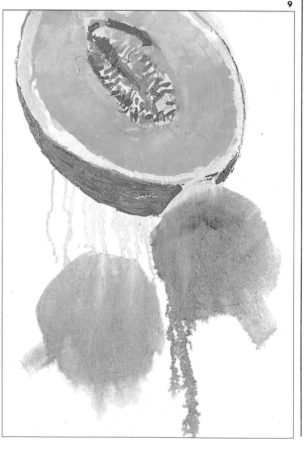

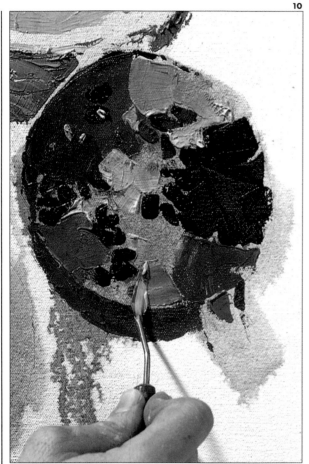
**10**

十、石榴鮮豔欲滴的內部處理方式與香瓜情形類似。其或紫或紅的種籽顏色是由西洋紅、鎘黃、鈦白色及佩恩灰諸色調混而成。並應用小型13號畫刀以點彩方式塗繪上。

十一、近觀之，厚層油彩相當俱有震憾效果。在此，以西洋紅點繪於深色油彩之上，兩者相互影響烘托。留意到油彩如何塗繪於種籽間的暗影處，使其呈現三度空間的感覺，不過尚有小範圍的底色若隱若現。

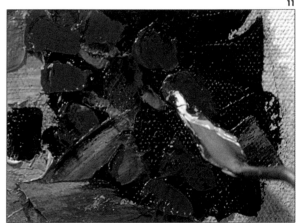
**11**

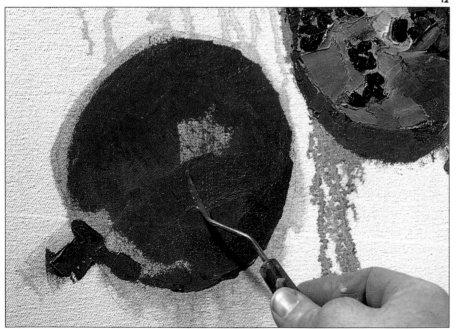
**12**

十二、石榴皮質般的光耀外表以數筆帶過完成，並蓋過原來的底色。使用種籽顏色的混合顏料塗繪（但，減少黃色顏料份量，且不加入白色），畫刀將調色板上的油彩全部刮起塗繪於外皮上。高光處避開，使底層色顯露出來。在石榴中央部份塗以深紅色，藉以產生石榴之間的連結感。

## 質感／香瓜與石榴

十三、現在要著手處理背景部份。你也許會注意到原先留下的漬痕在這三種水果間居然產生一種特殊的整合力量；尤其是兩種型態的石榴之間的效應更爲明顯。

十四、最後，在水果下方的畫布上塗以生褐、西洋紅及佩恩灰的混合顏色。在此階段，使用較大號的同型畫刀進行塗繪。畫刀沿著石榴的外表將油彩向外伸展。

十五、作畫至此已差不多完成了。油彩不用過厚；以隨意的筆觸方向進行塗繪，然而應用方向不必過於繁雜，以免使得畫面看起來過於平淡而無生氣。最重要的一點是，在水果周邊原先底色層不規則的細紋被保留當成水果的亮處部份。它將水果與背景色相作分隔並使水果更具立體感。

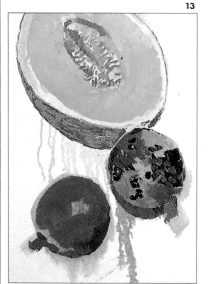

13

14

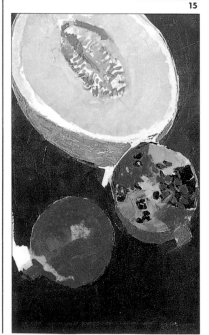

15

16

十六、使用畫刀尖端處在背景色層上刻鏤出誇張的木紋痕。這些虛飾線條將前景與後景區隔開，並爲三度空間的水果增添一層線面感。最後，在水果底部加上暗棕色的陰影，它們看起來雖略具實感，但卻尚未有逼眞的立體效果。

十七、在石榴梗枝處應刮用色畫法。畫家將此處油彩刮去少許,呈現出實體的質感。

十八、畫面上色澤豐富的油彩呈現出強烈而生動的意象。畫家儘量將混合色減至最少以期使色彩保持鮮高的感覺,同時亦簡化了色調與彩度的範圍。

成功的應用刮色法以修飾整個構圖,製造畫面的平面感,同時,讓物體栩栩如生地展現於畫布上。

**17**

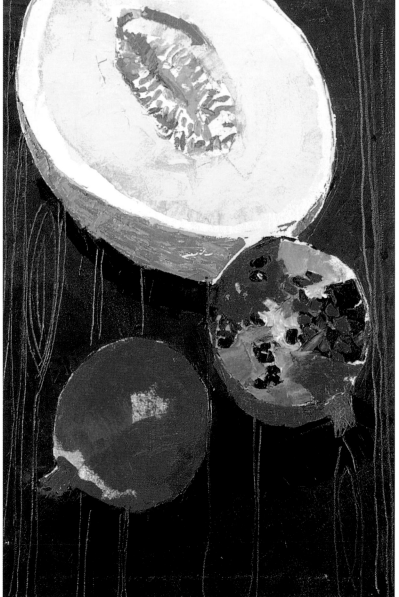

**18**

# 魚
## 質感的呈現

魚是很好的作畫素材。它們身上的銀色鱗片會反射光線，造成令人意想不到的彩色效應。如果這種輕淡的色調不能吸引你的話，那麼魚身的強烈線條感相信能給任何一位作畫的人帶來許多的靈感與啟發。現在，排置在魚攤上的這四條魚便提供畫家很好的機會先前我們所學到的作畫技法應用於魚身的描繪。

當第一眼瞥見這幾條外表滑溜的魚時，我們便知道不用對它的外皮多做質感上的描繪。然而，幾乎每一種技法都是應用色彩的特質而創造出三度空間感的。雖然如此，畫家還是決定使用極薄的油彩塗繪魚身輪廓。不過，還是得要背景加入了含砂質的粗糙油彩層之後，才使得魚身平滑的表皮相對地被突顯出來。簡單的幾筆即表現出兩種極端的質感，並強調出魚身的天然滑溜性。

在初下筆的階段，畫家以隨興的方式作畫，將薄層油彩大筆地揮灑於畫面物體上。用色亦極為誇張。然後將油彩用整幅畫面，尋找出其最佳落點之處。最後，檢查那些地方需要修正，做最後的潤飾工作。

背景的大理石板在構圖上示為重要部份。畫家以原始的想像加上自己的觀察和風格，描繪出近似真實的石紋線條。這些灰色線條不僅使畫面充滿動力，而且還能產生流水的感覺。因為這幾條魚有的來自大海，有的來自淡水溪，但它們所擺置的樣子就好像正在水中悠游一般。為了要涵蓋這兩種意象，畫家將魚身的陰影與石板紋理含糊地交溶帶過，讓它們看起來就像水中的游魚。

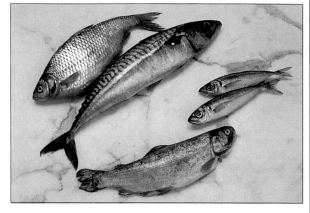

**1**

一、畫家將這幾條魚的位置重覆排列組合後，終於找出最適合作畫的組合方式。在決定好的畫面上，呈對角線的石紋貫穿整個畫面，連串構圖。此外，從正面觀察，會發現畫面的焦點落於其中央部位。

準備材料：亞麻畫布30吋×40吋(75cm×100cm)；2吋(55mm)、1吋(25mm)、1／2吋(12mm)裝飾畫筆各一枝，3號、8號圓筆各一枝，8號榛形筆一枝，6號平筆一枝；石墨棒、小號鏟形畫刀、填料畫刀、報紙、遮蔽膠帶、白色麗光板面的調色板、石油溶劑、布塊。

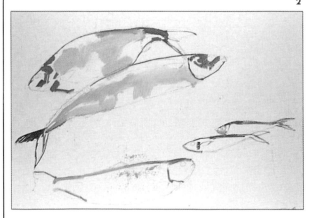

**2**

二、畫家先用石墨棒大致的勾勒出魚身的輪廓。接下來，使用8號榛形筆沾經過大量稀釋的油彩塗繪。鉛筆的線條因顏料的塗施而更形明顯，規納出色彩強烈的區域。另外畫家特別放大魚的比例，利用寬闊的空間來作描繪。

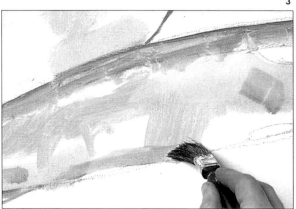

**3**

三、現在，使用1／2(12mm)的裝飾畫筆沾大量稀釋的油彩塗繪魚身。單一的色調讓畫家在進一步描繪時有更的靈感發揮。使用大號畫筆讓筆觸看起來顯得輕鬆自然且幅面廣大。此時可以開始著手創意的運用，不時地往後站，評估畫面的每個部份，並做適當的修正。

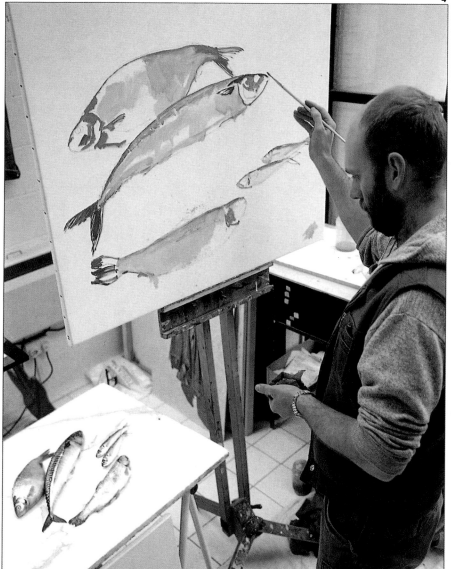

四、從畫面看來，畫物與實體比例造型皆近逼眞。畫家使用較小的１０號圓筆沾上一點厚油彩爲魚身做細部的描繪。直立起畫架，如此一來畫家就不用常常偏過頭去觀察被畫物體。

五、某些特定的區域預先產生注意力。如誇張的色彩，爲各條魚之間的連繫。因爲如果沒有這麼做，則視線會被鯉魚的銹紅尾巴所吸引，接著注意力移向底下鯖魚身上相同顏色的斑痕、腹鰭、鰓及眼睛。這些細節的描繪全靠小型圓筆的運用。沾些厚油彩明確地塗上幾道，使其表面產生硬脆的質感。

六、往後站，可以看出魚的形態已大致具體化。鯖魚身上的條紋痕是利用溼畫法在底層色上塗上一道道黑彩並使黑彩與底色相混合。留意到油彩有透出邊線，而且鱒魚的處理方式亦爲利用畫筆做無火序地輕點塗繪。像這些筆法都是鬆散而恣意的。

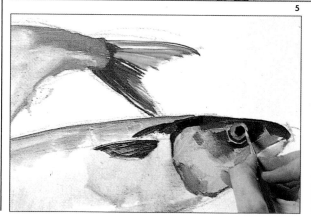

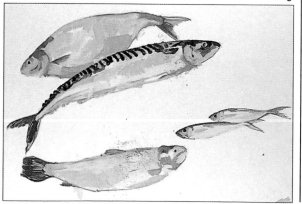

## 質感的呈現／魚

七、接下來，將注意力轉向鱒魚。畫家決定以飛濺法表現鱒魚身上的斑點紋。選定好撥濺法的運用範圍之後，用報紙遮住其他部位以紙膠帶固定。這種膠帶因撕下時不會損傷畫面及油彩，因此被拿來應用。

八、首先，拿一枝小型裝飾畫筆，約1吋（25mm），沾暗綠色混合油彩進行點濺法。然後再拿大一點的2吋（50mm）畫筆沾粉紅混合顏料點濺於綠彩點層之上。這兩種畫筆所沾的顏料都是略具乾性的，且畫筆位置在距畫布3吋（75mm）處。如圖所示，畫家撥動筆毛，使顏料飛濺於畫布及報紙上。

九、移去膠帶及報紙，鱒魚身上的點彩便神奇地顯現出來了。有些點彩會不小心掉落在原本遮出的部份，這時你可以用手指輕輕拭去，或任由它留在原處。

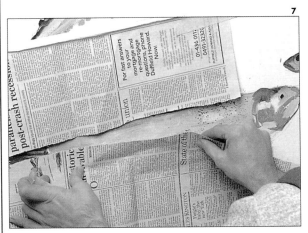
7

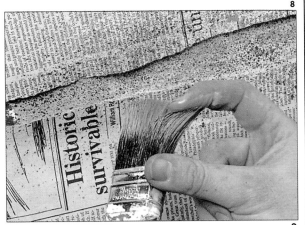
8

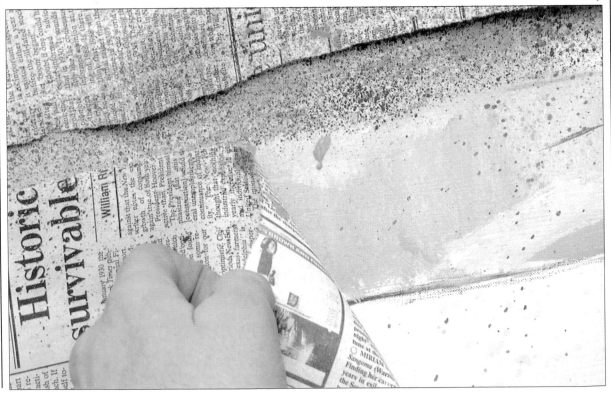
9

十、在鱒魚背上的點彩線若看來過於刺眼醒目的話，可以用畫筆沾大量稀釋的油彩點潑其上，以緩和畫面的生硬感。

十一、這些點彩成功地捕捉到鱒魚身上的色彩與質感。注意到畫家將原先的粉紅顏料（由白、西洋紅、鍋黃及少許綠色混合油彩相調而成）應用在鯉魚下方腹部。

十二、接著，拿石墨鉛筆勾勒描繪出魚身的質感與鱗片。尤其在較小的魚隻身上，用細硬的ＨＢ芯石墨筆在末乾的油彩上刻劃出平行的線條。

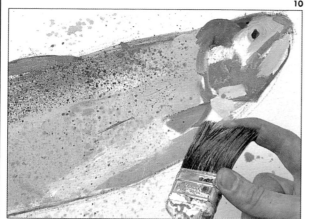
10

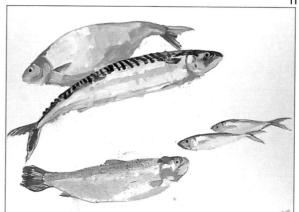
11

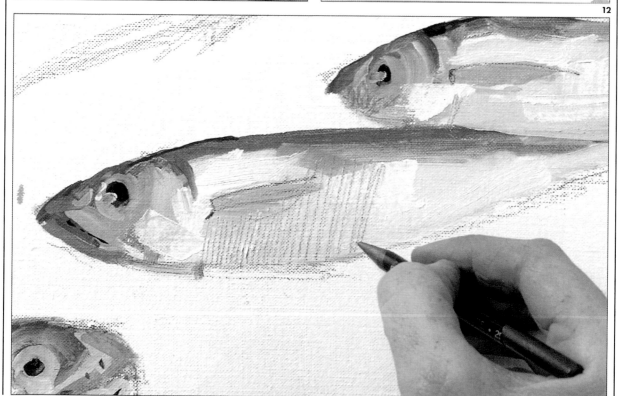
12

115

## 質感的呈現／魚

十三、同樣的，較大範圍的鯉魚鱗片部份亦建議使用炭精筆刻劃。在這裡，由於油彩層較厚，所以當鉛筆畫過之後會稍微刻擠出油彩使其隆起，造成高光的部份，讓魚鱗產生銀亮的反光光澤。而魚鰭部份，則在原先平坦的底色層上，塗繪一層幾近純色的鎘橘色彩，油彩應用以厚塗，精緻線條為原則。

十四、接下來處理背景的部份。首先，用砂紙磨粗石墨棒，使其出現刻面，再將其塗繪於畫面呈現大理石的紋理。沿著畫布塗繪時可稍作改變其運筆方向以造成或寬或窄的筆觸。

十五、使用大型的2吋（50mm）裝飾畫筆沾白色顏料在剛剛石墨筆擦出的痕跡上做大面的塗繪。接著，畫家用手指將白色油彩與石墨顏色相調混，造成一道模糊的條紋。為了呈現大理石的豐富紋理。有些部份的石墨筆跡保留不動。

十七、使用裝飾畫筆將前述的混合物塗在魚身附近，產生大理石的粗糙表面的質感。融在白顏料中的砂粒明顯地浮突隆起，因此能聚集更多的光線。同時它的粗糙表面和魚身的平滑面形成極強烈的對比。

13

14

15
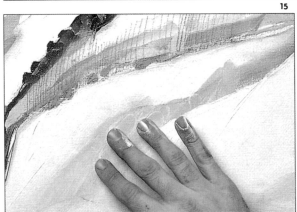

17

16
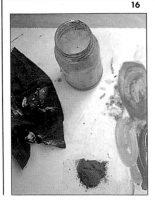

十六、為了創造特性質感效果，畫家將建築用砂與純鈦白調配出特殊的混合物。

十八、最後再加上潤筆修飾。使用小型18號畫刀修飾鯖魚魚身質感。最後描繪細紋陰影，使原本平淡的色彩更顯得生氣蓬勃。

十九、在完成的畫作中可以看出，畫家在背景的處理上著實下了一番功夫。從遠處看，魚兒是被擺置在大理石板上；近觀之，畫布上細緻的紋路與油彩上盈盈閃光的亮光則產生了流水的效果，魚兒好像在水流中優閒地游動。除此之外，背景並為畫面帶來一股躍動力量，這點是一般靜物畫所難達到的。而魚身上應用的幾種技法，對於質感的塑造有極大助益，讓色彩顯得更生動自然。

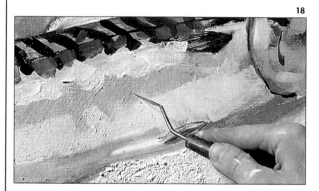

**18**

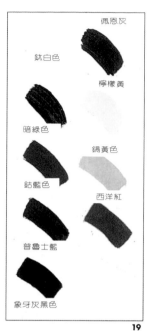

佩恩灰

鈦白色

檸檬黃

暗綠色

鍋黃色

鈷藍色

西洋紅

普魯士藍

象牙灰黑色

**19**

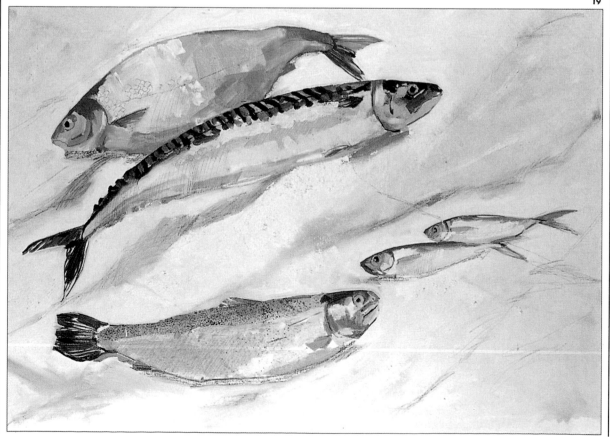

# 第八章

# 創造深度色澤

在前一章中，我們學如何應用豐富的油彩展現水果密緻的質感。現在，我們要學另一種筆觸更爲細膩的技法，它乃是應用非常薄面的油彩；即漬染法與加光法。這兩種畫技的應用手法十分類似，若在畫作裡加上它們的效果，一定更能激發畫家的潛在能力。

畫家所面臨的問題之一，便是如何調出他們眼裡所見之物體的色彩，或他印象記憶，或想像中的形形色色主題。這是因爲色彩並非平淡呆板的，在光線的作用下，色彩會顯得更生動且變幻多端。事實上，衆畫家皆清楚明白，有些顏色是永遠法從調色板上創造出來的。這種情形常見發生於花卉畫家常常要試著尋出藍紫色的陰影色調。雖然如此，可以應用加光法，將層層色彩近似的顏料以薄塗方式乾溼相疊；這樣一來，色彩便利用視覺溶合在一起了。看起來就好像一層調配成功的色彩或是透過相機濾光鏡看到的效果。藉由此一獨特的色調法

，畫家便能創造出風格獨俱的色相，且是別種調色法所不能及的。

油畫常被認爲是最適合使用加光法處理的。藉由顏料中混合劑的幫助，讓畫家創造出極度純淨的色彩與深度質感。然而，加光法另有多項用途，除了能表現立體感與暗處陰影，更能產生水流的效果等等。此外，古至今來的畫家們都在準備好的畫布上塗一層薄薄的白底當加光用，有時或許是爲了技術性的因素，然而現在的畫家都把這層光面當成畫面的中調系基準，由此發展出暖色調與冷色調。如此一來，便可使畫面的白彩稍微和暖。

本章除了示範一般傳統的漬染法與加光法的運用，這要介紹在漬染法中常出現的布塊塗色方式。所有這些有用的技法將提供熱愛繪畫的你更寬廣的作畫空間。

119

# 漬染法與加光法
## 漬染法

　　油彩一旦加入松節油混調之後塗在畫布上即能產生水彩畫的感覺。因為油彩中的油脂成份會破壞畫布表面，因此在塗色之前都得將畫布上過底層色。如要上一層漬染色層，可用畫筆或布塊深深刷擦油彩使其深入畫布紋理，如圖所示。

　　像這樣一層勻色色層或稱透明底色有利於評估選定另一層能配合的色調。在心底先選好適合主題的中色調，然後在上過底層色的畫布以有系統地方式塗上一層稀釋過的薄面透明彩層。最常使用的色彩多半屬土黃色系的，如暖色調中的生赭色到土黃色或熟褐色，它們皆因經稀釋而變得很乾燥。或者在上底層色時，油彩塗於不

透明彩層之上。它同樣能使色層達到統一協調的效果，並自上層不完整連續的色面中突顯其光彩。漸進的色調可利用暖色調或冷色調皆可。

　　在以下的示範圖例中，你將可以看到畫家利用漬染法表現出特殊的意象，以布塊沾稀釋過的油彩塗於畫布，再輕提起造成部份隆起以吸收光線。

**1**

**2**

### 漬染法

　　一、畫家用生褐色與大量松節油稀釋溶和過在畫布上應用漬染法，而油彩的濃度並未因此降低。如果應用面積極廣的話，可以使用淺碟裝盛顏料。畫家拿一塊多用途的布塊將油彩以畫圓式塗繪，使其深滲於畫布紋理。漬染法層需保持均勻的色調，而布紋則深留於畫面上。

　　二、畫布以油彩漬染即可形成水洗的漸層效果。每一層油彩皆使用畫布擦拭，大面塗拭於畫布，層層相鄰。

### 加光法

　　加光法是將稀釋過的透明油彩塗在乾層彩之上。此法多半以疊色方式處理，以使上層色修飾下層色，創造出不平均的色澤深度感。其效果與相疊的各種透色板所產生的效果相同，應用時並且還需具備各種彩色相互作用的常識。當然，多次試驗才能更加了解體會其中奧妙。比方說，在鎘紅色層上加上一層具珍珠光澤的翠綠色薄層則能形成暗棕色的深暗色調。深暗效果完全視加光層厚薄而定。

　　使用加光法可以創造出燦爛而耀眼的色層，特別是在水域中，沈暗的陰影部份與反光的水面。不過，加光法亦可應用於淡色層，使其變得具有深厚感進而移至畫面背景中。

　　實施加光法時，最常使用軟質畫刷，因其不易留下筆痕，而且含水性強含住大量稀釋過的油彩。油彩含油脂的油彩卻能創造出光澤感，如果加入過多的松節油，則會破壞這種特性。就另一方面而言，適量的油彩應用可以讓畫面遍佈光澤，產生亮麗的感覺。初應用時，可以試著加些光澤劑。它會稀釋油彩並調出適當的濃度以方便上色。

## 加光法

一、首先，在畫布塗上一層鎘紅色，讓它乾燥。然後用醇酸樹脂與少許鎘黃色相混後塗於上層，這種醇酸樹脂可以使油彩變稀好應用處理。用軟質裝飾畫筆迅速地塗繪於畫布上。所塗施的油彩層極薄。

二、完成後的結果是一層火般且呈半透明的橙色。它和鎘紅與黃色在調色板上混合出的透明橙色有極大的差異。畫面上可以看出其色調並不均勻，但是卻大大增強其彩色性。

三、現在，利用相同的兩種顏色，次序顛倒。像這種暗色層在上，淡色層在下的方式較常被應用。在此可看出其效果果然更為卓越。

四、油彩以塗點方式佈於畫面，相混之後呈現熱力四射的彩度效果。與圖2相較，形成的橙色彩面更具躍動感。它雖沒有圖2迷濛的感覺，筆觸較為大膽。然而整體言之，兩者色調卻相差不遠。

**1**

**3**

**2**

**4**

# 紐約一景
## 深度色澤的創造

當畫家一有作畫靈感之後，他們會開始尋找構成畫面的題材。繪畫，有時是一種過程複雜的研究工作。不過，畫家很快地從雜誌上的窗景得到答案，並應用相簿中的紐約市景為其搭配。接著他將這兩個畫面成功地組合後，以素描手法描繪出底稿定案。但，光只有這兩件畫體，似乎稍嫌單調。因此，畫家在窗內加進一把椅子，使整幅畫面有個內外之分。

首先，畫家以亮粉紅色塗滿整個畫布。以此中色調為基準，在接下來的用色上將傾向於暖系色調。所選定的這個基色雖然上彩層極薄，但要等它乾也得花上好一陣子。為了節省時間，畫家可以將丙稀酸加入油彩中以塗底層；如此一來非但不會破壞畫面效果，還能加速乾燥。這層粉紅底層將被紅色的牆覆蓋大部份，只留下中間區域，是為窗櫺的基色。

至於牆的顏色該如何適當地表達，這問題著實讓畫家費盡一番心思。多層油彩比單層油彩更能產生深沈、華麗的色感；尤其在本畫家中，底層色能透過透明的加光層，顯耀出光華。因此，本畫例畫家決定在牆上上四層；以創造出一片光澤亮麗的紅牆。

另外，畫面還顯示出房間裡有些微的暗淡燈光。畫家要將屋內物件投影表現在平坦的壁面上。這個影子將使觀者不禁好奇地想知道，究竟那是什麼東西的投影呢？房間裡還有什麼其他的擺設嗎？屋內的光源和窗外一片燈火輝煌的市景，兩者相互呼應，形成對比。

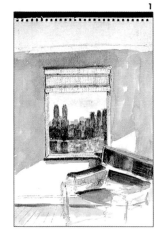

一、這幅具有內外空間感的紐約市景是由多種媒體應用組合而完成的。窗戶是從雜誌上剪下來的，而紐約市夜景則是畫家寀多相片之一。椅子則取材自畫室裡的擺設。為了使畫面的色度能夠協調，畫家先以單彩大致描繪出畫面輪廓。在窗戶與市景之間，必需清楚地分隔出兩者間的距離。避免使人誤以為那是幅掛在牆壁上的風景畫。

準備材料：小型畫布24吋×18吋(60cm×45cm)；5號、9號、14號平筆各一枝，3號、6號圓筆各一枝；石墨鉛筆、錫箔調色盤、松節油、布塊。

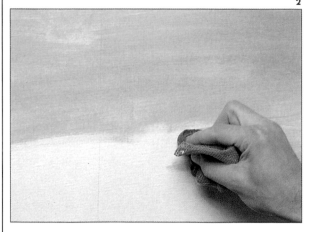

二、首先，混合鎘紅與鈦白兩色，稀釋後塗滿整個畫面。記得要多調些，因畫面極廣，再用布塊沾之塗於畫布上，深入紋理。使用布乾部份拭散顏料。要等這層油彩乾了之後才能上其他的顏色。

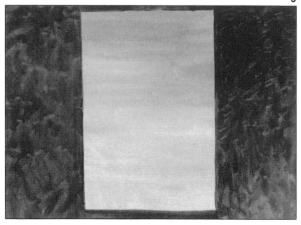

三、窗戶的形狀事先以鉛筆描繪打底。接著，混合鎘紅及些許白顏料，稀釋後用大型14號平筆沾之塗繪於〝窗子〞外圍部份。以不規則的點畫筆觸進行；不用擔心窗口邊緣部份直線是否因畫彩塗繪而變形，在稍後即會作修補。

四、窗外景致由下部開始著筆。畫家使用深色調描繪出前景中的水域部份（中央公園裡的小湖）。同樣使用點繪畫法以表現水面漣漪的感覺。

五、現在，處理上面天空、中央公園及建築物等部份。首先從先天空開始，用前述的１４號平筆混調白、群青及佩恩灰三色，以擦畫法應用在粉紅色底層上。利用畫筆扁平處擦繪畫面，以造成片斷的感覺。愈近地平面處則加重白色的份量，愈往上則顏色愈深暗。

七、初期階段的畫面已大致完成。所有的補充畫面及水中建築物的倒影亦已差不多成形。從不連續的油彩面中透出淡淡的粉紅底色，使畫面產生光彩輝煌的效果。作畫至此，稍作休息等候畫面的油彩乾燥。

**4**

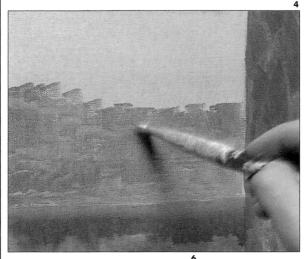

**5**

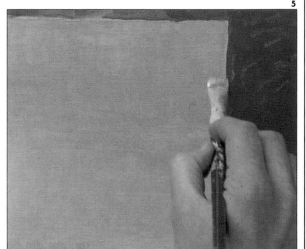

**6**

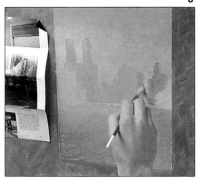

**7**

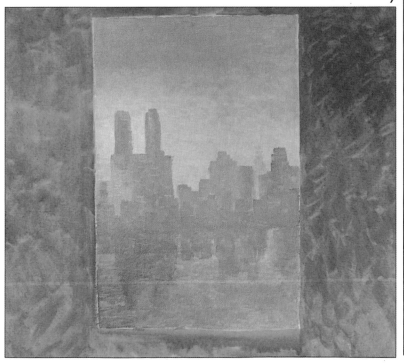

六、平筆的形狀極有利於畫物的描繪，幾乎是一筆即可成形。接下來，畫家將加入新的畫體－自雜誌上取材的照片以遮蔽膠帶黏貼於畫面上。然而，照片只是供參考用而已，在作畫的過程中，畫家還會陸續加入其創作靈感。

## 深度色澤的創造／紐約一景

八、現在，於紅牆上添加一層純鎘紅色彩。像這樣重覆加上的彩面使得色澤更具深度。所使用的畫筆為9號平筆，其硬質畫毛會在畫面上留下筆痕。窗沿部份，以鎘紅、白及鉻黃三色混合後塗繪。

九、而另一部份窗沿因有光線直射，所以用色較淡。平筆形狀剛好可以一筆畫出窄小的窗沿。在此，你會驚異地發現，層層紅彩的重疊效果竟能創造出深層色澤的力量。

十、窗頂上捲簾的多層色度是由生褐、土黃及白色三種顏料調和產生，同樣也是利用平筆的寬面上色。完成之後，等它乾燥。

十一、在紅牆上，畫家又加上一層深調的透明色（熟褐加西洋紅）。這層深色調以加光方式填平原來的色層，其筆觸仍帶點不規則且施筆力保持輕柔。為了修直窗沿部份，事先在上面貼一道遮蔽膠帶再上牆的顏色。

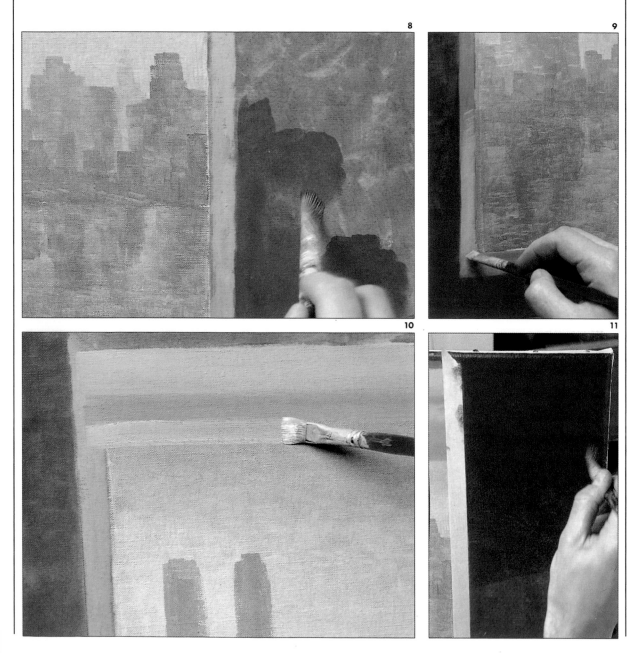

十二、接著,用細筆沾白色顏料在建築物上點出閃爍的燈光。

十三、在畫面角落處添加一張椅子使整體陳設更為生動。它使得窗戶與牆產生後移的效果。所以當椅子完成之後,房間裡外空間感便油然而生,就好像我們人站在房間窗戶旁向外眺望紐約市景一般。但,在此之前,畫面仍顯得不夠清晰,由於椅子的暗色調(熟褐、群青、佩恩灰及白色混合)與其陰影是同樣的。

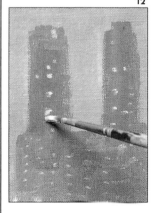

12

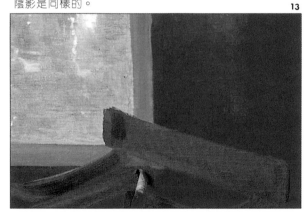

13

鈦白色
佩恩灰
鈷藍色
西洋紅
鎘紅色
群青色
鉻黃色
翠綠色

14

十四、在最後的潤飾步驟中,畫家將時間花在修整畫面線條上。在窗沿內側邊緣實為屋外部份畫上一道藍綠色的線條修飾,另外在左右兩側的內沿(實為屋外)亦以同樣的色彩描繪出線條。窗檻的陰影處亦接續添上。最後處理椅子的部份。結果,整體畫面的強烈與凝重的色彩深深地吸引住觀者的視線。當畫完成之後,原先第一層粉紅色層在窗框中透過層層油彩顯耀出光芒。

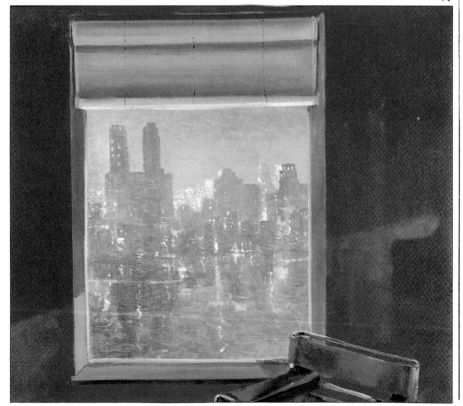

# 錯視畫法
## 深度色澤的創造

　　所謂錯視畫，乃是利用視線錯覺使人將畫作視為真實景像的一種技法，即本畫案所要示範的效果。畫家在腦海中想像一張折後攤開的海灘畫被用膠帶貼在畫布上；那是個悠閒的渡假沙灘，其上一字排開的遮陽傘或撐或閉地立於烈陽下。這是一種以畫面模仿畫面的特殊繪畫技法。畫家將心所神往的渡假聖地景像在心底逐漸成形定案，雖然眼睛看不到美景實體，但在他腦海中已然有了腹案如幻似夢的美麗海灘風景畫；就好像是從旅遊雜誌廣告中剪取下來的圖片一樣。讓我們來看看這位畫家如何讓虛幻的想像鮮明地呈現在畫布上。

　　首先是沙灘的景像，畫家為了要塑造紙張的平面空間感，便使用布塊沾稀釋過的油彩塗繪畫面。不過，在上色前先使用遮蔽膠帶在畫布上貼出一個長方形，只要學好本畫例貼膠帶的應用方法，一定可以讓你的技術增進不少。當海灘的景緻描繪完畢之後，要接著描繪出紙張的縐折痕跡，使其看起來就像是一張真的被折過攤開貼在畫板上的畫紙。完成圖所呈現的沙灘景色與折皺痕跡會令觀者不由得認為那是張折過的紙張。

　　如果加上的陰影線很明顯的話，就更能突顯這張簡明的沙灘畫其真實性。或者，也可以選擇性地縮小這幅錯視畫的範圍。比方說，在這張充滿〝縐痕〞的畫紙下方簽上你的大名。

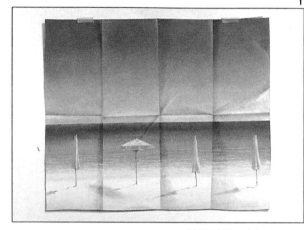

**1**

　　一、這張折後攤開的沙灘風景畫完全出自於畫家憑空想像。作畫程序是先描繪出這片陽光普照的沙灘，再添上一道道的紙折痕跡。

**準備材料**：畫板３０吋×２０吋（75cm×50cm）；5號、6號平筆各一枝，3號圓筆；錫箔調色盤；石油溶劑油；多用途布塊；遮蔽膠帶1／2吋（12mm）；一張白紙。

**2**

**3**

　　二、首先在畫布上用尺和鉛筆畫出一個長方形。接著，張白紙疊出折痕貼在畫架上，讓畫家可依其折痕加於待會完成的沙灘畫上。沿著畫出的長方形線條貼上膠帶，以框定畫面。

　　三、膠帶需黏貼緊密，才不會使油彩滲入其中沾污其它部位，使邊緣的油彩面呈筆直形狀，且色調均勻。在黏貼膠帶時，要略施壓撫平膠帶面，使其不產生縐折。

4

四、現在,用布塊沾些稀釋過的混顏料以食指在畫面上施以漬染畫法,塗上一層薄面且具水性的油彩。以畫圓的前進方向將油彩透於畫布紋理中,再以布乾部份將油彩拭散整個畫面。油彩彩度層層而降,自天空至海天一線處逐漸變淡。每一層油彩皆與上一層油彩稍微相互混色。

5

7

6

8

五、同樣的漬染法應用於海面的描繪。最上一層使用群青與鈷藍相混並稀釋過的顏色,到近海岸的部份則加些翠綠色混合應用。塗沫油彩時常會突出於兩邊畫布,但有了膠帶的阻隔,便可放心作畫。

六、海面的水平線原先是用手持布擦拭出來的,但似乎不夠平直。因此畫家便決定藉助膠帶的平直邊表現出水平海面。輕輕地將膠帶貼於海面稍上的地方,如此再添繪色彩即可達到很好的效果。

七、接下來,用布塊沾些顏料擦拭於海面與膠帶上。保持布面乾燥,如此一來,上色時才不會將油彩滲入膠帶底下。而且,愈近海天一線處的海色愈深,因此可藉機塗深顏色。

八、畫好了之後,輕輕地將膠帶撕掉,一條清晰,明顯的海平面赫然出現眼前,而海面上的淡淡一層天色仍完整地保留住。不過,在進行這個方法之前得先確定底層油彩是否已乾。

九、現在終於可以看出水平線變得又直又齊了。接下來，畫家仍繼續應用漬染法以熟褐與檸檬黃稀釋混合之後進行沙灘部份的描繪。

十、接下來，拿一塊乾淨的布沾石油溶劑油，以指尖刮擦油彩，使畫布的白底顯露出來。利用這種方法，〝畫〞出立於前景中的四個遮陽傘。

十一、往後站，欣賞利用布塊所〝畫〞出來的效果（到目前為止都還未曾使用過畫筆）。天空的色彩光滑平坦，且具漸層效果，底層白光透滲而出，畫面呈現一片鮮明的色彩。愈往前景推進，色彩也愈明顯具體，如淺灘裡的沙地。

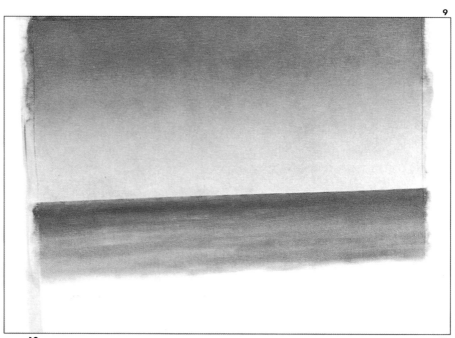

9

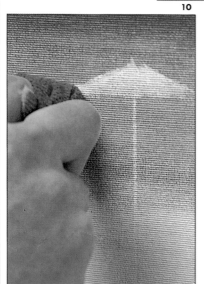

10

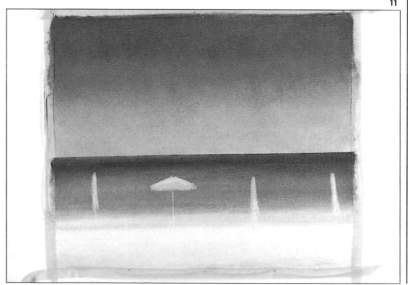

11

十二、接著，拿起畫筆描繪陽傘的陰影部份，以乾彩塗繪映照在沙灘上的部份。留意到先前使用布塊擦拭過的局部範圍剛好形成陽傘布的質地。

十三、再做陽傘的陰影補飾工作，調合白、熟褐及群青三色用細圓筆應用於上。至於傘柄部份，則再加入生褚色混合後以細圓筆描繪。然而，直至目前為止，筆觸尚不完全很明顯，用色也僅止於清淡而己。

十四、迷人的海灘景致已大功告成。畫家未曾營造出任何立體感，畢竟它只是畫中畫罷了。他並不求逼真立體，只是盡力想詮釋出一處令人流連忘返的渡假天堂。

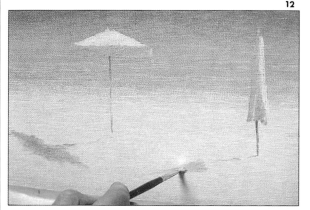

12

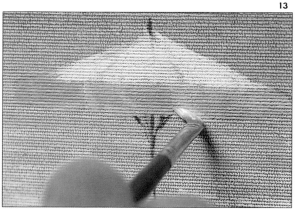

13

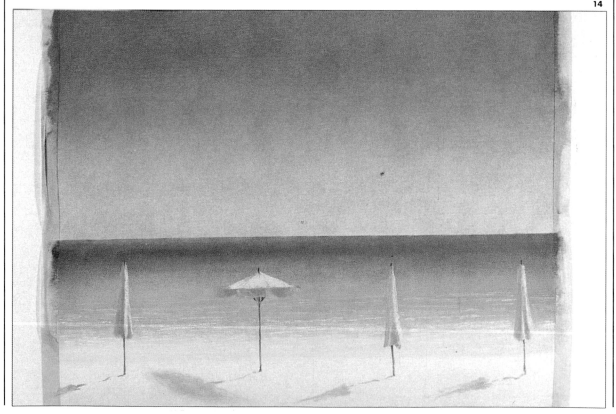

14

129

## 深度色澤的創造／錯視畫法

十五、隔一夜之後，待海灘畫油彩已乾，便可以開始著手處理折痕的部份。和前面的步驟一樣，遮蔽膠帶輕輕地貼上。上陰影色時必需與其背景色相同，只是稍微稀釋過。記住不能稀釋過量，畫毛要很乾燥。每一色區的處理方式皆相同，筆觸以水平方向前後擦塗，直到色調變得均勻爲止。

十六、撕掉膠帶的方式和前面一樣。因折痕涵蓋多種色相，因此當膠帶拿掉後，可看出折痕陰影由藍至綠，最後變黃的一條垂直漸層色帶。

十七、至於水平方向的折痕陰影，則受折疊方式所影響而有些區域加藍，有些區域加白。畫家先用布擦出一道道白光。接著利用遮蔽膠帶與畫筆創造出陰影，分一節一節進行，參照畫加上的折紙痕進行描繪。

十八、接著作最後的潤筆。如直橫兩折痕間的交會處。並在每個區隔間描繪斜角方向的折痕，並應用石油溶劑油處理（油彩應半乾才容易處理）。在所有陰影皆處理完後，小心地將膠帶撕掉。

**15**

**16**

**17**

**18**

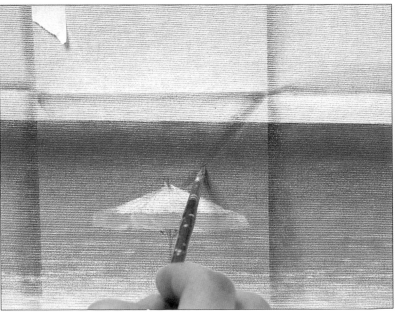

十九、接著，在這幅〝畫〞的〝下面〞塗上陰影，以產生立體於畫面的感覺。愈靠近〝畫〞的部份，陰影愈暗。混合佩恩灰與白色用2號貂毛圓筆塗繪陰影。加入一點點油脂潤滑顏料，使之方便塗繪於粗糙的畫布上，使畫布的紋理讓油彩填平。不過，這些紋理還是會使陰影的邊緣部份產生完美的朦朧的效果。

二十、最後，加上兩個黏貼的膠帶。更顯得這張〝折過的圖畫是被黏在畫布的感覺。混合白色與生褐色再經大量稀釋後加入油脂使其具光澤性。從畫面上方漸層繪入藍天部份。然後加入一點普魯士藍描繪陰影。

二十一、悠閒而恬靜的海灘綺旎風光藉由紙張折痕的效果展現出令人迷惑的視覺感覺。這位畫家功地將他的原始構想做完整的呈現，即一處如天堂般的勝地可以偶爾折起收藏於腦海中，偶爾攤開欣賞享受。這幅畫的幕後功臣除了應用多廣的遮蔽膠帶之外，畫架上那張充滿折痕的白紙亦提供許多作畫的靈感。

**19**

**20**

熟褐色　　生赭色

檸檬色　　生褐色

翠綠色　　群青色

普魯士藍　佩恩灰

**21**

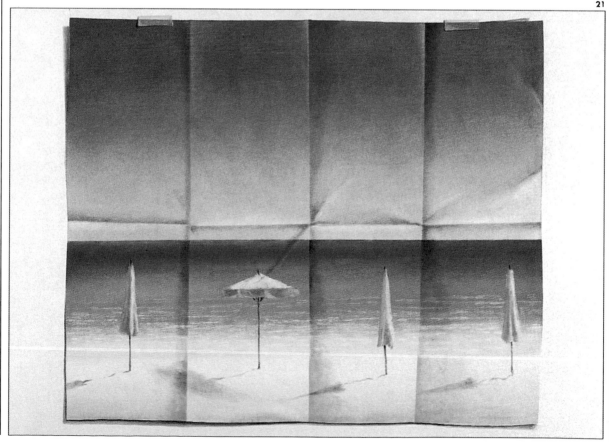

# 賽馬圖
## 深度色澤的創造

像這種俱戲劇效果的賽馬圖需要畫家盡可能發揮所有的創造力才能完美地將畫面做適度的表達。然而,這位畫家並不刻意經營馬匹的神韻及馬具的構造;反而將注意力集中在競賽本身的感覺與氣氛,亦即〝速度感〞才是本畫案的主要重點。

繪畫的畫面是靜止不動的,因此想要描繪動作的話可能就要費點功夫了。不過,畫家還是有辦法透過不同意象表現他所想詮釋的速度感。首先,便是從動作的描繪開始。如圖中所示,飛馳的馬群。第二點,因動作狀態而產生的效果,如疾風中飄揚的馬鬃毛。第三點,從照片中可以看出,某些部份動作因速度極快而產生模糊的影像。為達到這個目的,畫家拿前幾個畫例提到過的漬染畫法應用在本畫案中。模糊的影像與流暢的筆法均可詳實地表現出度感。

當然,用手指隔著布塊作畫總是無法將複雜的細節部份完整地描繪出,因此畫家只好以寫意的筆法進行此畫案。首先,用中調色彩大致薄塗勾勒出輪廓,然後在陰影部份加上重疊色,最後用沾過松節油的布拭去部份油彩以成高光。

畫家利用高亮度上色技法產生十分戲劇性的效果。即在色調十分淡薄的人群中,依然用上紅色;促使觀者的視線躍動於畫面中。不過,當馬眼罩及騎師帽子被應用於以紅、黃兩種原色之後,它們又會將視線引回畫面之上。

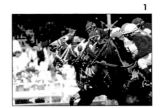

一、本畫案的圖例是來自一張關於馬賽的印刷照片,畫家將之釘於畫架上以便作畫時觀察參考。本畫案絕大部份的畫面都是利用廚房網狀抹布進行塗繪的,亦即本畫面油彩是擦上去而少用筆描繪。

準備材料:畫布40吋×30吋(100cm×75cm);9號平筆、多用途廚房用網狀抹布、木質調色板、直尺、松節油。

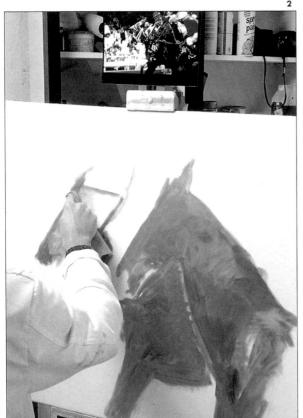

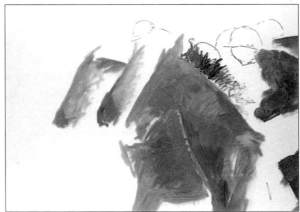

二、首先,將熱赭、熱褐,西洋紅及松節油充分調和後用抹布大塊而迅速地塗繪出馬匹的主要輪廓。

三、幾分鐘之後,完成大致的構圖,呈現出略具動感的畫面,用9號平筆勾勒出馬師的頭型與帽子,並畫出馬頸上的鬃毛。同樣地,用銀亮的鎘紅色塗繪在馬師身上。在此階段,類似的構圖小細節為整個畫面結構埋下一個很好的伏筆。

四、接下來處理背景顏色，混合群青、西洋紅及熟褐三色形成豐富的色彩，使用布塊塗繪。利用布塊在調色板上混調油彩，並不經稀釋，然後布塊沾些松節油將混合的油彩拭散於畫布上。上彩過幾層之後，漸顯出深度色澤，接著延伸下來的部份油彩漸層稀釋，有些色層甚至加進白色顏料。

五、仍將重點擺背景的處理。畫家分別以熟褐、普魯士藍及鈦白色的點彩面表觀眾席上萬頭鑽動的情景。接下來，用乾淨的布面沾些松節油，拭去部份油彩表現人臉與高光處。用相同布塊塗彩、拭彩，在變換使用時動作應輕快俐落。

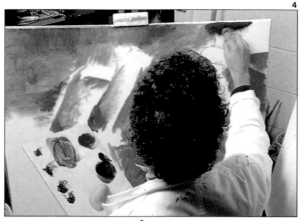

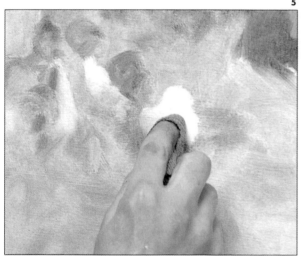

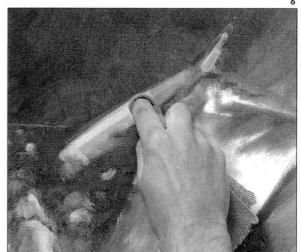

六、接下來應用抹布拭彩。在灰馬的頭部擦出一條白線，爲馬之鼻子。

七、背景差不多已完成了。以象牙黑混合土黃色描繪跑道。至於前景部份，畫家在第二位馬師頭上塗以銀亮的翠綠色，仍然應用布塊拭彩；另外在第一位著紅衣的馬師帽子及馬褲上塗陰影部份。

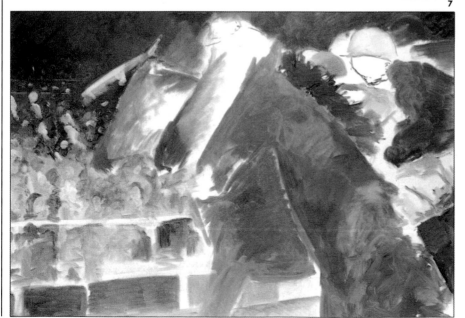

## 深度色澤的創造／賽馬圖

八、現在將注意力轉移
至馬匹身上。將熟褐與西洋
紅兩色相混後調出暗棕色塗
繪在棕馬身上的陰影部份。
第二匹馬的韁套以擦彩方式
呈現。在此，留意到馬師帽
子與馬眼罩是由原色塗繪的
。

九、接下來輪到前景的
馬師。以先前用過的暗棕調
混合色塗繪臉部，再以乾淨
布塊輕輕擦拭直到膚色呈現
出爲止。接著，暗棕調混合
色應用於紅衣上的陰影部份
；再調入些許佩恩灰塗繪馬
褲陰影。直至目前爲止，色
塊的區分仍不十分明確。最
後以象牙灰黑色塗繪馬靴，
即完成此一階段的工作。

**8**
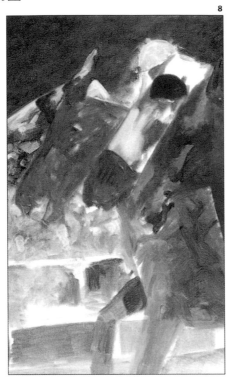

**9**
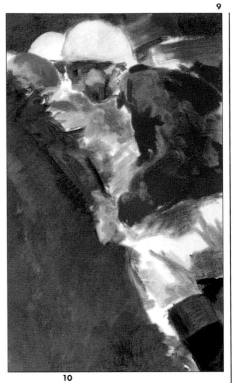

**10**
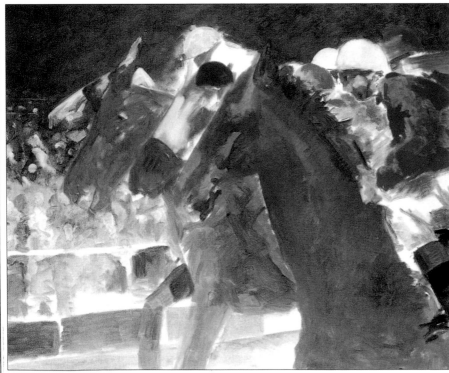

十、往後站評估目前的
情況，所有的畫形皆差不多
定位完畢。留意到後面幾位
馬師頭上的原色彩帽子及馬
匹的紅色眼罩，使視線深入
畫面背景中。

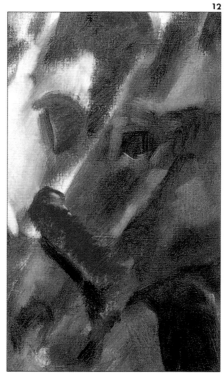

十一、現在,描繪細節部份。前景中,用西洋紅描繪羊皮鼻 ,以直向平行擦拭,產生毛茸茸的質感。

十二、以深調生褐顏料塗繪馬的臉部及陰影,包括鼻 下方、臉部線條及眼睛。至於眼圈下緣的高光處,以姆指指甲刮色表現。畫面上的深色陰影創造出三度立體空間感,其餘的馬匹應用方式亦相同。

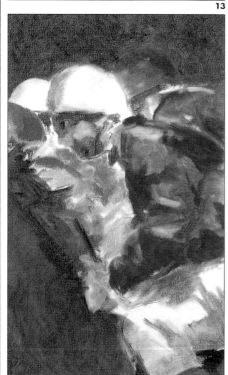

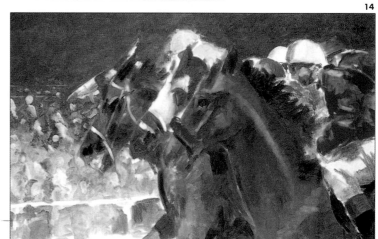

十三、在前景的馬師臉部作最後的修飾筆使呈現出臉型。用布塊輕拭紅衣上的陰影,緩和其色調;並加上幾點白色顏料顯現衣料的反光處。

十四、從遠處觀看,應用漬染的技法,呈現非常傑出的三度空間感。馬頸上的反白是利用布塊擦拭而成的。

135

## 深度色澤的創造／賽馬圖

十五、接下來處理馬鬃部份。進行此一部份需要更多的技巧，以布塊包住筆端描繪出馬銜環的形狀。注意，一定要用乾淨的布面擦拭。

十六、其次為馬韁繩的描繪，與前法相同只不過這一次改以手指包布。當擦掉油彩後，其線條感覺上較不那麼清晰，如此才能創造出精巧的三度空間感。拿一塊乾布拭彩成高光處。同時，注意到頰繩與韁繩部份以群青與熱褐混合色塗繪。

十七、以布塊靈巧地點出馬靴的光澤處，同時修飾出馬鞍與馬蹬的形狀。這些合宜的高光使整個畫面增添不少活力與動感。然而，仔細觀察，畫面整體效果仍嫌不夠清楚明快。

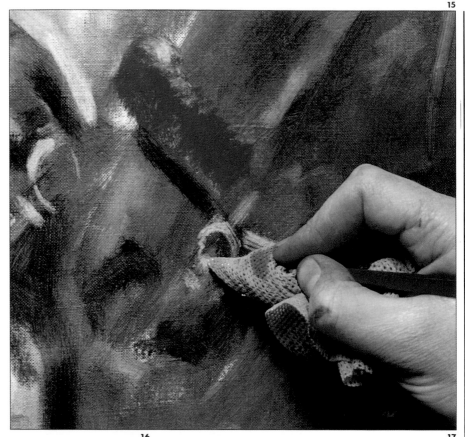

**18**

十八、最後,藉由直尺
的協助,用手指包住布塊擦
拭出一道平直的欄杆。

十九、完成後的畫作其
鮮明強烈的對比色彩使整個
畫面充滿戲劇性的強大張力
。同時,因漬染法的應用創
造出的模糊影像更成功地表
達出競賽的激烈氣氛。油彩
表層面極薄,且其塗色法亦
十分原始。不過,整個畫面
的成功之處在於它的直接表
現的手法,包括生動的畫面
及靠直覺下筆所產生出來的
效果。

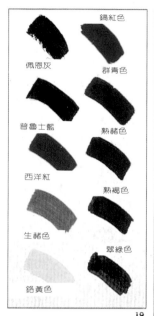

鍋紅色

佩恩灰

群青色

普魯士藍

熟赭色

西洋紅

熟褐色

生赭色

翠綠色

鉻黃色

**19**

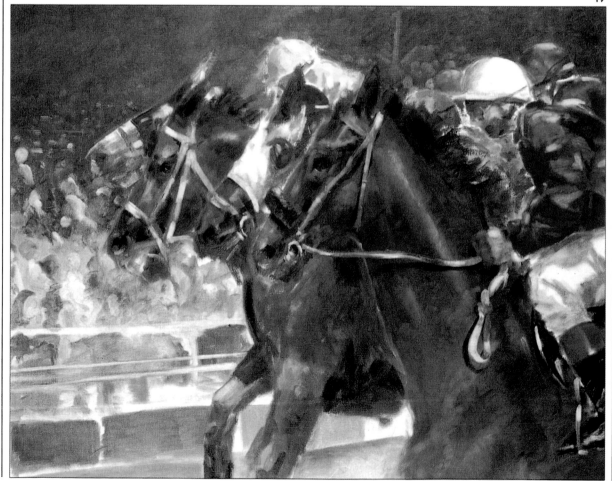

137

# 第九章

# 人像的描繪

對某些人來說，無疑地，人體畫像令他們不禁望而生怯。由於人體畫像所涉及的繪畫技巧層面甚廣，除了基礎的繪畫技術之外，還包括了對人體解剖學的認知，如何塑型微妙的人體結構，皮膚色調的處理等等。不過，和其他畫類一樣，只要你秉持著信心與毅力提筆作畫，那麼你便成功一半了。很少有畫作初次完成即為完美無瑕的，除非畫者自認為很滿意。然而，唯有不斷地自我要求與自我批評才能促使你的畫技日益精進。如此一來，便會漸漸地進步；總有一天你會發現到令自己很滿意的地方，即使只是畫作的一小部份。

不消說，如欲更深入人體繪畫的美妙地，就必需仔細研究人體解剖組織。不過，如果畫家本身即是畫中人物，那麼這道手續即可簡化許多了。

在本章中的三個畫例，第一個是從遠處觀看人體並使其為構圖的一部份。第二個則是描繪裸體人像，畫中人物為整個構圖的焦點。在第三幅畫中，以特寫方式近繪某個特定人物，以捕捉其神韻與個性。

這些從種種不同角度觀察到的人體繪像，得需要多

種技巧的配合才能使畫作更為出色。因此，畫家嘗試以各種不同動態的人體進行描繪；並利用以大塊筆觸，簡化體型及以視覺混色等多元化技巧，在畫布上成功地傳達出人體的靈活靈現。

但，該如何開始描繪人體呢？很簡單，照片、雜誌或真人臨摹皆可從中反覆練習，得到體會。漸漸地，就能夠畫出自然而生動的人像。當開始上彩時，先塗以大塊彩，再慢慢做修飾。你將可以在裸體人像的示範畫例中看到這種應用的方法；畫家先以他的感覺組織架構，再細細斟酌的推敲之後，再作修正，潤飾，使畫中人物更顯其光華。

油畫的進行是一種享樂；你可以隨時做修正而擔心畫面會污損。但即使如此，你還是要懂得見好就收，適可而止。沒有比過份修飾而修飾而污損一幅好作品更令人懊惱的事了。尤其油畫的特色在於，它可以讓你隨時停下筆，稍作觀察後再行修補；因此，待隔天，或一個禮拜，甚至一個月，思緒經過沉澱之後再以嶄新的心情繼續這一場繪畫之旅。

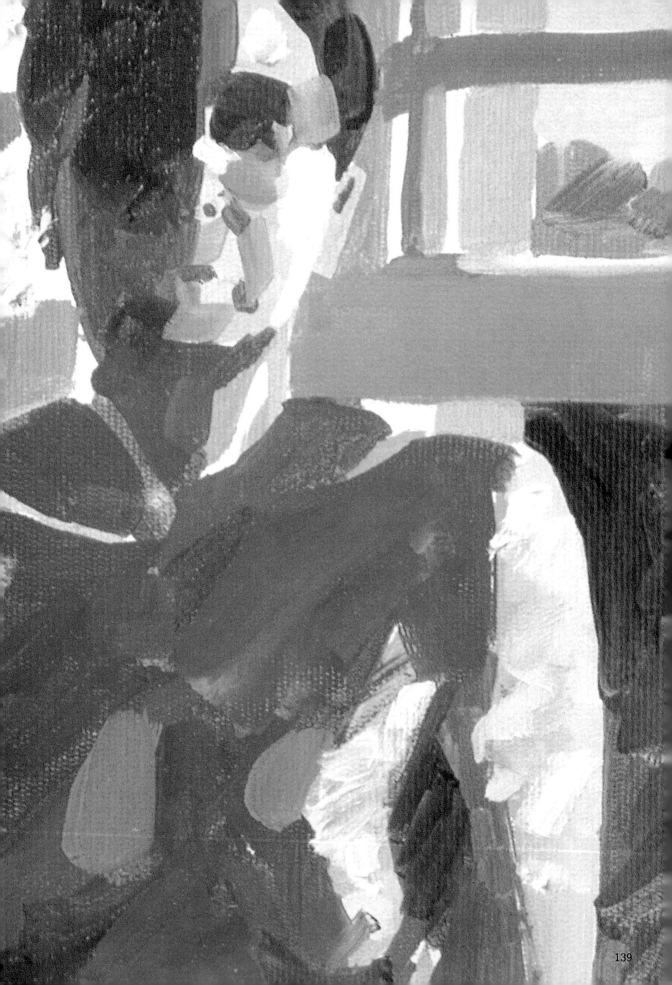

139

# 泳池中的愛麗絲
## 人像的描繪

　　畫家在進行本畫案的時候，是憑藉著心的作用循序漸進完成的；不可否認的，這樣的方式勢必會減低人體塑造形及皮膚色調處理等方面的細微性。

　　整個作畫的過程中，畫家極力避免作細節處的描繪。而保持鬆散大塊的筆調。亦即所應用的色彩都是經過稀釋的，且從暗到淡調作處理。接著，再其上塗一層較厚，稀釋量較少的油彩。雖然如此，這些油彩層還是很薄淡的。上彩時使用1/4吋(6mm)畫筆進行塗繪，而且筆觸依舊是鬆散而全面性的。

　　類似簡化物體的畫法，畫家將其應用於水波的畫面。基於構圖的考量因素，在大人上方水域較前景的水域顏色深些，兩者之間的分隔剛好是其伸展雙臂所形成的線條。而泳者位於水面下的片斷身影及水影適切地表現出畫面的動感。你將會發現到畫家在水面上將倒影描繪出而不是以透明的顏彩帶過。

　　畫家在處理皮膚色調上有多重選擇，且彈性極大。先在調色板上混合出幾種色調，然後再或增或減油彩以做修正。因此，畫家手上的畫筆會不時地遊移於調色板上，這裡沾點黃色，那裡沾點藍色等等。像這樣流利地調色手法是需要許多經驗累積而來的。但若是憑直覺感受直接用色的話，也要儘量符合畫面的需要。畢竟，預設意象的顏色差異是可隨時作修正的，不管是利用擦畫、疊色等方法皆可，因為現在你已經學到很多種技法了。

　　一、這幅田女在泳池戲水的照片，畫家將利用其高度對比色及亮彩調以大筆揮灑的畫風呈現。千萬不要讓複雜的水波紋給嚇到了。事實上，你大可以簡化的手法描繪這群形態有趣的立體波紋，如此一來作起畫便輕鬆愉快多了。

　　準備材料：將硬紙板裁成12吋×14吋(30cm×35.5cm)，平滑面上四層丙烯酸石膏底漆；附腳架的白色麗光板面調色板；1／4吋(6mm)平筆一枝；松節油；布塊；看幻燈片用的小型取景機。

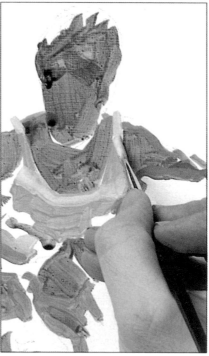

　　二、先用石墨鉛筆大致勾勒出輪廓及色調區域。接著，混合熟赭與佩恩灰兩色稀釋後大塊塗於暗膚色區（及水面上的倒影）。上這層底色時，筆觸要輕快俐落，將色調迴異的區域作明顯的區分。使用1／4吋(6mm)平筆進行描繪的工作（全面性的塗繪），或許用它描繪圖案會稍嫌太大，不過它所創造出的大色塊卻是此階段所需要的。

　　三、在上述的混合色中加入鍋紅、鈷藍及少許白色形成粉紅色調，將之塗於原本的深膚色上。接著以兩種黃彩色調描繪泳衣。

4
5

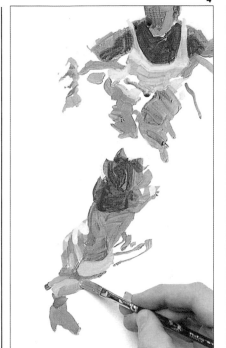

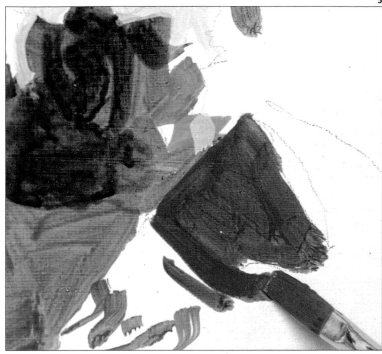

6

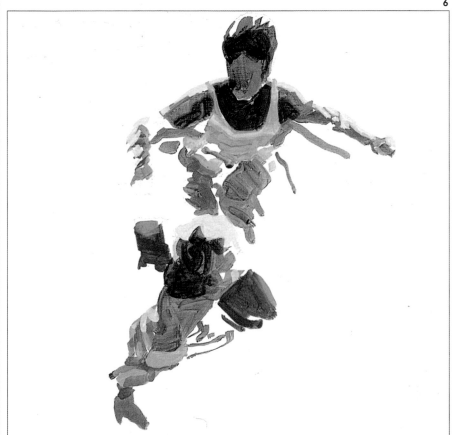

四、接下來為膚色的進一步修飾工作。以淡薄色層應用於高光及陰影處。水面下的身影以泳裝的黃彩混合些許佩恩灰應用。同時在調色板上混調出光亮處的色度。

五、在此，可看出明顯的筆觸。畫家以快速而俐落的手法四處點彩成形。接著塗繪小孩手臂上的浮圈。

六、往後站，兩個畫中人物的三度空間感已略具雛型。視線停留在大塊色彩上，感受出其漸進的色調感。

## 人像的描繪／泳池中的愛麗絲

七、接著塗繪背景的顏色。鈷藍與佩恩灰的混合色描繪水紋色較深處，混合彩稀釋過後即應用於上方水紋周圍的水域。稀釋過的油彩會因石膏本身的溝紋部份留住，部份洩流而下，不過它並不會滲透人體色彩中，反而從邊緣流下。至於下方水域，混合鈷藍、檸檬黃及白色以較厚彩層塗繪於小孩四周。以各種方向塗繪形成波動的水面。現在，等候這片油彩乾燥。

八、從取景機中窺視幻燈片，好使畫家能對照實景進行畫作。幻燈片的色彩及解析度比照片的效果來得精良。只不過使用這種取景法得經過一段時間練習才能運用得恰到好處；然而和照片一樣，它也是經過沖印而來的。

九、在畫面上半部加上一層藍灰調，應用於高光周圍。接下來，更一進步地描繪人體形狀，用更濃密的色彩描繪膚色。只消應用大塊彩色，不必做細節的描寫。

十、為了突顯暗調的漣漪水紋，混合佩恩灰、天藍色及檸檬黃，以寫意的手法進行塗繪。然後再加入白色形成淡彩調將暗色調圈圍住。留意到臉部表情是利用淡彩調點繪上去的。

7

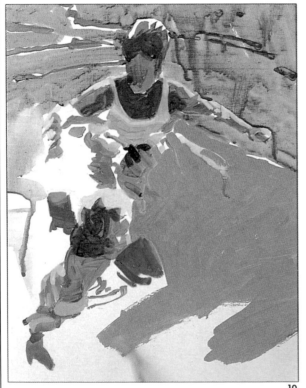

8

9

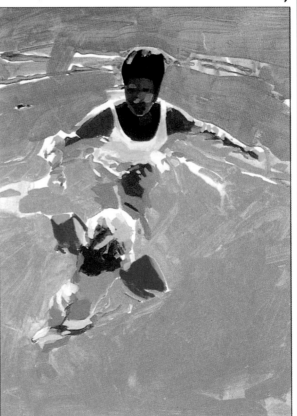

10

11

十二、在清澈的藍色水
域下方加上部份灰色彩使兩
人之間形成協調一致的感覺
。幼兒雙臂的浮圈兩側點點
白色水花更達到動作產生的
效果。此時可以看出這個小
孩正奮力踢水，雙手亦在水
底揮動著。從遠處觀察，畫
彩的感覺仍是片斷，不連續
的；然而，在畫家的巧妙安
排下，其豐富的動感彌補了
視覺上的不足。

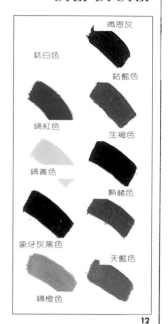

佩恩灰

鈦白色

鈷藍色

鎘紅色

生褐色

鎘黃色

熟赭色

象牙灰黑色

天藍色

鎘橙色

12

十一、最後，用手指尖
沾純白顏料點出粼粼波光。
在此階段，石膏的凹溝紋理
更助使畫面的質感變得生動
。

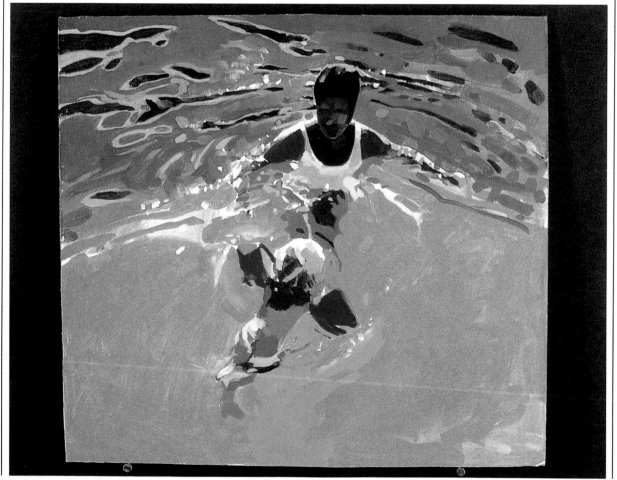

143

# 裸體人像
## 人像的描繪

在本裸體人像畫例中所使用的顏色要愈純淨愈好，油彩直接從軟管中擠出塗繪，這樣一來所呈現的色調才會顯得鮮麗、和諧。從遠處看，黃、紅兩色經視覺調和之後塑造出柔美、溫質的女性裸體。

同樣的暖調彩亦可適切地補捉住日照的暈黃效果。畫例的模特兒雖位處逆光，但自左後方直射而來的強光映照在肌膚上形成明暗兩種強烈對比的色調。

畫家首先佈局陰影暗處，然後再以未稀釋過的油彩塗繪身體其他部位的曲線輪廓。每一個階段完成之後，往後站，評量畫面的效果並作適度的修正。為了配合這種大塊筆觸的作畫程序並達到透視畫面的效果，你可以從鏡中觀察被畫者作畫。這樣的方式讓你一眼即可感受到其距離感，而不用常常後退數步觀察畫體的視覺混色效果。

同時，留意到模特兒背後的暗影以呆板的暗色調處理，其目的在於與活生生的人體明顯地區隔開。這樣的畫技效果使觀者的注意力放在主題上，並讓主題真實呈現。

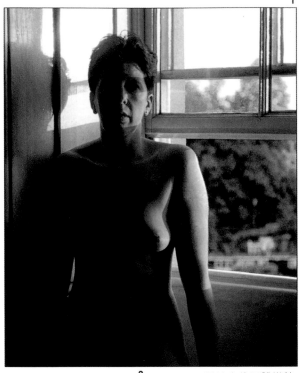

1

2

一、照片中的裸體模特兒身處逆光位置，強烈的太陽光自左後方直射而下，映照在模特兒左半部身上。在本畫案中，畫家以大塊色彩作描繪，並多使用原色，讓視覺負責混色的工作。

**準備材料**：畫板１２吋×18吋（30cm×45cm）；1／4吋（6mm）平筆；石墨鉛筆，附有腳架的白色麗光板面調色板、松節油、布塊。

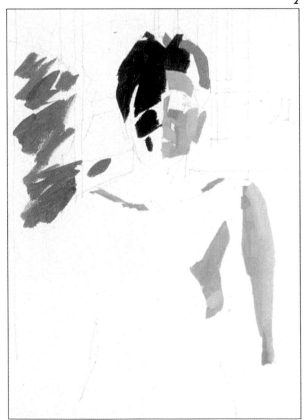

二、仔細地勾勒出整個構圖畫面，但不區分出色調。為了產生對比色調，畫家先在頭髮及窗檯最暗的色調塗繪出，然後將淡色調應用於膚色亮光處，即臉部與鎖骨部份。以鎘紅、鎘橙、鎘黃及白色混合使用。

三、繼續營造構圖的基礎。以濕畫法俐落地勾勒出臉部線條。當背景的窗沿處理好了之後，以相同的顏色應用於頸、胸及腿。另外在鎖骨及左臂下方各加上一道紅彩。

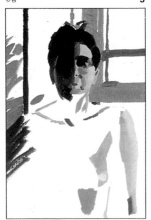

3

四、在此,於臉部作細微的描繪。左眼上的暗影是窗沿支架受日照投射的結果。而亮處則以膚色為底再加高光而成形。至於她右半邊的臉,同樣以膚色為底,用象牙灰黑色作修飾,善加利用筆觸以塑造出面部的形狀。

五、和面部陰影的處理方式相同,以同樣的暗色塗繪在頸、右手、胸及左眼的陰影區。另外,值得注意的地方是,左臂下方因窗邊陰影投射而呈另一種暗調。而窗外的天色與樹影皆以粗略的筆法帶過,但筆觸仍要保持生動的感覺。

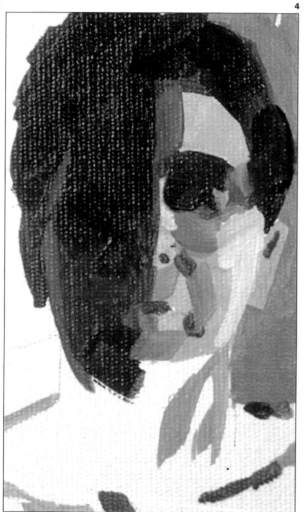

4

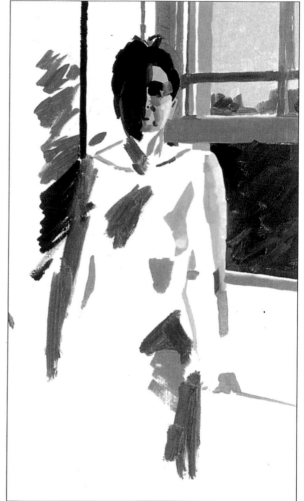

5

六、當主要畫題俱已成形之後，畫家開始著手軀幹的描繪。將調色板上的油彩相互混合（白色與佩恩灰除外），以大塊色彩顯現出強而有力的筆觸。記住色塊要保持純淨、清晰，勿與畫布上的紅、棕色調相暈染。筆觸沿身體曲線進行。

七、在加入幾道光澤之後，退至遠處觀察評量目前的進度。身體上半暗調的陰影處理得相當完美。從遠處看去，視覺將這些色塊相混一起，產生柔和的漸進色調。

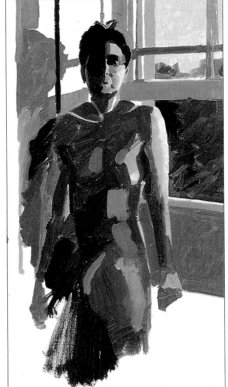

八、直接將檸檬黃油彩自軟管擠在窗戶玻璃上，其光澤亮麗的色彩正好用來顯現點點絢爛的太陽光。

九、以滑潤的厚油彩層描繪軀幹部份。參閱第六章的溼畫法，畫家應用此法將新彩塗於舊彩層上，毫不費力地使兩色充份地融合相混。因此，將鎬紅與西洋紅相調合後，在底層棕色調上塗繪應用。

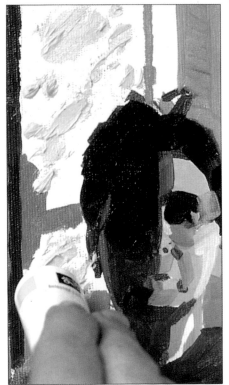

十、往後站，留意到鎘黃油彩以溼畫法應用於整個身體上，並與底層棕色相互影響；包括臉龐、手臂、胸部、大腿、胸腹部，甚至頸骨底部的亮光點。這一道道純黃色彩和紅彩一樣都不會與其它顏色相互溶合。

十一、爲了營造出更深邃的畫面效果，使用未經稀釋的油彩是很好的方法。當然，紅彩與黃彩或多或少會爲底層棕彩所吸引，但它們所呈現的暖色強烈色調成功地補捉住光線本身的溫度與張力感。

**10**

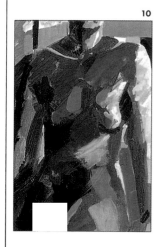

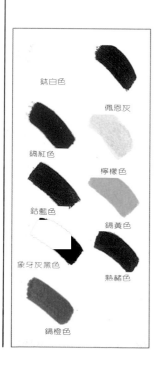

鈦白色

佩恩灰

鎘紅色

檸檬色

鈷藍色

鎘黃色

象牙灰黑色

熟褚色

鎘橙色

**11**

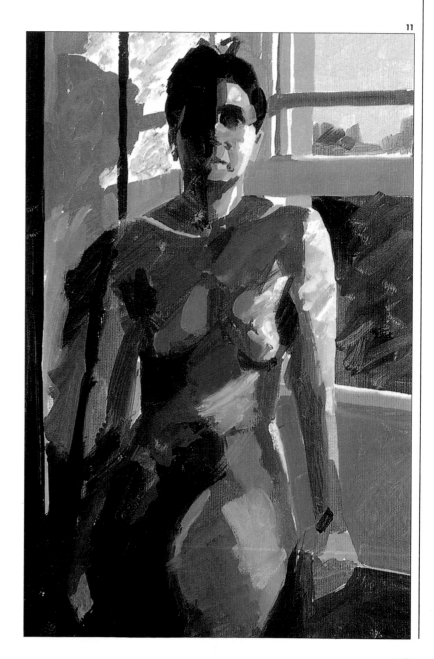

# 自由車騎士
## 人像的描繪

和所有畫體一樣，人像的描繪手法有許多方式。如何達到最好的效果，完全視模特兒的肢體語言是否適合畫作的主題。另外，人物的個性是否完全集中於臉部的表情？還是身上的衣飾及隨身物才是構成傳神人物畫像最重要的因素呢？在此，畫家決定將注意力放在人物的頭部及上半身，塑造出一個熱愛自由車的業餘好手。光是他的Ｔ恤、帽子和各處的陰影便已足夠表現出其性格特徵。

雖然這位畫家已十分熟稔作畫題材，但他還是製作了多張幻燈片以供參考。在這個階段，以素描打底亦是很好的方法。一步步描繪探索人物臉型，使畫者更熟悉被畫者的一切。本畫案中，畫家選擇臨摹幻燈片的方式，並將之沖印成大幅畫面。或許放大後的畫面在顏色及線條上不再那麼清晰明顯，但畫家還是可以隨時拿起幻燈片觀看參考。

畫家應用方格描法將沖印出的畫面意象移轉至畫布上。此法可使物體輪廓、比例精準而鉅細靡遺地呈現在畫布上。在描繪完畢輪廓之後，畫家開始以有系統的一貫手法進行主題的呈現，如第60－65頁的辣椒與檸檬的繪法。小局部的畫面以細膩的筆法處理，通常由暗調底漸漸加層至淡調，即高光部份。很快地，整體效果便出來了，如果必要的話，可以降低畫面亮度，使其看起柔和順眼。

雖然有幻燈片與其沖印畫面兩者輔助作畫，但畫者本身的作畫經驗及對於人體解剖學的概念，均有助於畫題的描繪。這些無形或具體的參考資料讓畫者能將照片上的意象，生動鮮明地呈現於畫布上。

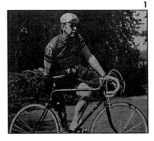

**準備材料：**10盎司（285公克）繃好並塗底的白色棉質細帆畫布；1／4吋（6mm)畫筆，14號平筆，3號圓筆各一枝；附有腳架的白色麗光板鑲面調色板、石墨鉛筆、透明醋酸膠片、石油溶劑油、布塊。

一、人像的描繪對畫家而言是一項極大的挑戰。然而，欲創造出成功的畫作是沒有任何的秘訣的，因它所牽涉的因素範圍甚廣。首先，便是神韻的捕捉。畫家為畫題拍攝多張不同角度的照片，從中抉選出欲臨摹的一張。燦爛的日光將畫面色彩產生曬白效果。可以從幻燈片放大沖印出的畫面的模糊線條明顯地看出。不過，像這樣模糊的線條有時能幫助我們簡化意像。

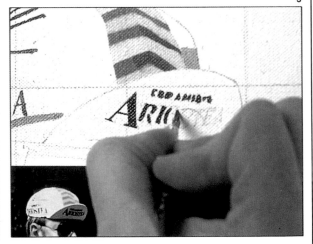

二、許多畫家在上彩之前都會仔細地描繪出畫題草圖。如此一來，畫題的形態及個性才會傳神。欲將草圖或照片景像之大小比例完整表現在畫布上，可以應用示範圖上的方格描法。在透明的醋酸膠片上畫長寬間隔皆1／2吋(1cm)的方格塊，置於照片上方。在畫布上以石墨鉛筆繪出長寬間隔皆2吋(5cm)的方格塊。然後依格式比例將醋酸膠片框格中的人物形象，移轉至畫布的框格裡。逼真的圖像即刻產生。

三、畫中人物的衣飾描繪非常重要，如果想成功地傳達其神韻的話。帽沿向上翻揚的運動帽對於畫中人物的特性有畫龍點睛的效果，因此畫家在上面花了不少功夫。每處線條與圖形均細細地加以觀察並描繪。雖然在照片中帽子的印刷字體清晰明顯，但若靠近觀看則會發現畫家如何以輕描淡寫的手法表現它的真實感。畫家並

將圖片移至手的下方避免作畫時擦污畫面。

148

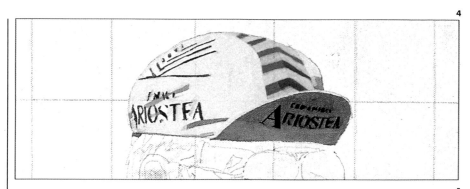

4

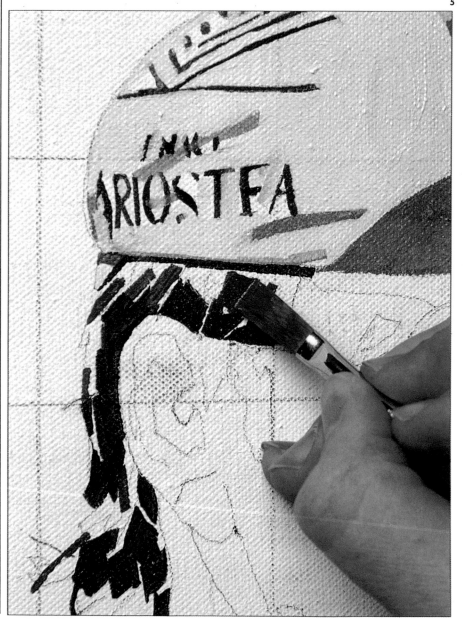

5

四、在此可看出精密的
描繪筆觸，帽子的形狀大致
完成。畫家只塗上薄薄的一
層色彩，油彩皆經過稀釋，
使之容易塗繪應用。下筆俐
落，避免產生浮動的感覺。
接著使用1/4吋(6mm)平筆
塗繪帽沿下方暗影處，用筆
尖部份小心切畫過印刷字體
。此一部份的用色乃是混合
象牙灰黑、鈷藍、土黃及白
色。至於帽身其他部位則在
混合色中加入白色調和後應
用塗繪。

五、接下來處理頭髮部
份。先用象牙灰黑色塊塗部
份頭髮，再將前述的混合色
彩中加入土黃色形成中調系
色彩塗繪其餘的頭髮。兩種
顏色勿混於一起，只有在
邊緣接合處稍稍重疊，切勿
過份漬染。

## 人像的描繪／騎士

六、在開始塗繪耳朵之前，先在頭髮加上亮色調，要小心地沿暗色調區描繪。完成後的畫面顯得乾淨、清爽。畫家雖參考圖片作畫，但他並未完全抄襲每個細節，只是將〝正確〞的形態表達出來罷了。這也就是為什麼畫家在正式作畫前要仔細研究畫題的主要原因。接著，耳朵的上色方式亦相同，

從暗調進行至淡調。可以看出中色調的橙、紅彩度極為強烈。這是因為人的耳朵常常會顯得紅潤，見圖2畫家的耳朵即可見一般。

七、接著，太陽鏡片以昏暗的象牙灰黑色調塗繪。鏡框及鏡架以筆尖處謹慎而仔細地描繪成形。

八、至於膚色色調，畫家將鎘紅、鎘橙、鉻黃、鈦白及鈷藍等色做應用，較暗色區加重鈷藍與鎘紅的比例，較淡色區則加重鉻黃及白色的份量。現在畫家要處理臉頰部份，先將主要的暗、淡色區描繪出來。先從暗影開始，某些暗影部份會與墨鏡顏色相疊而成一色。

九、加入幾筆生動的筆觸塑造鼻形。留意到大半的鼻面以淡色調處理，鼻樑處一道淡淡的亮光是為高光處。

6

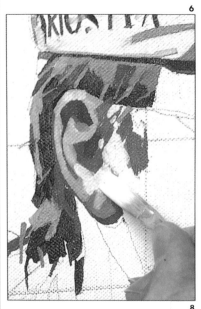

7

8

9

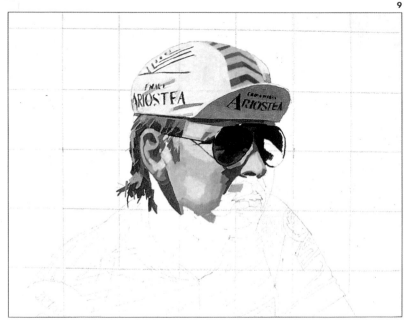

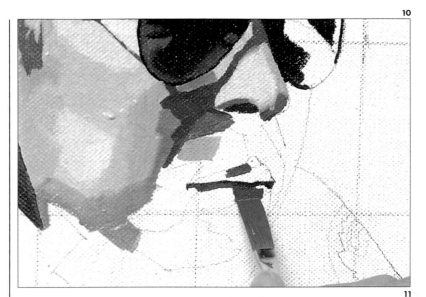

10

十、往後站，評估整個畫面，增補幾筆以修飾影象。雖然畫家是以塊彩方式拼湊出畫面，他還是會仔細審閱色塊間的契合度以促使人物更形逼真，進而活躍地呈現畫布上。

接下來處理線條分明的嘴唇部份。亦利用相同的手法，先塗繪暗色調部份，尤其在兩唇交合處是一道深凝的色調。然後再稍微減淡色調塗繪下唇中央部份。

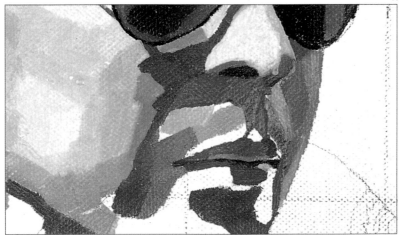

11

十一、現在，大致的色彩塊均已佈局成形，將應用於耳朵的紅橙色調塗繪在鼻尖處。並以同樣色彩從左頰、上唇至下巴以連續色帶呈現。

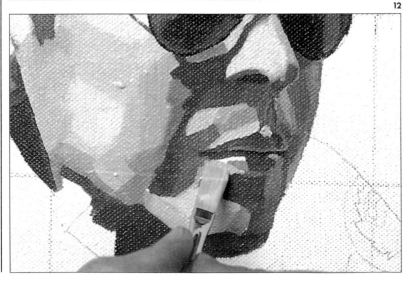

12

十二、以淡色調彩完成嘴唇及臉部下方的部份。現在，一張呈三度空間感的臉型已完成了。它不僅是張酷似真人的肖像，而且是幅傳神逼真的自由車騎士的肖像。

**13**

十三、強光照射到的部份線條變得較不清晰,且亦無色調漸層的效果。這些應用手法皆是畫家多次經驗累積之後形成的常試。使得畫面不論遠望或近觀效果都一樣。

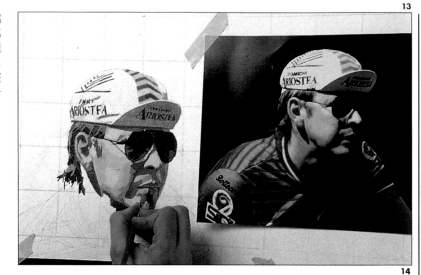

**14**

十四、應用俐落的筆觸細細描繪T恤上的紅色條紋。首先,上一層中色調的紅彩,稍後再加入較暗調的紅彩使色度不致於過份呆板。

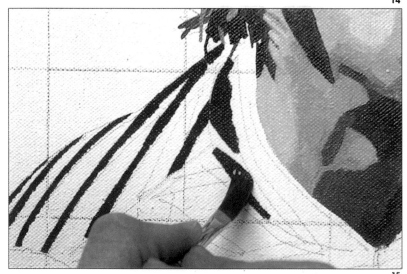

**15**

十五、接著,沿紅條紋塗繪綠色條紋。在此,兩種互補顏色產生極佳的互動效果。你可以看出這兩種飽和色彩會相互影響。而前面部份的紅色條紋較接近背部的紅色條紋在色度與線條上都要來得明顯而寬粗。

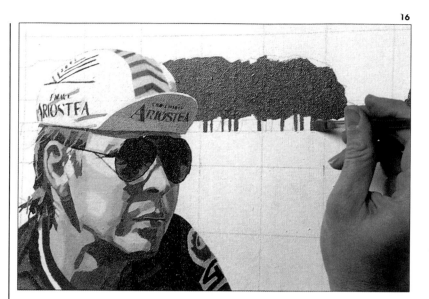

16

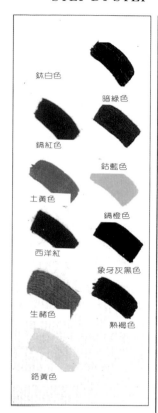

鈦白色

暗綠色

鎘紅色

鈷藍色

土黃色

鎘橙色

西洋紅

象牙灰黑色

生赭色

熟褐色

鉻黃色

十六、當人物描繪完畢之後，畫家開始著手處理背景部份。由於背景以單調的風格呈現，因此不致於搶去主題的風采與注意力。以暗綠。鈷藍及白色相混之後輕描淡寫地塗繪樹叢及樹幹部份。

十七、最後，背景亦以相同的單調風格塗滿面。草地與天空雖然都是塗以較亮的色彩，但觀者的注意力還是會集中在人物身上。雖是以接圖方式完成的畫作，但是畫家絕大部份所憑藉的還是其對人體架構的了解及本身的繪畫技巧，同時畫家將畫題當成朋友般，一步一步地將他引薦於畫面中。

17

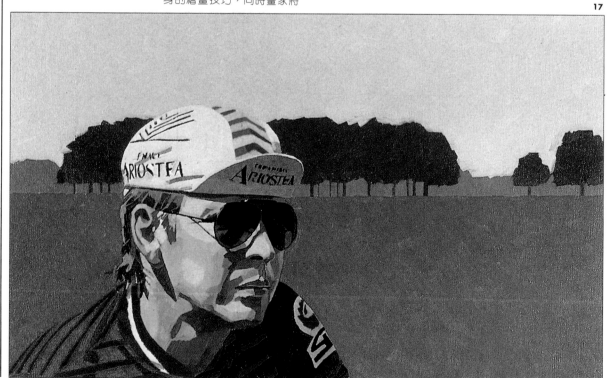

153

# 索引

## 作者註明

　　作者十分感謝參興和協助本書編輯之人。尤其感謝藝術家伊恩西德威和林肯西林格門在技巧和逐步實例方面的鼎力協助,及威索和牛頓適切的建議及提供所有可貴的資料。

攝影

畫室和逐步式攝影由約翰梅菲爾提供

其他攝影

12／13頁,倫敦,商業藝術畫廊

有關運動版本

藝術指導:理查杜溫和瑪莉漢林

設計與佈局:夏倫史密斯,約森格雷斯和阿德倫　華第頓

編輯:卻諾第克瑞斯蒂

美術修輯:羅伯凱勒德

創製:南海國際出版有限公司

香港